写给设计师的书

商业广告

设计手册

（第2版）

赵庆华◎编著

清华大学出版社
北　京

内 容 简 介

本书是一本全面介绍商业广告设计的图书，特点是知识易懂、案例易学，在强调创意设计的同时，应用案例博采众长，举一反三。

本书从商业广告设计的基础知识入手，循序渐进地为读者呈现一个个精彩实用的知识、技巧。本书共分为7章，内容分别为商业广告设计的原理、商业广告设计的基础知识、商业广告设计的基础色、商业广告设计的元素、商业广告设计的应用行业、商业广告设计的视觉印象和商业广告设计的秘籍。同时本书还在多个章节中安排了案例解析、设计技巧、配色方案、设计欣赏、设计实战、设计秘籍等经典模块，既丰富了本书内容，也增强了易读性和实用性。

本书内容丰富、案例精彩、版式设计新颖，既适合商业广告设计师、平面设计师、网页设计师使用，也可以作为大、中专院校平面设计专业及广告设计培训机构的教材。

图书在版编目 (CIP) 数据

商业广告设计手册 / 赵庆华编著 . —2 版 . —北京：清华大学出版社，2023.7
（写给设计师的书）
ISBN 978-7-302-63891-9

Ⅰ . ①商…　Ⅱ . ①赵…　Ⅲ . ①商业广告—设计—手册　Ⅳ . ① J524.3-62

中国国家版本馆 CIP 数据核字 (2023) 第 110997 号

责任编辑： 韩宜波
封面设计： 杨玉兰
责任校对： 周剑云
责任印制： 曹婉颖

出版发行： 清华大学出版社
　　　　　　网　　　址：http://www.tup.com.cn, http://www.wqbook.com
　　　　　　地　　　址：北京清华大学学研大厦 A 座　　　　　邮　　编：100084
　　　　　　社 总 机：010-83470000　　　　　　　　　　　邮　　购：010-62786544
　　　　　　投稿与读者服务：010-62776969, c-service@tup.tsinghua.edu.cn
　　　　　　质量反馈：010-62772015, zhiliang@tup.tsinghua.edu.cn
印 装 者： 天津鑫丰华印务有限公司
经　　销： 全国新华书店
开　　本： 190mm×260mm　　　**印　张：** 13　　　**字　数：** 316 千字
版　次： 2018 年 6 月第 1 版　　2023 年 8 月第 2 版　　**印　次：** 2023 年 8 月第 1 次印刷
定　价： 69.80 元

产品编号：097284-01

前言
FOREWORD

　　本书是笔者从事商业广告设计工作多年所做的一个经验和技能总结，希望通过本书的学习可以让读者少走弯路，寻找到设计捷径。书中包含了商业广告设计必学的基础知识及经典技巧。身处设计行业，你一定要知道，光说不练假把式，因此本书不仅有理论和精彩的案例赏析，还有大量的模块启发你的头脑，提升你创意设计的能力。

　　希望读者看完本书以后，不只会说"我看完了，挺好的，作品好看，分析也挺好的"，这不是笔者编写本书的目的。希望读者会说"本书给我更多的是思路的启发，让我的思维更开阔，学会了设计上的举一反三，知识通过消化吸收变成了自己的"，这才是笔者编写本书的初衷。

本书共分 7 章，具体安排如下。

　　第 1 章　商业广告设计的原理，介绍商业广告设计的概念，点、线、面等基本设计元素，设计原则和设计法则等。

　　第 2 章　商业广告设计的基础知识，包括图形、文字、色彩。

　　第 3 章　商业广告设计的基础色，从红、橙、黄、绿、青、蓝、紫、黑、白、灰10 种颜色，逐一分析讲解每种色彩在商业广告设计中的应用规律。

　　第 4 章　商业广告设计的元素，包括图像、文字、色彩、版面、图形。

　　第 5 章　商业广告设计的应用行业，包括 10 种不同行业商业广告设计的详解。

　　第 6 章　商业广告设计的视觉印象，包括 13 种不同的视觉印象。

　　第 7 章　商业广告设计秘籍，精选 15 个设计秘籍，可以让读者轻松、愉快地了解并掌握创意设计的干货和技巧。本章也是对前面章节知识点的拓展、巩固和提高，需要读者认真领悟并动脑思考。

本书特色如下。

　　◎ 轻鉴赏，重实践。鉴赏类图书注重案例赏析，但读者往往欣赏完自己仍然设计不好，本书则不同，增加了多个动手模块，让读者可以边看边学边练。

◎ 章节合理，易吸收。第 1~ 第 3 章主要讲解商业广告设计的基本知识；第 4~ 第 6 章介绍商业广告设计的元素、行业分类、视觉印象；最后一章以简洁的语言剖析了 15 个设计秘籍。

◎ 由设计师编写，写给未来的设计师看。充分了解读者的需求，针对性强。

◎ 模块超丰富。案例解析、设计技巧、配色方案、设计欣赏、设计实战、设计秘籍在本书中都能找到，一次性满足读者的求知欲。

◎ 本书是系列设计图书中的一本。在本系列图书中，读者不仅能系统地学习商业广告设计方面的知识，而且还可以全面了解创意设计规律和设计秘籍。

希望通过本书对知识的归纳总结、丰富的模块讲解，能够打开读者的思路，避免一味地照搬书本内容，启发读者自觉多做尝试，在实践中融合贯通，举一反三。从而激发读者的学习兴趣，开启创意设计的大门，帮助读者迈出创意设计的第一步，圆读者一个设计师的梦！

本书由赵庆华编著，其他参与本书内容编写和整理工作的人员还有王萍、李芳、孙晓军、杨宗香等。

由于编者水平有限，书中难免存在疏漏和不妥之处，敬请广大读者批评和指正。

编　者

目录
CONTENTS

第**3**章 IIIIIIIIIIIIIIIIIIIIIIIIIIII

商业广告设计的基础色

第 *4* 章 ||||||||||||||||||||||||||||||||

商业广告设计的元素

第5章||||||||||||||||||||||||||||||||

商业广告设计的应用行业

第 **6** 章 ‖‖‖‖‖‖‖‖‖‖‖‖‖‖‖‖‖‖‖‖‖‖‖‖‖

商业广告设计的视觉印象

第 **7** 章 ||||||||||||||||||||||||||||||||||

商业广告设计的秘籍

第1章 商业广告设计的原理

　　商业广告可从产品的外观形状、产品特性与细节的展示、创意化或艺术性的变形、色彩与质感的展现以及画面整体的美观性等方面来着手设计。通过诸多元素的组合与编排，并以画面整体的视觉感受为媒介，向受众群体传递产品的相关信息，进而宣传产品，使受众对产品产生兴趣，从而达到刺激消费者产生购买欲望的目的。

　　在商业广告设计中，任何广告中的商品都有其独特的卖点与看点，而广告设计只需将产品卖点与创意理念相结合，并通过直接表达法或间接表达法展现产品特性，进而使广告的视觉语言一目了然，给消费者留下深刻的视觉印象，以实现商业广告的传播价值。

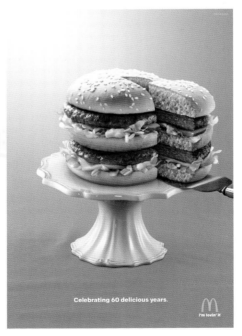

1.1 商业广告设计的概念

商业广告是企业通过广告的形式向受众传递相关信息。为塑造良好的企业形象，通常在广告设计的基础画面上增添商业化元素，使其成为企业扩大销售渠道、推销产品、引导消费者关注企业及其产品的重要媒介。

- ◆ 以宣传商品为最终目的。
- ◆ 创意新奇，富有感染力。
- ◆ 配色和谐，能使观者产生赏心悦目的视觉感受。
- ◆ 塑造企业形象与商品风格。

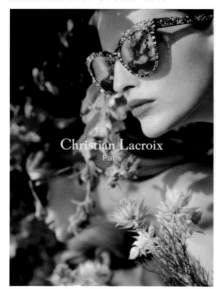

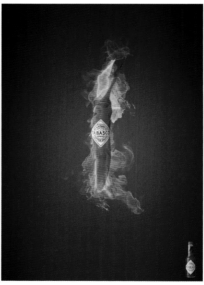

1.2 商业广告设计的点、线、面

　　在商业广告设计中，点、线、面是构成立体图形的三个基本元素，在设计作品中通常能起到画龙点睛的作用。相对于复杂的广告形式来讲，人们更倾向于简洁明快的表达方式。因此，巧妙地运用点、线、面的视觉特征可使设计作品呈现独特的视觉效果，且画面整体更加引人关注。

◎ 1.2.1　点

　　"点"是一种无长度、无宽度，用来表示位置的元素，是最小的单位。"点"不仅仅只是圆点，"点"可以表示空间内任何一个独立元素，且具有方向、外形、大小等属性。其中"点"的方向是根据点运动的轨迹而产生的，在商业广告设计中，"点"最大的特点就是可形成画面的视觉中心，引起受众的注意。

◎ 1.2.2　线

　　"线"是"点"移动的轨迹。"线"的形态是多样的，如直线、曲线、虚线等。每一种形态的线都有其独特的形态特征，不同的"线"可使画面产生不同的视觉印象。直线往往能使受众的内心产生平静的感受；曲线则会使画面形成自由、随性、洒脱且

充满动感的视觉效果；而杂乱无章的线，通常具有如海浪般波涛汹涌的翻腾感，易使人产生烦躁的情绪。因此应灵活、巧妙地运用"线"的多样化形态，能够使画面富有节奏和韵律的美感，并能够丰富画面的表达效果，要避免画面给人留下杂乱的视觉印象。

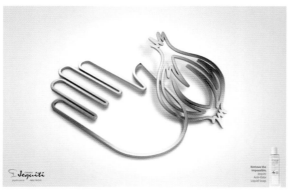
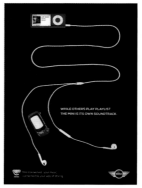

◎1.2.3　面

　　"面"的形态是丰富多彩的，是信息传达的最佳切入点。"面"有长度和宽度，但没有厚度。不同形态的"面"可使画面呈现不同的风格，如矩形具有理性、秩序的美感，三角形具有沉稳、安定的视觉效果，圆形具有较强的柔和感与活泼感，而不规则的"面"则往往给人带来随性、自由的视觉体验。

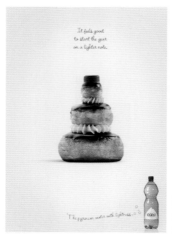
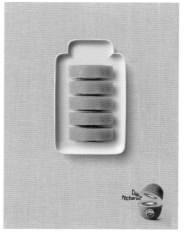

1.3 商业广告设计的原则

在商业广告的创作过程中，必须遵循四项设计原则，即实用性原则、商业性原则、趣味性原则和艺术性原则。

◎1.3.1 实用性原则

商业广告的实用性原则是指以消费者的消费心理为切入点，将产品特点与功能通过广告创意直截了当地展现出来，进而使广告版面与形式相统一，并以独特的画面视觉效果吸引受众的注意力，使广告创意与受众心理产生共鸣。

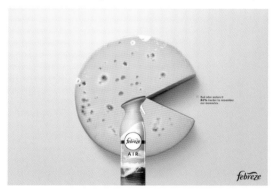

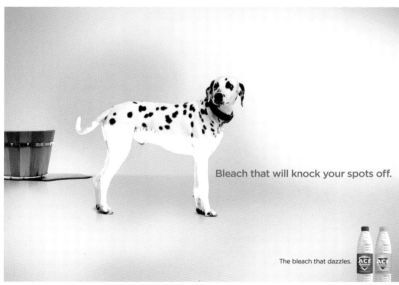

◎1.3.2 商业性原则

商业广告不仅应遵循实用性原则，还应遵循商业性原则，通过广告的创意与设计使其商业价值得到充分的展示，进而使广告价值达到最佳。

◎ 1.3.3　趣味性原则

　　具有趣味性的商业广告设计是指将趣味性的创意元素融入商业广告设计之中，使画面更风趣、幽默。遵循趣味性原则的广告设计通常较强调画面的表现力，并灵活运用夸张、拟人的表现手法使画面更加形象、灵动，进而吸引更多受众目光，以提升广告设计的视觉吸引率。

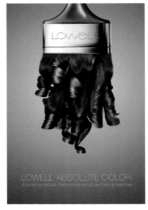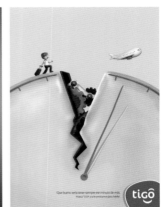

◎ 1.3.4　艺术性原则

　　艺术性原则是指在商业广告设计中运用具有艺术处理和艺术表现的创意手法强化广告的视觉效果。这种画面十分注重艺术性与美的展现，以视觉上的冲击力直击受众心理，给人以扣人心弦的视觉体验。

　　在遵循艺术性原则的商业广告设计中，运用新颖的构图布局与表现形式，不仅可以增强版面的艺术性，还可以提升其宣传力度，进而使画面形成趣味性、欣赏性兼备且极具个性化的视觉特征。

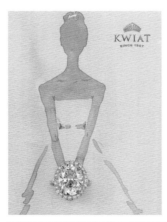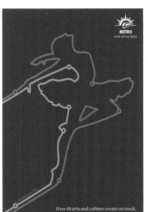

1.4 商业广告设计的法则

商业广告设计有六项法则，即形式美法则、平衡法则、视觉法则、以小见大法则、联想法则和直接展示法则。

◎1.4.1 形式美法则

形式美法则是人在创造形式美时，对美的形式规律的经验总结和抽象概括。在商业广告设计中，掌握形式美法则，可使画面视觉效果更加自然且富有美感，以实现画面形式美感与内容的高度统一。

◎1.4.2 平衡法则

在商业广告中，平衡感对我们的视觉感受有着较为深刻且强烈的影响。平衡法则是画面的一种稳定状态，可通过元素本身或元素之间的距离以及颜色占据面积的大小等进行体现。巧妙运用平衡法则可使广告画面整体更加协调、稳定，并给受众传递一种舒适、自然、简练的视觉感受。

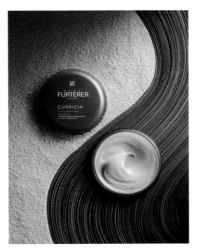
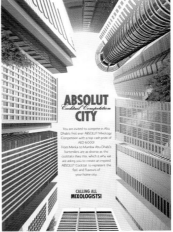

◎1.4.3 视觉法则

视觉法则是指受众在观赏或浏览画面时，通过画面对受众视线的引导，使受众的

浏览习惯与走向形成有规律、有特点的视觉流程。遵循视觉法则的广告设计通常有较为清晰的引导性，从而控制受众的视觉焦点，提升广告画面的宣传力度，给人留下深刻的视觉印象。

◎1.4.4 以小见大法则

以小见大法则是指通过小细节的刻画引出版面主题的大特点，通过简单、夸张的手法刻画产品形象，进而给受众以充足的驻足理由。

◎1.4.5 联想法则

联想法则是指在创作中，借助丰富的想象力进行构思与设计，并以形似或具有共性的事物以及间接且夸张的表现形式展现产品特性，以极具想象空间的视觉体验强化画面的视觉感染力。

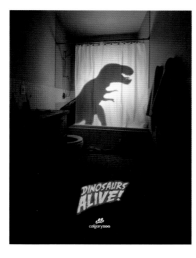
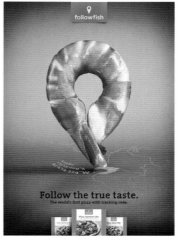

◎ 1.4.6 直接展示法则

直接展示法则就是将产品本身或产品特性以最直观的表现形式展现在受众眼前，让受众更直接地了解产品细节，给受众以真实、形象、一目了然的视觉感受。

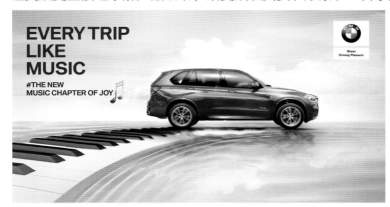
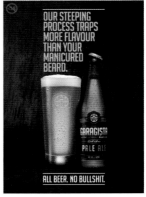

第2章 商业广告设计的基础知识

商业广告设计是以加大产品知名度、增强受众消费欲望为目的的一种宣传手段，也是在二维空间向受众传达视觉信息的主要途径。传达信息的载体包括图形、文字、线条、图像、色彩等多种可展现产品特性的视觉元素。

商业广告在创作上要求表现方式具有形象化与浓缩化的特点，同时更要具有美感与视觉冲击力，以突出品牌文化与产品特征，从而吸引更多消费者的目光，提升广告自身的设计价值与意义。

- ◆ 向受众传递最直观的信息。
- ◆ 画面清晰且富有较强的视觉吸引力。
- ◆ 可以展现产品的品牌文化与特点。
- ◆ 具有较强的说服力和感染力。
- ◆ 画面整体趣味性、生动性十足。

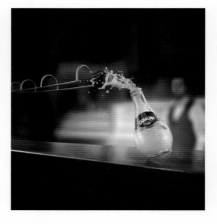

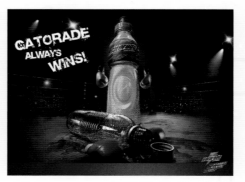

2.1 商业广告设计的图形

　　广告在人们的日常生活中随处可见，其中，商业广告更是比比皆是。在宣传企业形象以及产品特点时，广告设计是传递信息的重要途径，受众可通过广告的展示认识产品、了解产品、喜欢产品，并产生购买产品的欲望，从而达到宣传产品与品牌的目的。

　　在商业广告设计中，图形是最为强劲有力的视觉元素，图形的混合处理可将产品样式、细节、特色等信息简洁明了地展示给受众，且具有较强的视觉冲击力，并通过广告创意使受众对产品及品牌产生深刻的视觉印象。

◎ 2.1.1　直接表达方式

　　商业广告的直接表达方式是指将产品的特性直观、具象地表达出来，使受众一目了然，并在此基础上进行设计和加工，使画面更加美观、完整。

◎ 2.1.2　间接表达方式

　　商业广告的间接表达方式是指在表现形式上，将画面主要元素进行细节化、夸大化处理，并与更多的创意元素相结合，使画面既美观又有创意，更能打动人心，给人留下深刻的视觉印象。

2.2 商业广告设计中的文字

　　文字在商业广告设计中有解释说明和升华主题的作用，一般分为手写体和印刷体两种。手写体较随性、灵动，可为画面增添更多的趣味性；印刷体则理性、工整，给人以稳重、正式的视觉感受。

◎ 2.2.1　手写体

　　在商业广告中使用手写体文字可增强画面整体的视觉冲击力，使画面更加生动、活泼。

◎ 2.2.2　印刷体

　　在商业广告中，印刷体文字的应用可清晰地表达广告信息，具有较强的表现力与可读性，其样式的设定与画面主题、内容相呼应，字体简洁干净，在画面中十分醒目，使受众接收的信息更为简单、直接。

2.3 商业广告设计中的色彩

在五彩斑斓的世界中，色彩可分为无彩色系和有彩色系两大类。无彩色系指的是黑色、白色和灰色，这类颜色只具备一种基本性质——明度；有彩色系指的是红、橙、黄、绿、青、蓝、紫等颜色，且不同明度和纯度的这些色彩都属于有彩色系。有彩色系的颜色具有三个基本特性：色相、纯度（也称彩度、饱和度）、明度。在色彩学上也称为色彩的三大要素或色彩的三属性。

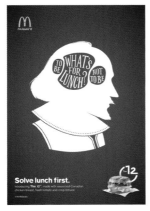
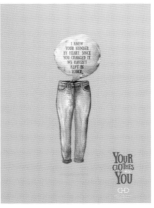
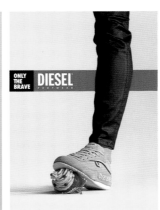

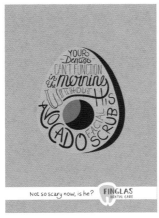

◉2.3.1 色相、明度、纯度

色相、明度、纯度是色彩的三个最基本的要素，人眼看到的任何一种彩色光都是这三个要素的综合效果。

色相即各类色彩的相貌称谓，是色彩的首要特征。色相是区别各种色彩最精确的准则。色相是由原色、间色和复色组合而成的，其不同之处就是人眼所看到的波长不同。在众多颜色当中，除黑色、白色、灰色以外的所有颜色都具有色相的属性。

明度是指眼睛对光源或物体表面明暗程度的视觉感受，其决定因素主要在于光线的强弱与光源反射程度的系数。在色彩中，明度可分为9个级别，通过这9个级别又可将色彩划分为三种色调。

1~3级为低明度的暗色调，象征着沉着、厚重、忠实。

4~6级为中明度色调，象征着安逸、柔和、高雅。

7~9级为高明度的亮色调，象征着清新、明快、华美。

纯度是指色彩的鲜艳程度，也被称为饱和度。在广告设计中，纯度的不同会给受众带来不同的视觉感受，高纯度的颜色可向受众传递一种强烈的刺激感，低纯度的颜色则会给受众带来一种安静、舒适、昏暗的视觉感受。

纯度也可分为三种。

高纯度——8~10级为高纯度，产生强烈、鲜明、生动的视觉效果；

中纯度——4~7级为中纯度，产生适当、温和、平静的视觉效果；

低纯度——1~3级为低纯度，产生细腻、雅致、朦胧的视觉效果 。

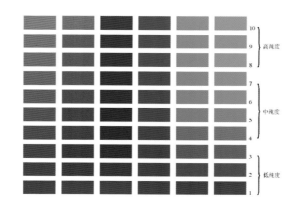

◎2.3.2 主色、辅助色、点缀色

1. 主色

设计中占据画面最大面积的颜色即为主色，是整个画面的主基调，具有把握画面情绪表达的作用，同时具有刺激受众心理的作用。主色的应用可让画面的主题思想传递得更为明确，进而凸显产品与品牌的风格。

 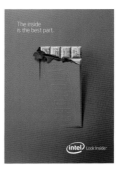

2. 辅助色

辅助色在商业广告中起到辅助与衬托的作用，既可以是主色的互补色，也可以是主色的邻近色。因此，辅助色的运用，可使画面整体统一而和谐，也可使画面的视觉冲击力大大增强。

3. 点缀色

点缀色在商业广告中起到画龙点睛的作用，还能加深受众对产品细节和特点的印象。在商业广告中巧妙地运用点缀色，可强化整体造型效果，也能升华广告的主题。

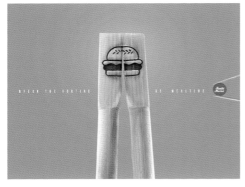

◎ 2.3.3 邻近色、对比色

在商业广告中，邻近色的应用可使画面更加和谐、统一，而对比色的应用则会带给受众更为强烈的视觉冲击力。邻近色与对比色的巧妙搭配可提升画面整体的视觉美感，进而使广告更加引人注目。

1. 邻近色

邻近色是指在 24 色相环上任选一种颜色，与该颜色成 30° 角的颜色或相隔三个数位以内的两种颜色可被称为邻近色。邻近色的冷暖性质大致相同，因此能给受众传递相似，甚至相同的视觉感受。

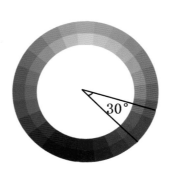

2. 对比色

对比色是指在 24 色相环上相距 120° 到 150° 之间的两种颜色。两种颜色对比相对鲜明。在广告设计中，可以应用对比色增强画面的空间感和层次感，同时，也可以使设计作品在众多商业广告中更加突出。

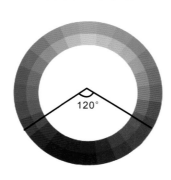

◎ 2.3.4 色彩混合

色彩混合是指将某一种色彩混入另一种色彩当中，进而得到第三种色彩。色彩混合一般分为 3 种：加色混合、减色混合和中性混合。

1. 加色混合

加色混合是指将色光混合在一起时，增加了光亮，因此也可称之为色光混合

或加法混合。

加色混合可以得出：

1. 红色 + 绿色 = 黄色
2. 红色 + 蓝色 = 品红色
3. 蓝色 + 绿色 = 青色
4. 红色 + 绿色 + 蓝色 = 白色

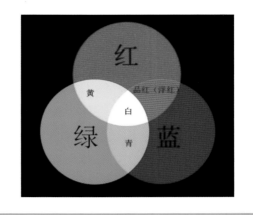

2. 减色混合

减色混合是指色相不明显但能将混入的色彩吸收一部分，进而得到第三种色彩。

1. 青色 + 品红色 = 蓝色
2. 青色 + 黄色 = 绿色
3. 品红色 + 黄色 = 红色
4. 品红色 + 黄色 + 青色 = 黑色

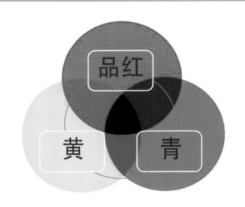

3. 中性混合

中性混合是指将比例适当的互补色彩相互混合，所得颜色为灰色。中性混合主要包括旋转混合与空间混合两种。

1) 旋转混合

旋转混合是指将红、橙、黄、绿、蓝、紫等色料等量地涂在圆盘上，将圆盘旋转后，会呈浅灰色。把品红、黄、青涂上，或者把品红与绿、黄与蓝、红与青等互补上色，只要比例适当，都能呈浅灰色。

2) 空间混合

如果将两种颜色比喻成铁路上的两根铁轨，铁轨一端最终消失在地平线上，眼睛便很难将它们清晰地分辨出来，就会在视觉中产生混合现象，这种混合称为空间混合。空间混合不同于其他混合方式之处在于，它不是真正的混合，而是借助一定的空间距离形成的假象。

◎2.3.5　色彩与商业广告设计的关系

　　色彩在商业广告中会对受众的心理产生一定的影响，设计师可通过色彩的巧妙搭配展现画面的空间感、层次感、冷暖感、远近感以及虚实感，从而让广告更具有吸引力。同时，色彩在广告中的应用也可获得先声夺人的效果，能让受众在看到画面时直接感受到作品的主题思想以及品牌形象。

　　红色、橙色、黄色为暖色，象征着太阳、火焰、热情、活泼、朝气。

　　绿色、蓝色、紫色为冷色，象征着森林、大海、蓝天、青春、静谧。

　　黑色、白色、灰色为中间色，象征着黑暗、高端、大气、前卫、纯洁。

　　暖色调颜色与冷色调颜色色相差异较为明显，且暖色较为突出，冷色较为深邃。在商业广告设计中，冷暖色调的混合搭配能体现画面的空间感，同时也能增强画面整体的视觉张力。

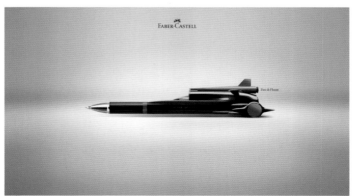

◎2.3.6　常用色彩搭配

较协调的商业广告色彩搭配推荐	较冲突的商业广告色彩搭配推荐

RGB=135,136,130　CMYK=54,44,46,0
RGB=242,236,226　CMYK=7,8,12,0
RGB=20,15,10　CMYK=85,83,88,74
RGB=113,75,54　CMYK=58,71,81,24
RGB=184,178,133　CMYK=35,28,52,0

RGB=49,42,42　CMYK=77,77,74,52
RGB=230,231,227　CMYK=12,8,11,0
RGB=193,19,89　CMYK=31,99,49,0
RGB=214,149,16　CMYK=22,48,96,0
RGB=126,137,142　CMYK=58,43,40,0

RGB=144,149,129　CMYK=51,38,50,0
RGB=236,237,237　CMYK=9,6,7,0
RGB=135,146,148　CMYK=54,39,38,0
RGB=158,139,115　CMYK=46,46,55,0
RGB=182,167,117　CMYK=36,34,58,0

RGB=121,87,63　CMYK=57,67,78,17
RGB=239,246,238　CMYK=9,2,9,0
RGB=96,175,170　CMYK=64,17,38,0
RGB=47,6,6　CMYK=70,94,93,68
RGB=197,170,148　CMYK=28,36,41,0

RGB=210,209,204　CMYK=21,16,19,0
RGB=79,51,37　CMYK=64,76,85,45
RGB=229,220,213　CMYK=12,14,15,0
RGB=144,145,140　CMYK=50,41,42,0
RGB=75,82,90　CMYK=77,67,58,16

RGB=252,95,24　CMYK=0,76,89,0
RGB=236,230,230　CMYK=9,11,8,0
RGB=57,39,27　CMYK=71,78,87,56
RGB=1,164,0　CMYK=78,13,100,0
RGB=201,95,77　CMYK=27,75,68,0

RGB=141,104,85　CMYK=52,63,67,5
RGB=254,254,254　CMYK=0,0,0,0
RGB=59,48,46　CMYK=74,76,74,48
RGB=159,103,80　CMYK=45,66,70,3
RGB=106,46,46　CMYK=56,87,79,34

RGB=159,34,28　CMYK=43,98,100,11
RGB=45,30,16　CMYK=74,80,93,64
RGB=88,45,31　CMYK=59,82,90,44
RGB=153,139,124　CMYK=47,45,50,0
RGB=251,197,167　CMYK=1,31,33,0

RGB=173,114,56　CMYK=40,62,87,1
RGB=242,241,240　CMYK=6,5,6,0
RGB=33,27,29　CMYK=82,81,77,64
RGB=37,160,227　CMYK=73,26,2,0
RGB=184,91,130　CMYK=36,76,31,0

RGB=35,78,139　CMYK=91,75,25,0
RGB=235,237,242　CMYK=9,7,4,0
RGB=71,42,34　CMYK=66,80,83,50
RGB=58,82,34　CMYK=79,58,100,30
RGB=152,148,147　CMYK=47,40,38,0

RGB=110,64,40　CMYK=56,76,90,30
RGB=245,243,242　CMYK=5,5,5,0
RGB=50,32,22　CMYK=72,80,88,61
RGB=79,83,110　CMYK=78,71,46,6
RGB=66,97,56　CMYK=78,54,92,18

RGB=202,177,159　CMYK=25,33,36,0
RGB=240,239,236　CMYK=7,6,8,0
RGB=211,2,11　CMYK=22,100,100,0
RGB=214,205,0　CMYK=25,16,93,0
RGB=218,88,120　CMYK=18,78,36,0

第3章 商业广告设计的基础色

红\橙\黄\绿\青\蓝\紫\黑\白\灰

　　色彩是商业广告的基本组成要素，它可在第一时间吸引受众的注意力，直接影响受众对广告的第一视觉印象。因此，灵活巧妙的色彩搭配，可充分传达广告信息，并达到其设计的最佳诉求与目的。在商业广告设计中，色彩的基础色主要为红色、橙色、黄色、绿色、青色、蓝色、紫色、黑色、白色、灰色，不同的颜色能给人带来不同的视觉感受。

◆　红色较易引人注意，并且给人带来热烈、奔放、激情的感觉。

◆　橙色介于红色和黄色之间，给人欢快活泼的感觉。

◆　黄色则给人轻快、活力的感觉。

◆　绿色代表着清新、希望、安静、自然、生命、环保、成长、青春。

◆　青色是一种清爽而低调的颜色。

◆　蓝色是黄色的对比色，会给人带来冷静、纯净、安详的感觉。

◆　紫色代表着尊贵、神秘，会给人带来时尚且浪漫的感觉。

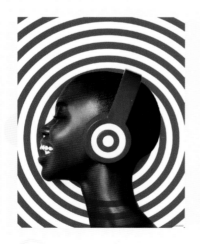

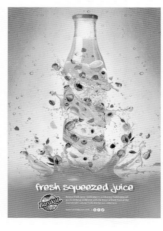

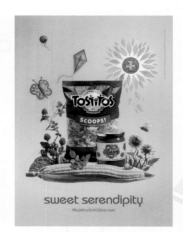

3.1 红

◎3.1.1 认识红色

红色：红色的颜色饱和度较高，是所有颜色中对视觉影响最强烈、最刺激的颜色。当我们看见红色时，能够联想到炙热的烈火、壮丽的夕阳。红色象征热烈与奔放，也代表警示与愤怒。此外，红色也是女性的代表色，因此在商业广告设计中的应用较为广泛。

色彩情感：温暖、热情、自信、兴奋、大气、警告、斗志、激情、积极等。

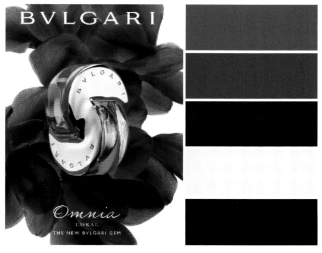

洋红 RGB=207,0,112 CMYK=24,98,29,0	胭脂红 RGB=215,0,64 CMYK=19,100,69,0	玫瑰红 RGB=230,27,100 CMYK=11,94,40,0	宝石红 RGB=200,8,82 CMYK=28,100,54,0
朱红 RGB=233,71,41 CMYK=9,85,86,0	绛红 RGB=229,1,18 CMYK=11,99,100,0	山茶红 RGB=220,91,111 CMYK=17,77,43,0	浅玫瑰红 RGB=238,134,154 CMYK=8,60,24,0
火鹤红 RGB=245,178,178 CMYK=4,41,22,0	鲑红 RGB=242,155,135 CMYK=5,51,42,0	壳黄红 RGB=248,198,181 CMYK=3,31,26,0	浅粉红 RGB=252,229,223 CMYK=1,15,11,0
勃艮弟酒红 RGB=102,25,45 CMYK=56,98,75,37	绯红 RGB=162,0,39 CMYK=42,100,93,9	灰玫红 RGB=194,115,127 CMYK=30,65,39,0	优品紫红 RGB=225,152,192 CMYK=15,51,5,0

◎3.1.2 洋红 & 胭脂红

① 这是一款糖果的广告，作品风格清新简约，独具一格，图中的柠檬不仅十分抢眼，还透露出产品的味道，给人留下深刻的印象。

② 洋红色是一种介于红色和紫色之间的颜色，色彩鲜艳，视觉性强，给人积极、兴奋的感受。

③ 画面背景采用同类色系渐变颜色，由浅色到深色的过渡使画面更具空间感。

① 该作品为巧克力饼干的广告，中间部分是浓浓的巧克力，背景色以胭脂红为主色，加上不同明度的色彩搭配，使作品层次更丰富。

② 胭脂红色彩鲜明，可给人优美、舒适的感受。

③ 将产品放在画面的中间突出了产品，使观者一目了然，能够激发消费者的消费欲望。

◎3.1.3 玫瑰红 & 朱红

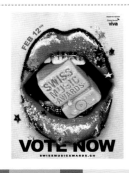

① 这是一幅音乐主题的宣传海报，性感的嘴唇以亮片和星星为点缀，使整个画面活泼且富有张力。

② 玫瑰红是一种透彻明亮的颜色，华丽而不失典雅。

③ 醒目而亮丽的色彩搭配，能够给观者带来饱满、愉悦的视觉体验。

① 这是一幅以朱红色为主色调的美食宣传海报，其饱和度与明度较高，运用 O 形构图使画面产生扩散、舒展的视觉效果，给人以香气飘散的暗示，提升了画面的动感，极具视觉吸引力。

② 朱红又称中国红，是介于橙色和红色之间的颜色，由于颜色比较醒目，所以被广泛使用。

◎3.1.4 鲜红 & 山茶红

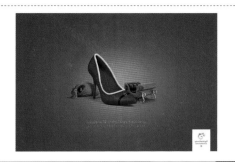

① 这是一款促销商品的宣传广告，采用同类色系的配色方案使画面整体色调和谐、统一。

② 鲜红色给人热情、喜庆的感觉，感染力极强。

③ 重心型的布局方式能将受众的视线集中到商品上，商品的夸张比例能激发受众的兴趣，从而促进消费。

① 这是一款饮料的广告，作品以典雅的山茶红色为背景色，使广告主题更为突出。

② 山茶红色是一种较为含蓄的颜色，优雅灵动，秀丽端庄。

③ 同类色的色彩搭配将画面分为三个层次，且主次分明。艺术字体的置入使画面青春感十足，能刺激年轻消费者的购买欲望。

◎3.1.5 浅玫瑰红 & 火鹤红

① 这是一款宠物用品的广告，作品以可爱的宠物作为主体，周围环绕的字体灵动、活泼，增强了画面整体的活跃感。

② 浅玫瑰红色给人带来干净、可爱、青春、活力的感觉。

③ 画面中商品标识与相关信息的位置为对角关系，与画面中倾斜的主体文字相辅相成，给人以动感十足的视觉感受。

① 该作品是有关饼干的广告设计，产品包装内容比较丰富，以饼干为中心，人物、植物、动物等元素向外延伸，使画面充满了童趣。

② 火鹤红给人柔和、典雅、甜美的感受，较容易引起受众的兴趣。

③ 同色系的色彩与纯色背景相搭配，使整个画面干净、清新。

◎3.1.6 鲑红 & 壳黄红

1. 这是一则食品广告，通往嘴巴的隧道极具创造力，使画面主题更加生动、形象。
2. 鲑红色是让人感觉到年轻、童真、浪漫的颜色。
3. 同类色系的渐变色作为背景颜色，为画面整体营造出饱满且空间感十足的视觉效果。

1. 这是一则玫瑰酒广告，借助光影与版式的编排，使画面呈现对角线构图，增强了画面的不稳定感，给人以鲜活、时尚的视觉感受。
2. 壳黄红色彩纯度适中，给人以淡雅、温柔的感觉，带来雅致、轻快的视觉效果。
3. 壳黄红与白色、黑色的搭配，使画面色彩更为统一、协调，打造出极简的风格。

◎3.1.7 浅粉红 & 勃艮弟酒红

1. 这是一款护肤品的产品广告，产品下方的丝带与水珠带来柔软、细腻的感觉，贴近主题，能够吸引女性消费者的喜爱。
2. 浅粉红色由白色与红色调配而成，表现出产品甜美、浪漫与纯真的特质。
3. 画面整体色调和谐、自然，贴合主题的同时具有较强的层次感与空间感。

1. 这是一幅乐队演出的宣传海报，画面中的乐器和夸张的设计元素彰显了乐队的音乐风格。
2. 明度较低的勃艮弟酒红色具有浓郁、深沉的色彩印象。
3. 勃艮弟酒红色作为背景色衬托主题文字，给人以醒目的视觉感受，使海报的宣传效果得以提升。

◎3.1.8 威尼斯红 & 宝石红

❶ 这是一张唱片的宣传海报，浓郁的威尼斯红上面叠加着唱片的纹理，画面重心图形的设计简单明了，展现了歌者开口唱歌的瞬间形象。

❷ 威尼斯红传达出稳重、高贵、深邃的气氛。

❸ 红色、黑色、白色相互搭配，既经典又美观，海报四周暗角的设计更是突出了版面重心。

❶ 该广告使用相同色系将高跟鞋和背景完美地融合在一起，给人以耀眼、尊贵、朝气蓬勃的视觉感受。

❷ 宝石红色具有时尚、前卫、明亮的视觉特点。

❸ 画面中大面积运用了宝石红色，与冷色的背景形成鲜明对比，给人以较强的视觉冲击力。

◎3.1.9 灰玫红 & 优品紫红

❶ 这是一家餐厅的广告，画面中的沙发以甜品制成，画面简洁、美观，并以灰色调背景做衬托，烘托了画面整体的高端氛围。

❷ 灰玫红给人安静、和谐、典雅的感觉。

❸ 重心型的构图方式突出了版面主题，以美食制成的产品吸引消费者，进而激发消费者的消费欲望。

❶ 这是一款鞋子的广告，画面清新、有朝气，配上可爱的图案与文字，强化了画面整体的视觉吸引力。

❷ 优品紫红是让人感觉新颖、清亮、前卫的颜色。

❸ 画面中大面积应用优品紫红色，给人时尚、清新的视觉感受。

3.2 橙

◎3.2.1 认识橙色

橙色：橙色是暖色系中最温暖的颜色，象征着明亮、华丽、温暖、欢乐。橙色的明度较高，能够吸引受众的注意，常被用于充满活力感与温馨感的商业广告设计中，能生动地体现商品特性，进而给人以赏心悦目的视觉体验。

色彩情感：兴奋、健康、收获、温暖、辉煌、富有、庄严、尊贵、神秘、稳重、甜腻、动感等。

橘色 RGB=235,97,3 CMYK=9,75,98,0	柿子橙 RGB=237,108,61 CMYK=7,71,75,0	橙色 RGB=235,85,32 CMYK=8,80,90,0	阳橙 RGB=242,141,0 CMYK=6,56,94,0
橘红 RGB=238,114,0 CMYK=7,68,97,0	热带橙 RGB=242,142,56 CMYK=6,56,80,0	橙黄 RGB=255,165,1 CMYK=0,46,91,0	杏黄 RGB=229,169,107 CMYK=14,41,60,0
米色 RGB=228,204,169 CMYK=14,23,36,0	驼色 RGB=181,133,84 CMYK=37,53,71,0	琥珀色 RGB=203,106,37 CMYK=26,69,93,0	咖啡色 RGB=106,75,32 CMYK=59,69,98,28
蜂蜜色 RGB=250,194,112 CMYK=4,31,60,0	沙棕色 RGB=244,164,96 CMYK=5,46,64,0	巧克力色 RGB=85,37,0 CMYK=60,84,100,49	重褐色 RGB=139,69,19 CMYK=49,79,100,18

◎3.2.2　橘色 & 柿子橙

❶ 作品将饮品瓶身比喻为水果，借用剥开果皮时果汁飞溅的画面说明产品的真材实料。夸张的设计手法使画面动感十足，充满活力。

❷ 橘色色彩鲜明，给人欢快、明亮、兴奋的视觉感受。

❸ 以天空为背景，以绿色作点缀，尽显商品绿色、健康、原汁原味的特点。

❶ 这是一款饮料的广告，瓶身周围环绕着果汁和水果，给人以真材实料的视觉感受，可增强受众的购买欲。

❷ 柿子橙是比较醒目的颜色，相对于橙色来说更加温和，具有舒适且刺激食欲的视觉效果。

❸ 画面中心处外发光的设计使商品更为突出，使画面整体层次感十足。

◎3.2.3　橙色 & 阳橙

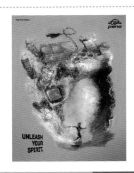

❶ 这是一款汽车的海报，橙色的轿车与整体色调形成鲜明对比，乌云与浓烟相辅相成，行驶的轿车卷起浓烟，动感十分强烈。

❷ 橙色明度、纯度均相对较高，具有繁荣、尊贵、华丽的象征意义。

❸ 画面大面积运用深沉的暗色调色彩，为主体做衬托，成功地突出了轿车的炫酷与震撼感，使人眼前一亮。

❶ 这是一款冲浪用品的广告，该作品主题为"释放你的灵魂"，蓬勃而热烈的画面配上动感的橙色，紧扣主题。

❷ 阳橙色色彩浓郁、饱满，具有热烈、炙热的视觉特征。无须刻意表现，就能产生强烈的视觉效果。

❸ 动感的阳橙色配上黑色的字体，使画面既充满活力，又不张扬。

◉ 3.2.4 橘红 & 热带橙

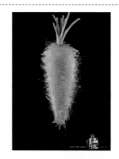

❶ 这是一幅美食的宣传海报，将食物和食材摆放在一起，以刺激受众的食欲。

❷ 橘红色是一种非常醒目的颜色，大面积使用可增强画面的饱满感。

❸ 相同色系的搭配使画面明亮、温暖、舒适，手写字体的设计，更加吸引年轻人的眼球。

❶ 这是一款榨汁机的广告，画面中呈现的胡萝卜是高速摄影下的效果，可引发受众的好奇心，从而抓住受众的眼球。

❷ 热带橙色能给人健康且充满欢乐与活力的感受。

❸ 画面中作为主题物的胡萝卜的形态与右下角的产品图直截了当地对产品进行了宣传，使受众一目了然。

◉ 3.2.5 橙黄 & 杏黄

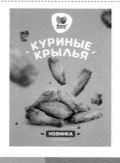

❶ 这是一款鸡翅的广告，作品将美味的鸡翅摆放在画面的中心，虚实结合的设计方式使画面主体形成较为强烈的向心力，点缀上绿色的蔬菜，让人看了食欲大增。

❷ 橙黄色是一种让人兴奋、快乐的颜色，色彩鲜明、醒目，给人眼前一亮的视觉体验。

❸ 画面中旋转的蔬菜与鸡翅，给人以饱满且充满动感的视觉感受。

❶ 这是一款纺织品环保印染的创意广告，杯中少量的水分供养着花朵，飞洒的水珠用来表现染料的纯度，且与文字相互融合，尽显产品高品质的特点。

❷ 杏黄色纯度较低，明度较高，具有沉稳、柔和、静谧的视觉特点。

❸ 画面背景运用亮灰色到白色的渐变色，使整个画面干净、清新，同时也起到衬托主题的重要作用。

◎3.2.6 米色＆驼色

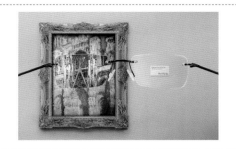

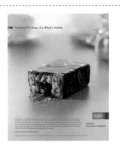

① 这是一款眼镜的宣传广告，通过镜片能清晰地看到墙上模糊的画面细节，使人相信戴上眼镜就可以拥有清晰的视野。

② 米色给人优雅、纯净、大气、浪漫、温暖、高贵的感受。

③ 画面中将产品置于中间位置，墙壁上的画位于产品左侧镜片处，商品标识位于右侧镜片处，给人以井然有序、一目了然的视觉感受。

① 这是一则巧克力的广告，将巧克力摆放在画面的正中间，以最直观的编排方式展示产品，给人以简明、醒目的视觉体验。

② 驼色色彩温和，常被作为背景色，具有温暖、恬静、儒雅、知性的视觉特征。

③ 版面运用景深使巧克力更为突出，并以红色文字作相关说明，使画面形成较强的层次感与空间感。

◎3.2.7 琥珀色＆咖啡色

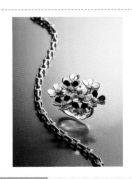

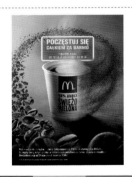

① 这是一幅关于珠宝的海报，画面中将链质珠宝设计成曲线形态，与右侧首饰相呼应，增强了画面整体的蜿蜒感与柔和感。

② 琥珀色色彩浓郁，给人高贵、稳重、优雅的感受。

③ 高雅脱俗的珠宝配上稳重的琥珀色，将产品衬托得更加高贵。

① 这是一款咖啡的广告，从前方的咖啡豆渐变为咖啡粉，再环绕咖啡杯，最后变成杯中的香浓咖啡，这一创意设计也巧妙表现出制作咖啡的过程。

② 咖啡色给人优雅、朴素、庄重、舒适的感受。

③ 画面整体色调统一，加之咖啡豆、咖啡粉和咖啡的修饰，仿佛使人能感受到咖啡的浓香。

◎3.2.8　蜂蜜色 & 沙棕色

❶ 这是一款面包的广告，简洁的背景加上具有创意的面包，可以第一时间引起受众的好奇心，激发受众购买的欲望。

❷ 蜂蜜色给人干净、明朗、愉快的感受。

❸ 独特的造型是吸引顾客的关键，布艺的背景加上拖鞋的造型，会让人产生舒服、温馨的感觉。

❶ 这是一款食品的广告，整个画面布局简单清新，使人感到安闲自得。

❷ 沙棕色是一种温和的颜色，能让人产生舒适、惬意的视觉感受。

❸ 画面清洁、干净，运用白色的矩形色块衬托产品，使受众一目了然，搭配清新的绿色，使整个画面更加自然、和谐。

◎3.2.9　巧克力色 & 重褐色

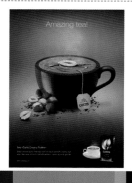

❶ 这是一款果茶的广告，杯子的样式与旁边散落的坚果点明了茶品的口味，给人以健康、香浓的视觉感受。

❷ 巧克力色给人丝滑、稳重、高雅、高端的印象。

❸ 浓郁、浑厚的巧克力色仿佛让人感觉到茶品香浓的口感，让人垂涎欲滴。

❶ 这是一款现磨咖啡的广告，画面中将咖啡制作过程以及所需工具以最直观的方式展现在人们面前，给人以一览无余的视觉体验。

❷ 重褐色的颜色比较深沉，给人自然、淳朴、健康、可靠的印象。

❸ 广告整体色调围绕重褐色上下浮动，体现出咖啡的浓香与丝滑。

黄

◎3.3.1 认识黄色

黄色：黄色是一种耀眼、前卫的颜色，象征着灿烂的阳光、金黄的稻田，是充满喜悦与温暖的色彩。黄色是所有颜色中最耀眼的色彩，识别度较高，能在众多色彩中脱颖而出，因此在商业广告领域备受青睐。

色彩情感：辉煌、明亮、青春、可爱、富贵、热烈、灿烂、神秘、希望、高贵等。

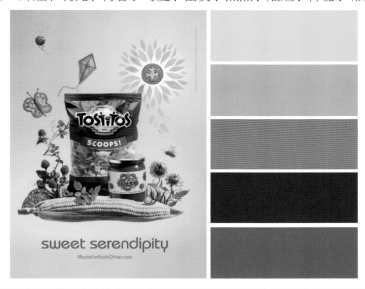

黄 RGB=255,255,0 CMYK=10,0,83,0	铬黄 RGB=253,208,0 CMYK=6,23,89,0	金色 RGB=255,215,0 CMYK=5,19,88,0	香蕉黄 RGB=255,235,85 CMYK=6,8,72,0
鲜黄 RGB=255,234,0 CMYK=7,7,87,0	月光黄 RGB=255,244,99 CMYK=7,2,68,0	柠檬黄 RGB=240,255,0 CMYK=17,0,84,0	万寿菊黄 RGB=247,171,0 CMYK=5,42,92,0
香槟黄 RGB=255,248,177 CMYK=4,3,40,0	奶黄 RGB=255,234,180 CMYK=2,11,35,0	土著黄 RGB=186,168,52 CMYK=36,33,89,0	黄褐 RGB=196,143,0 CMYK=31,48,100,0
卡其黄 RGB=176,136,39 CMYK=40,50,96,0	含羞草黄 RGB=237,212,67 CMYK=14,18,79,0	芥末黄 RGB=214,197,96 CMYK=23,22,70,0	灰菊色 RGB=227,220,161 CMYK=16,12,44,0

◎3.3.2 黄＆铬黄

❶ 这是一幅酒水的海报，为了让产品更生动
形象，在版式设计中采用了重心型构图，
并利用水珠来表现清凉感，进而增强了受
众的购买欲望。

❷ 黄色是一种欢快、鲜明、抢眼的颜色，能
给人带来辉煌、晶莹剔透、充满希望的感觉。

❸ 黄色和绿色搭配，充分表现了产品源于自
然的特点。

❶ 这是一款薯片的广告，将奶酪摆放在薯片
的后面，既点明了薯片的口味，也使画面
更加立体。

❷ 铬黄色明度适中，纯度相对较高，具有欢快、
可爱、活泼的特点。

❸ 作品以铬黄色为背景色，蓝色为商标色调，
对比色的运用使商品标识更加醒目，同时
也大大提升画面的视觉冲击力。

◎3.3.3 金色＆香蕉黄

❶ 该广告的主题是"打开你嗓子的润喉糖"，
糖纸上的人物是不同风格的歌手，寓意撕
开糖纸，就好像解开了绑住喉咙的枷锁。

❷ 金色代表着灿烂、活力、权贵，有着太阳
般的光辉。

❸ 黑色代表人物的头发，红色则代表衣服，
将商品拟人化，使画面极具感染力。

❶ 这是一幅有关食品公司的宣传海报，将香
蕉摆放成点赞的手势，具有较强的创意性
的同时，提升了广告的说服力。

❷ 香蕉黄的明度较低，中心位置采用明度较
高的香槟黄色，形成透视感，提升了画面
的空间感，同时更加突出主题。

❸ 重心型版式与清晰、直观的文字说明使画
面层次分明、井然有序，提升了广告的可
读性。

◎3.3.4 鲜黄 & 月光黄

① 这是一款行李箱的广告，将产品置于画面中心，四周环绕浓郁、丝滑的液体，充分体现了产品外观的质感。

② 鲜黄色干净、抢眼，是一种能使人产生愉悦感的颜色。

③ 安静、纯朴的背景色与充满活力的鲜黄色相互搭配，使画面形成了动静结合的视觉效果，富有活力却不张扬。

① 这是一款蜂蜜食品的广告，画面中通过人物对蜂蜜罐做出的表情与姿势，间接地向受众传达蜂蜜的美味。

② 月光黄纯度较低，给人一种清爽、质朴、典雅的感觉。

③ 黄色和蓝色为互补色，在画面中形成了强烈的冷暖对比，运用白色作为辅助色彩，使画面显得格外年轻且充满活力。

◎3.3.5 柠檬黄 & 万寿菊黄

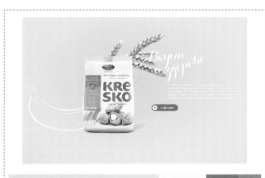

① 这是一款食品的广告，燕麦突出了产品的原料，香蕉突出了产品的口味，既增强了画面的层次感，又将产品的属性诠释得较为详细、完整。

② 柠檬黄给人的视觉冲击力十分强烈，整体给人的感觉是新鲜夺目、活力充沛。

① 这是一款画笔的广告，作品将黄色画笔和黄色警戒线组合在同一画面，这种设计方式极具创造力，让人印象深刻。

② 万寿菊黄能给人成熟、大气、热烈、兴奋的印象。

③ 画面以城市和公路为背景，黑、白、灰的配色简单大气，使黄色画笔更加显眼，进而增强了作品的视觉感染力。

◎3.3.6 香槟黄 & 奶黄

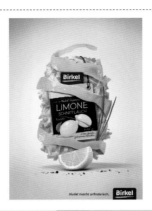

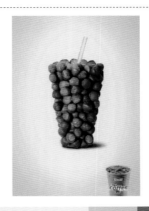

① 这是一款面条食品的广告，用柠檬等食材包裹住产品，形象地展现出产品中的食材构成。

② 奶黄色能给人温暖、美味、明亮的印象。

③ 画面采用重心型构图，将主体产品置于画面中心，具有较强的视觉吸引力。

① 这是一款饮品的广告，用饮品包装和坚果构图，使整体画面生动有趣，并巧妙地突出了产品口味。

② 奶黄色能给人醇厚、温馨、纯洁的印象。

③ 画面中主体图片与右下角商品图片大小形成鲜明对比，给人以较强的视觉感染力。

◎3.3.7 土著黄 & 黄褐

① 这是奢侈品品牌 LV 的宣传广告，将产品整合成昆虫形状，创意大胆前卫，极具想象力。

② 土著黄明度、纯度均相对较低，能给人奢华、尊贵、低调的感受。

③ 以土著黄为背景色，使整个画面既极具立体感又层次感十足。

① 这是一款宠物食品的广告，将宠物的嘴和人的脸组合在一起，极具想象力。

② 黄褐色能给人稳定、朴实、可靠、有亲和力的感受。

③ 画面中大面积运用深浅不一的黄褐色，使整个画面主次分明，和谐、统一。

◎ 3.3.8　卡其黄 & 含羞草黄

① 这是一款果汁饮料的广告,画面干净、简洁,中间各式各样的水果,在引发消费者好奇心的同时又突出了饮料的口味。

② 卡其黄会给人带来温暖的感受,由于它近似于土黄色,所以也能给人带来安静、踏实的感受。

③ 重心型的设计易产生视觉焦点,画面背景是由浅到深的同色系的渐变色,使整个画面形成简约而不简单的视觉特征。

① 这是一款保鲜膜的广告,在水果的中间添加了钟表和齿轮,想要表达这款保鲜膜可让时间停止,以凸显保鲜膜保鲜时长较久的特点。

② 含羞草黄的明度比较低,能给人低调、安静、清幽的感受。

③ 朴实、简洁的背景配上复杂的主体物,在增加了画面层次感的同时也给人以细节感十足的视觉感受。

◎ 3.3.9　芥末黄 & 灰菊色

① 这是一则素食面的广告,画面中的双手以产品做弹弓,欲将墙壁上的动物击下,从而凸显素食面口感筋道,非常富有创意的构图能够吸引观者观看。

② 芥末黄给人清新、时尚、温暖、文雅的感受。

③ 画面描述的内容在日常生活中很常见,具有较强的亲切感,使画面形成既贴近生活又不乏创意的视觉特征。

① 这是一款洗发水的广告,将人物头发设计成服装,尽显发质浓密顺滑,以此来凸显洗发水的功效和作用,极具创造力。

② 灰菊色明度较高,纯度较低,有一种成熟、优雅的气质。

③ 温婉的灰菊色更凸显了画面中人物形象的唯美感,并烘托出画面整体的优美意境。右下角的商品虽小,但其存在的位置不容观者忽视。

3.4 绿

◎ 3.4.1 认识绿色

　　绿色：绿色是自然界中最常见的颜色，是健康、环保的代名词，它可以缓解人的眼睛疲劳，也可以消除紧张的心理情绪，给人以宁静的印象。由于绿色是由适量的蓝色和黄色混合而成，所以绿色既稳重、清爽，又不失活泼、动感。在商业广告设计中，绿色通常象征着健康、和平与希望。

　　色彩情感：清新、希望、平安、生命、舒适、和平、健康、理想、自然、成长、生机、环保等。

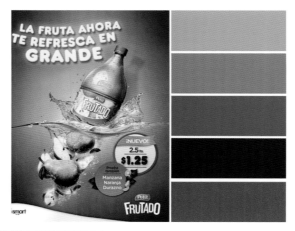

黄绿 RGB=216,230,0 CMYK=25,0,90,0	苹果绿 RGB=158,189,25 CMYK=47,14,98,0	墨绿 RGB=0,64,0 CMYK=90,61,100,44	叶绿 RGB=135,162,86 CMYK=55,28,78,0
草绿 RGB=170,196,104 CMYK=42,13,70,0	苔藓绿 RGB=136,134,55 CMYK=55,45,93,1	芥末绿 RGB=183,186,107 CMYK=36,22,66,0	橄榄绿 RGB=98,90,5 CMYK=66,60,100,22
枯叶绿 RGB=174,186,127 CMYK=39,21,57,0	碧绿 RGB=21,174,105 CMYK=75,8,75,0	绿松石绿 RGB=66,171,145 CMYK=71,15,52,0	青瓷绿 RGB=123,185,155 CMYK=56,13,47,0
孔雀石绿 RGB=0,142,87 CMYK=82,29,82,0	铬绿 RGB=0,101,80 CMYK=89,51,77,13	孔雀绿 RGB=0,128,119 CMYK=85,40,58,1	钴绿 RGB=106,189,120 CMYK=62,6,66,0

◎ 3.4.2　黄绿 & 苹果绿

① 这是一款巧克力的广告，画面中以薄荷为中心点，直接展现出产品口味，绿色光效彰显了薄荷叶清香四溢的特点。

② 黄绿色介于黄色与绿色之间，具有温暖、清新的视觉效果。

③ 背景颜色巧妙地体现了巧克力香浓、醇厚的质感；并衬托了画面中心的薄荷叶，进而将产品的特点展现得淋漓尽致。

① 这是乐高玩具的广告，画面中各式各样的积木编排有序并形成矩形块，向观者展现自己动脑动手拼图的游戏乐趣。

② 苹果绿色彩柔和、舒缓，能保护视力，同时能够稳定情绪，让人感到放松和舒适。

③ 画面以苹果绿为背景，是儿童喜爱的颜色，重心型的构图方式更好地展现出产品特征，右下角红色的 Logo 十分醒目，引人关注。

◎ 3.4.3　墨绿 & 叶绿

① 这是一款饮料的广告，墨绿色的背景与产品的包装瓶相辅相成，白色的文字，为画面整体的亮眼之处，具有画龙点睛的作用。

② 墨绿色能给人希望、成熟、安静、智慧的感受。

③ 相同色系不同明度的墨绿色与画面底部瓶身的倒影相结合，使画面更加立体。

① 这是一款草莓果汁的产品广告，周围的草莓叶构成框架式构图，将观者视线集中至中心位置。

② 主体产品位于画面中心，突出其重要性。

③ 叶绿色的叶子与鲜红色的草莓形成强烈对比，色彩鲜艳、浓烈，极具视觉冲击力。

◎3.4.4 草绿 & 苔藓绿

❶ 这是一款爽口糖的广告，广告将爽口糖包装盒与自然景观相结合，目的是运用自然风景来表现糖果口味的清新感。

❷ 草绿色是一种干净的颜色，象征着青春、生机，更能突出自然的气息。

❸ 背景采用草绿色的渐变色，简洁干净，大面积运用相同色系的绿色，使整个画面和谐统一，更呼应主题，突出了口味清新的特点。

❶ 这是一款棒棒糖的广告，两只眼睛将棒棒糖拟人化，使画面更加有趣，自然能吸引更多的年轻消费者。

❷ 苔藓绿能给人沉稳、安静、踏实的感受。

❸ 以相同色系的渐变颜色当背景，让画面获得了既简洁大方，又色彩饱满的视觉效果。

◎3.4.5 芥末绿 & 橄榄绿

❶ 这是一家瑜伽中心的广告，画面中的人物在练习瑜伽时将所有的烦恼尽数驱除，表现了练习瑜伽的作用与益处。

❷ 芥末绿能给人安静、和平的感受。

❸ 画面中主色调为较暗的芥末绿，并运用白色衣服与文字作点缀，强化了画面的视觉效果。同时，衣服上的线条也将人物伸展的动作表现得活灵活现。

❶ 这是一款晕车药广告，画面中的汽车走过山坡，而晕车的人在上面平稳飞翔，借此表现晕车药的药效。

❷ 橄榄绿的明度和纯度都比较低，用橄榄绿作背景色能给人以健康、自然、踏实、可靠的感受。

❸ 该作品在构图设计中灵活运用了对角关系，使画面拥有既平稳又充满动感的视觉效果。

◎3.4.6 枯叶绿 & 碧绿

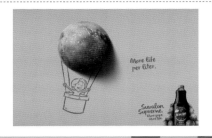

1. 这是一款果汁饮料的广告，其中最引人注意的是画面中间的蓝莓，直接表明了产品的口味，与简单的插画相结合，使画面童趣十足。
2. 枯叶绿能给人柔和、温暖的感受。
3. 画面中大面积运用插画与实物相结合的表现形式，避免了画面的枯燥感与平淡感，给人留下了深刻的视觉印象。

1. 这是一款越野车的广告，将越野车放在画面的中间，以突出产品的外形特征，背景白色文字的设计，可使受众进一步了解产品特性，并增强了画面整体的层次感。
2. 碧绿色是一种年轻的颜色，给人以鲜活、明亮的视觉感受。
3. 碧绿色与白色相互搭配，使画面既明亮又有活力，画面左上角的标志颜色非常显眼，突出了产品品牌。

◎3.4.7 绿松石绿 & 青瓷绿

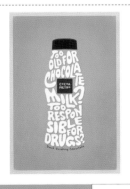

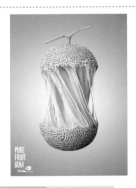

1. 这是一款咖啡的广告，以文字组合成包装瓶，瓶身中间的产品标志与瓶盖直观地展示了产品的外观特征，具有较高的辨识度。
2. 绿松石绿的大面积运用使整个画面干净、通透，给人以轻松且充满活力的视觉感受。
3. 广告创意别致独特，使人印象深刻。

1. 这是一款果胶的广告，将水果设计成用胶粘住"撕拉"的样子，凸显了产品的特点与属性。
2. 青瓷绿能给人干净、清爽、自然、清新的感受。
3. 以青瓷绿为背景，干净、清爽，背景颜色由外向内越来越浅，能够起到一种视觉引导的作用。

◉ 3.4.8　孔雀石绿 & 铬绿

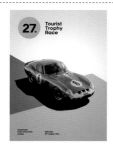

① 这是一幅赛车比赛的宣传海报，利用孔雀石绿、铬黄色与亮灰色色块将画面分割，形成不同的板块，使内容一目了然，便于阅读。

② 主体的汽车位于画面中心，下方的黑色阴影加深了画面的空间感，使其更具层次，同时使主体汽车更加突出。

③ 孔雀石绿给人以高贵、大气、充满活力的感觉。

① 这是一则电子废物回收的广告，将许多废旧的电子产品放到一起，堆成一棵大树的形状，在突出主题的同时也强化了绿色环保意识。

② 铬绿色的明度相对来说较低，会给人一种沉着、安详、从容的感受。

③ 画面中暗角效果的制作，使重心点更为突出，且增强了画面整体的视觉空间感。

◉ 3.4.9　孔雀绿 & 钴绿

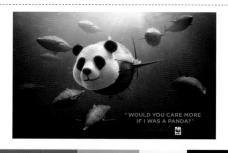

① 该广告设计作品为公益广告，画面中将蓝鳍金枪鱼换成大熊猫，警醒人们蓝鳍金枪鱼也将濒临灭绝。

② 孔雀绿是一种高尚、典雅的颜色，具有较为醒目的视觉特点。

③ 画面中暗角效果的设计，增强了画面的深邃感，将海底情景展现得更为形象，并给人较为沉重、真实的视觉感受。

① 这是一则出版社促销的广告，画面中人物的上半身钻进了书里，借此举动来突出读书的乐趣。

② 钴绿色能给人安静、高雅的感受。

③ 作品中以钴绿色为背景色，黄色为主体色，冷暖的对比使书籍更为突出，且形成了鲜明的层次关系，给人留下年轻又不张扬的视觉印象。

3.5 青

◎ 3.5.1 认识青色

青色：青色是一种介于蓝色和绿色之间的颜色，是一种类似于天空的颜色。青色纯净、清脆、伶俐却又不单调，是一种百搭的颜色，不论与什么颜色搭配在一起，都别有一番风味。

色彩情感：优雅、乐观、清脆、伶俐、清澈、纯净、通透、亲切、稳重、踏实、沉静、消极等。

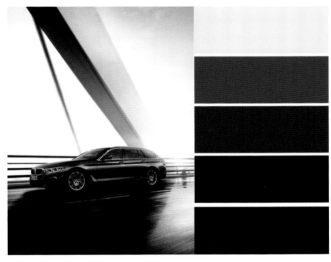

青 RGB=0,255,255 CMYK=55,0,18,0	铁青 RGB=52,64,105 CMYK=89,83,44,8	深青 RGB=0,78,120 CMYK=96,74,40,3	天青色 RGB=135,196,237 CMYK=50,13,3,0
群青 RGB=0,61,153 CMYK=99,84,10,0	石青色 RGB=0,121,186 CMYK=84,48,11,0	青绿色 RGB=0,255,192 CMYK=58,0,44,0	青蓝色 RGB=40,131,176 CMYK=80,42,22,0
瓷青 RGB=175,224,224 CMYK=37,1,17,0	淡青色 RGB=225,255,255 CMYK=14,0,5,0	白青色 RGB=228,244,245 CMYK=14,1,6,0	青灰色 RGB=116,149,166 CMYK=61,36,30,0
水青色 RGB=88,195,224 CMYK=62,7,15,0	藏青 RGB=0,25,84 CMYK=100,100,59,22	清漾青 RGB=55,105,86 CMYK=81,52,72,10	浅葱色 RGB=210,239,232 CMYK=22,0,13,0

◎3.5.2 青 & 铁青

❶ 这是一款糖果的广告，用糖果组成水果形状，表明糖果口味，隐藏其后的彩虹和标志虽然不大，但其色彩较为鲜艳，且运用局部展示引发受众的好奇心理，使版面形成了较为强烈的视觉吸引力。

❷ 青色的视觉冲击力十分强烈，清脆且格外明显。

❸ 广告的背景色为青色，十分引人注目，使整个画面形成年轻、有活力的视觉效果，更容易吸引年轻的消费者，主体物阴影效果的增加更是为画面增添了空间感。

❶ 这是一款冰激凌的广告，利用画面中小男孩手里拿着的冰激凌，将产品直观地展示在画面中，点明了广告的主题。

❷ 铁青色是一种纯度比较低的颜色，能给人舒服、安稳的感受。

❸ 相同色系不同明度的铁青色背景增强了画面的空间感，同时也起到了很好的衬托作用。

◎3.5.3 深青 & 天青色

❶ 这是一款奶酪食品的包装设计，广告语为：冰冷的蓝色和白色的海洋，一个激动人心的美食机会。一句话概括了产品包装上的两大用色及搭配的目的。

❷ 深青色会给人神秘、高端、安稳的感受。

❸ 该作品在设计过程中灵活运用色彩明度对比的视觉特征，突出产品，同时也使画面更为立体。

❶ 这是一款儿童用品广告，广告大意为：再见帽子，再见冬天。运用融化的雪人暗示冬天将要过去，天气已转暖。

❷ 天青色明快、灵动,会给人天真、年轻、童真、纯真的感受。

❸ 画面中深浅不一的天青色让画面的空间感增强，俏皮的雪人使画面十分有童趣，容易吸引儿童的目光。

◎ 3.5.4 群青 & 石青色

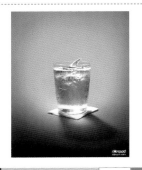

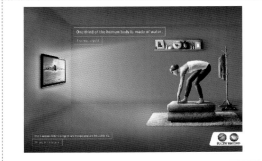

① 这是一则有关牙膏的广告，装满冰块的杯子中有一颗凸出来的牙齿，表示该牙齿可承受冰水，以此宣传产品功效。

② 群青色是能让人感到安稳的颜色，给人以平静、稳定、理智的视觉感受。

③ 画面的主色调是蓝色，但画面色彩明暗不同，且主次分明，增强了画面的空间感。

① 这是一则关于电视的广告，电视正在播放游泳节目，而画面中的人也准备游泳，借此来表明该款电视所具有的清晰度。

② 石青色能给人冷静、低调、沉着、华丽、尊贵的感觉。

③ 画面中运用透视关系与色彩的明暗对比关系，使版面形成了较强的空间感。

◎ 3.5.5 青绿色 & 青蓝色

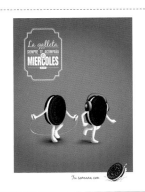

① 该广告的广告语是：品味健康生活。画面中运用胡萝卜代替舌头，极具创造力。

② 青绿色是一种较醒目的颜色，给人一种欢快、健康的感受。

③ 青绿色的背景为橙色胡萝卜做了很好的衬托，也突出了绿色健康的主题，使人印象深刻。

① 该广告将主体产品拟人化处理，使饼干以跳绳与听音乐的形象出现在观者面前，形成风趣、幽默、富有创意的平面作品。

② 青蓝色与深青色的搭配，使画面整体洋溢着清凉、安静、舒缓的气息。

③ 画面中心至四周采用渐变的色彩，形成由内向外的明暗变化，增强了画面的空间感，使主体更加突出。

◎3.5.6 瓷青 & 淡青色

① 这是一款饮料的广告，画面以手拿饮料为主体，没有过多的修饰，直接点明主题，让人一目了然。

② 瓷青色能给人纯净、清凉的感觉。

③ 画面整体元素以及色彩的运用均相对简洁明了，给人以清新淡雅的感觉，与众多色彩对比鲜明的广告相比，更容易使人印象深刻。

① 这是一款营养药品的广告，该款广告的广告语是：一个就够了。画面中的勺子里有许多富含营养的食物，寓意丰富的营养只需一个营养药品就够了，与主题相互呼应。

② 淡青色是一种纯度很低的颜色，给人以清凉、干净、俊秀、高雅的感受。

③ 淡青色的背景虽然纯度较低，但是勺子中的食物色彩丰富，两者巧妙地形成鲜明的对比，使画面主次分明。

◎3.5.7 白青色 & 青灰色

① 这是一款洗衣粉的广告，"洁净如新，仿佛重生"是该广告的广告语，画面中用两条颜色深浅不同的裤子作对比，来表达洗完的裤子犹如重获新生一般，从而突出洗衣粉的功效。

② 白青色饱和度较低，会让人觉得淡雅、柔美、纯净、安宁。

③ 将裤子动态化，使画面趣味十足。

① 这是一款洗衣液的广告，其意为：不需要分类你的衣服。画面中将不同颜色、不同材质的衣服放在一起，表现出洗衣液具有不用分类、轻松清洗的功效。

② 青灰色的明度和纯度都较低，给人以稳重、可靠的感受。

③ 画面中主体图片的外发光效果，具有较强的视觉导向作用，能吸引人们的注意力。

◎3.5.8 水青色 & 藏青

① 这是一家旅行社的广告，蓝色的背景加上小鸟形状的窗户，让人产生小鸟在天空上飞翔的感觉，透过小鸟形状的窗户可以看见外面的风景，给人以无限的遐想。

② 水青色色彩清透，能给人清澈、干净、宽阔的感受。

③ 作品以水青色为背景色，整体色调和谐、统一，画面简洁大方，版面下方标志运用了黄色，与背景色形成鲜明对比，增强了画面整体的视觉冲击感。

① 这是一款泡泡糖的广告，画面中将吹出来的泡泡比作月亮，想象力丰富，且童趣十足，十分吸引受众的眼球。

② 藏青色介于蓝色与黑色之间，是蓝色和黑色的过渡色，能给人严谨、时尚、童真、广阔、深邃的感受。

③ 藏青色的天空与泡泡形成了鲜明的对比，相同色系不同明度的背景增强了画面的空间感与深邃感。

◎3.5.9 清漾青 & 浅葱色

① 这是一款宠物食品的广告，画面中的小狗和右下角的食物直截了当地表明了产品，使人一目了然。

② 清漾青是一种纯度、明度均相对较低的颜色，能给人通透、时尚、高雅的感受。

③ 画面运用了重心型构图，右下角的商品信息占据面积相对较小，但其存在的位置不容观者忽视。

① 这是一则玩具广告，由玩具拼成经典名作形象，具有较强的创意性与趣味性。

② 浅葱色与深青色使画面形成纯度层次的变化，给人清爽、纯净、和谐的视觉印象。

3.6 蓝

◉ 3.6.1 认识蓝色

蓝色：三原色中的蓝色是一种非常纯净的颜色，也是所有颜色中最冷的颜色。提起蓝色，大多数人会联想到大海、天空、宇宙、科技等，同时蓝色也是永恒的象征，且不同明度、纯度的蓝色会给人带来不同的感受。

色彩情感：纯净、清澈、宽广、理智、冷静、坚持、安全、沉稳、宁静、忧郁、冷清。

蓝色 RGB=0,0,255 CMYK=92,75,0,0	天蓝色 RGB=0,127,255 CMYK=80,50,0,0	蔚蓝色 RGB=4,70,166 CMYK=96,78,1,0	普鲁士蓝 RGB=0,48,81 CMYK=100,88,54,25
矢车菊蓝 RGB=100,149,237 CMYK=64,38,0,0	深蓝 RGB=1,1,114 CMYK=100,100,54,6	道奇蓝 RGB=30,144,255 CMYK=75,40,0,0	宝石蓝 RGB=31,57,153 CMYK=96,87,6,0
午夜蓝 RGB=0,51,102 CMYK=100,91,47,9	皇室蓝 RGB=65,105,225 CMYK=79,60,0,0	浓蓝色 RGB=0,90,120 CMYK=92,65,44,4	蓝黑色 RGB=0,14,42 CMYK=100,99,66,57
爱丽丝蓝 RGB=240,248,255 CMYK=8,2,0,0	水晶蓝 RGB=185,220,237 CMYK=32,6,7,0	孔雀蓝 RGB=0,123,167 CMYK=84,46,25,0	水墨蓝 RGB=73,90,128 CMYK=80,68,37,1

◎3.6.2 蓝色 & 天蓝色

❶ 这是一款水果味饮料的广告，画面以最直观的编排形式宣传产品，使受众一目了然，红色的背景与石榴色瓶身相互呼应，增强视觉冲击力的同时也说明了饮料的口味。

❷ 蓝色是一种纯净的颜色，象征着高贵、理智、庄重。

❸ 蓝色和红色是对比色搭配，这样的配色使画面整体十分醒目。

❶ 这是一款电子手表的广告，以手表为中心，以花朵为点缀，用周围深浅不一的蓝色和白色花朵来突出产品。

❷ 天蓝色能给人和平、自由、神秘、高端的感受。

❸ 画面用绽放的花朵衬托手表，深浅不一的蓝色加上白色的花朵，为画面增添了层次感。

◎3.6.3 蔚蓝色 & 普鲁士蓝

❶ 这是一则饮品广告，将产品摆放在画面中间，左右两侧摆放着拟人化的青柠，趣味感十足，同时也说明了饮品口味。

❷ 蔚蓝色给人以秀丽清新、凉爽豁达的感受。

❸ 重心型的版式设计会引导受众的目光，使产品得到更好的宣传。

❶ 这是一款办公铅笔的广告设计，广告的主题为"将想法连接到实际"。广告创意新颖、独特，给人以足够的想象空间。

❷ 普鲁士蓝是一种纯度较高、明度偏低的颜色，能给人深邃、神秘、深沉的感受。

❸ 画面中运用夸张化的设计手法，将铅笔夸大，给人以耳目一新的视觉体验。

◎3.6.4　矢车菊蓝 & 深蓝

❶ 这是一家美食杂货店的广告，画面左侧的文字是"疯狂派对"，并运用彩灯来烘托派对气氛。

❷ 矢车菊蓝会给人欢乐、兴奋、时尚的感受。

❸ 以矢车菊蓝作为背景，使画面整体感觉明亮、愉悦，重心型的版式设计让广告的主题更加突出。

❶ 这是一款碳酸饮料的广告，画面中的可乐向外喷射蓝色的光，使画面整体十分炫酷、动感十足。

❷ 高纯度、低明度的深蓝色给人神秘、坚定、深沉、理智的感受。

❸ 以深蓝色为背景，与产品的包装颜色相互呼应，使整体画面形成和谐、统一的美感。

◎3.6.5　道奇蓝 & 宝石蓝

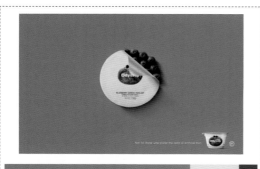

❶ 这是一款酸奶的广告，广告宣传语是：为了获得真正的水果味道，我们使用了真正的水果。画面中将酸奶的包装打开一半，露出蓝莓，以此来表示酸奶中具有真正的水果。

❷ 道奇蓝给人以时尚、前卫、年轻、充满活力的感受。

❸ 以道奇蓝作为背景，与产品口味及标志色调保持一致的同时，营造了安全、健康的视觉效果。

❶ 这是一款保鲜膜的创意广告，"SINCE RIDAD"的意思是诚挚的爱，在设计中，灵活运用产品特性寓意保鲜膜可将诚挚的爱保鲜，极具想象力。

❷ 宝石蓝是一种高端、大气、深沉的颜色，象征着冷静和智慧。

❸ 蓝色和黄色是互补色，作品采用互补色的配色原理，使画面形成鲜明对比，进而突出产品，强化宣传效果。

◎3.6.6 午夜蓝 & 皇室蓝

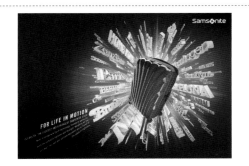

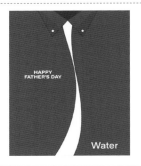

① 这是一款旅行箱的广告。画面中巧妙运用放射型的构图方式，以产品为放射点，周围文字为相关放射元素，具有较强的视觉导向作用，且增强了画面的层次感与空间感。

② 午夜蓝是一种比蓝色更有活力、比黑色更加神秘的颜色。

③ 画面中的红色和蓝色形成了鲜明的冷暖对比，增强了画面的视觉冲击力。

① 这是一幅父亲节海报作品，将领带设计为流畅的弧形，将"water"与其联系起来，以表现父爱的无尽。

② 皇室蓝给人以尊贵的感受，同时也给人较为理性、安全的视觉感受。

③ 画面整体色彩较为和谐，给人以简约、利落、一目了然的感觉。

◎3.6.7 浓蓝色 & 蓝黑色

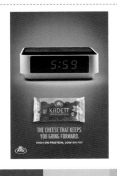

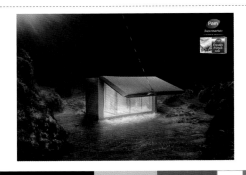

① 这是一款奶酪的广告，该广告创意点牢牢抓住受众心理，着重突出奶酪高能量、低热量的特点，进而增强人们的购买欲望。

② 浓蓝色的明度较低，能给人高雅、稳重的感受。

③ 产品包装在色彩搭配上巧妙运用了冷暖强烈对比的方式，使其更加引人注目，可吸引更多消费者的视线。

① 这是一款新鲜冷冻肉食食品的创意广告，这则广告的名字叫作"陷阱"，画面的中间位置摆放着一台开着门的冰箱，给人一种只要有生物进去，冰箱的门就会关闭的感觉，以此来突出食品的新鲜。

② 这则广告运用相同色系的蓝色，画面色调和谐、统一，富有层次感。

◉ 3.6.8 爱丽丝蓝 & 水晶蓝

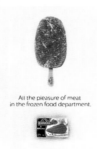

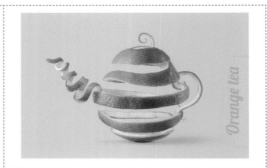

❶ 这是一款冷冻食品的广告，将牛肉摆放在中间位置，使人一目了然，增强了产品的视觉效果，使受众产生购买的欲望。

❷ 爱丽丝蓝是一种接近浅蓝灰色或白色的颜色，能给人纯净、明快的感受。

❸ 简洁的画面配上鲜艳的红色，使产品更加突出，可获得更好的宣传效果。

❶ 这是一款饮料的创意广告，画面中的茶壶造型由果皮制成，直接明了地突出了产品是由真材实料的水果制作而成，且画面生动、有趣，增强了画面的宣传效果。

❷ 水晶蓝晶莹剔透，给人以清丽、惬意、高雅、清澈的感受。

❸ 淡淡的水晶蓝配上夺目的橘色，整个画面主次分明，空间感强。

◉ 3.6.9 孔雀蓝 & 水墨蓝

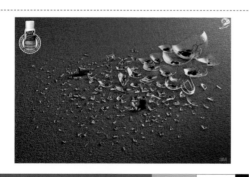

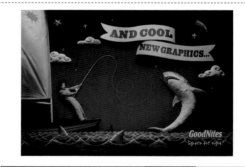

❶ 这是一款防油防水渍的清洁用品广告，该产品用于织物、绒面革、皮革等材质物品的洗涤。画面中运用破碎的玻璃将油渍与织物隔开，表明产品防污渍的强大功能。

❷ 孔雀蓝是一种神秘的颜色，代表隐匿，给人高贵、稳重的感受。

❶ 这是一款儿童睡衣的广告，画面呈现的是穿着睡衣的小男孩钓到一只鲨鱼。既充满想象力，又童趣十足。

❷ 水墨蓝给人以沉稳、安静的感受。

❸ 满版型的设计使整个画面丰富、立体，童趣十足，同时巧妙地说明了产品的受众范围。

3.7 紫

◎ 3.7.1 认识紫色

　　紫色：紫色是一种中性色彩，是由温暖的红色和冷静的蓝色混合而成，醒目且时尚。紫色是所有颜色中最能体现浪漫的色彩，且具有较为强烈的神秘感，因此不同明度、纯度的紫色会给人带来时而梦幻、优雅，时而神秘、奥妙的视觉体验。

　　色彩情感：浪漫、高贵、魅力、神秘、优美、永恒、梦幻、温暖、柔美、感性、忧郁、爱情等。

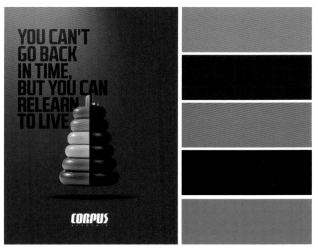

紫 RGB=102,0,255 CMYK=81,79,0,0	淡紫色 RGB=227,209,254 CMYK=15,22,0,0	靛青色 RGB=75,0,130 CMYK=88,100,31,0	紫藤 RGB=141,74,187 CMYK=61,78,0,0
木槿紫 RGB=124,80,157 CMYK=63,77,8,0	藕荷色 RGB=216,191,203 CMYK=18,29,13,0	丁香紫 RGB=187,161,203 CMYK=32,41,4,0	水晶紫 RGB=126,73,133 CMYK=62,81,25,0
矿紫 RGB=172,135,164 CMYK=40,52,22,0	三色堇紫 RGB=139,0,98 CMYK=59,100,42,2	锦葵紫 RGB=211,105,164 CMYK=22,71,8,0	淡紫丁香 RGB=237,224,230 CMYK=8,15,6,0
浅灰紫 RGB=157,137,157 CMYK=46,49,28,0	江户紫 RGB=111,89,156 CMYK=68,71,14,0	蝴蝶花紫 RGB=166,1,116 CMYK=46,100,26,0	蔷薇紫 RGB=214,153,186 CMYK=20,49,10,0

◎3.7.2　紫 & 淡紫色

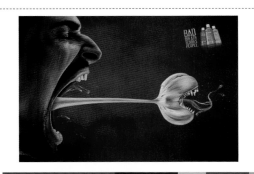

① 这是一款漱口水的广告，画面中巧妙又夸张地将人物形象与大蒜相结合，表明口中气味难闻至极。进而反向突出产品功能，给人留下深刻的视觉印象。

② 紫色能给人浪漫、神秘、高贵的感受。

③ 背景运用大面积迷雾般的紫色，与整体风格相呼应，且增强了整体的视觉效果。

① 这是一款睫毛膏的广告，画面中以眼睛为视觉中心，睫毛向外延伸，并运用夸张的手法来表明睫毛膏的使用效果，视觉冲击力较强，可吸引受众的目光。

② 淡紫色会给人清新、梦幻、温暖的感受。

③ 曲线的运用使画面形成旋涡状，具有较强的视觉导向性。

◎3.7.3　靛青色 & 紫藤

① 这是一款饮料的创意广告，画面中两只手摆成"拧"的姿势，并将产品置于版面重心点，以突出产品。

② 以靛青色为主色调，既与产品的包装相互融合，和谐、统一，又表明了产品的口味。

③ 以饮料为中心，周围的装饰物为画面增添了空间感，瓶身下方飞溅的水珠更使整体画面动感十足。

① 这是一幅鸡尾酒的宣传广告，通过自由式的构图表现出自在、随性、轻松的氛围，为观者带来舒适、惬意的视觉体验。

② 紫藤色与靛青色、淡紫色形成同类色搭配，丰富了画面色彩层次，并给人以浪漫、温柔、迷人的感觉。

◎3.7.4 木槿紫 & 藕荷色

1. 这是一款果汁饮料的广告，将产品摆放在图中最显眼的位置，主次分明，使产品得到更好的宣传。
2. 木槿紫能给人温暖、优雅、柔美的感受。
3. 明度不同的紫色增强了画面的空间感。以产品为中心，周围有许多蓝莓和石榴，使产品的口味一目了然。

1. 这是一款冰激凌广告，呈现均衡、稳定的构图，给人以安心、理性的感觉。
2. 藕荷色的产品与深紫色背景形成明度的对比，在背景的衬托下更加醒目。
3. 画面中云朵、产品与背景的色彩形成明暗层次，产生递进的视觉效果，增强了画面的空间感与层次感。

◎3.7.5 丁香紫 & 水晶紫

1. 这是一款宠物美容的广告，画面中这只微笑着的宠物狗作自拍状，以此来表达美容过后宠物狗可爱、自信的样子。
2. 丁香紫是一种冷艳、高贵、温柔又不失优雅的颜色。
3. 同色系的渐变增强了整个画面的空间感。将宠物拟人化，极具创造力。

1. 这是一款油漆的广告，画面中的水母是由油漆形成的，在宣传产品的同时也突出了产品的纯正色彩。
2. 水晶紫是一种纯度比较低的颜色，能给人神秘、浪漫、高雅的感受。
3. 以黑色为背景，可以更好地突出产品的色彩以及质感，同时使画面形成了简洁、大方的视觉美感。

◎3.7.6　矿紫 & 三色堇紫

① 这是一幅产品展示海报，不同明度与纯度的紫色食材与产品一一展现，给人以琳琅满目的感觉。

② 紫色的不同纯度与明度的应用，带来神秘、缤纷的视觉效果。

③ 矿紫色给人以文雅、宁静的感觉。

① 这是一款麦当劳食品的广告，将汉堡包装成糖果的样子，趣味十足，造型新颖，给人眼前一亮的视觉体验。

② 三色堇紫是一种纯度比较高的颜色，会给人华贵、浪漫、绮丽的感受。

③ 由内到外，颜色由浅到深，呼应产品包装色彩的同时，也增加了画面的立体感。

◎3.7.7　锦葵紫 & 淡紫丁香

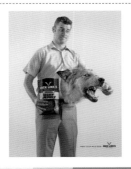

① 这是一则节日宣传广告，画面中直接将产品、优惠价格以及原价呈现在版面中最显著的位置，可使顾客一目了然。

② 锦葵紫色彩柔和，具有轻快、灵巧、青春的视觉特征。

③ 产品的色彩与背景色形成鲜明对比，增强了画面的视觉感染力。产品下方白色展台立体感十足，进而增强了整个画面的空间感。

① 这是一款宠物粮食的广告，画面中的男人手里拿着宠物的粮食，以宠物迫不及待想吃到该产品的情景来突出产品的美味和诱惑力。

② 淡紫丁香是一种纯度比较低的颜色，柔和、温馨。

③ 该广告巧妙运用夸张的设计方法，将人物与宠物组合，完美地诠释了产品十分美味且深受宠物喜爱的特点。

◎3.7.8 浅灰紫 & 江户紫

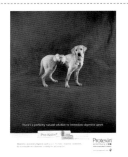

① 这是一款玩具的广告，广告没有将产品直接展现出来，而是通过孩子写给圣诞老人的一封信——"每一个孩子都很容易被读懂"来突出主题。

② 浅灰紫是一种纯度和明度都比较低的颜色，给人神秘、守旧的感受。

③ 画面右下角圆形色块运用反复的视觉流程，增强了画面整体的节奏感与韵律感。

① 这是一款胃药的广告，用肚子打结的宠物狗来表现肠胃问题，以此来宣传产品和表明产品的功效。

② 江户紫的纯度不高，是一种十分低调的颜色，会给人凝重、祥和的感受。

③ 该海报灵活运用"面"的分割特性将版面分割为两部分，上图下文，安排有序，给人以清晰、醒目的视觉感受。

◎3.7.9 蝴蝶花紫 & 蔷薇紫

① 这是一款杀虫药物的广告，画面中满版的鞋印与被遗漏的空白处形成鲜明对比，给人以"就差一点"的视觉感受。进而巧妙地凸显产品百分百杀虫的功效。

② 蝴蝶花紫会给人大胆前卫、明亮娇艳的感受。

③ 反复的视觉流程为版面增添了较为强烈的韵律感与趣味性。

① 这是一款牙刷的广告，画面中将产品置于重心点，并以最直观的方式展现在人们面前，让消费者可以更仔细地观察其细节，给人以安全、可靠的视觉心理感受。

② 将蔷薇紫设置成背景颜色，与产品结合在一起，使画面整体感觉和谐、统一。

3.8 黑白灰

◎3.8.1 认识黑白灰

黑色：黑色是明度最低的一种颜色，既能让人联想到悲伤、忧愁与愤怒，也能表现高雅、力量和权力。黑色的运用没有固定的搭配对象，是所有颜色的好搭档，且多用于背景色。黑色不仅可以衬托画面主体，同时还可以增强版面的深邃感与空间感，并烘托画面的气氛。

色彩情感：庄重、时尚、高端、权力、力量、稳重、神秘、炫酷、冷静、理性、压抑、黑暗等。

白色：白色是所有颜色中明度最高的一种颜色，象征着神圣、纯净，并在某种情况下被视为超凡的世界。白色是最为醒目的颜色，在与任何颜色进行搭配时，都是最先映入眼帘的色彩，因此巧妙运用白色，可以增强画面色彩对比，进而提升画面整体的视觉冲击力。

色彩情感：纯洁、明亮、公正、圣洁、优雅、正直、端庄、凉爽、卫生等。

灰色：灰色是介于黑色和白色之间的颜色，且大致可以分为深灰色和浅灰色。灰色常被用于描述一些暗淡和单调的东西，它往往被作为背景色，使其他色彩更加突出。

色彩情感：迷茫、压抑、灰尘、阴影、忧郁、消极、执着、坚毅等。

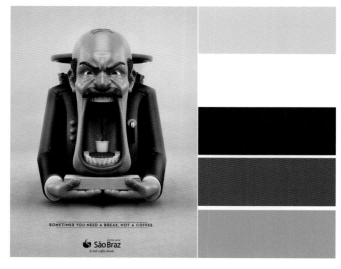

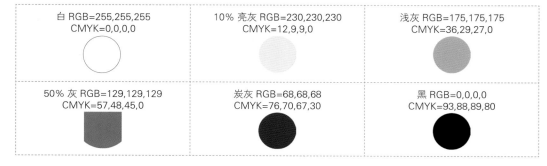

白 RGB=255,255,255
CMYK=0,0,0,0

10% 亮灰 RGB=230,230,230
CMYK=12,9,9,0

浅灰 RGB=175,175,175
CMYK=36,29,27,0

50% 灰 RGB=129,129,129
CMYK=57,48,45,0

炭灰 RGB=68,68,68
CMYK=76,70,67,30

黑 RGB=0,0,0
CMYK=93,88,89,80

◎3.8.2 白 & 亮灰

① 这是一款果汁的广告，画面中的橙子向下滴着果汁，以此来表明果汁的纯正，进而提升商品的吸引力。

② 画面以白色为背景，使主体物格外突出，"留白"的设计手法十分巧妙，不仅增强了版面的视觉冲击力，又给人以足够的想象空间。

③ 重心型的版式设计可引导受众的关注点，使产品得到更好的宣传。

① 这是一款眼镜的广告，广告的主题是：给您一双鹰的眼睛。以此来突出眼镜的清晰度，进而宣传产品。

② 10% 亮灰色是富有光泽的灰色，是一种细腻、时尚的颜色。

③ 以 10% 亮灰色为背景色，并增添阴影，使画面整体主次分明，且空间感十足。

◎3.8.3 浅灰 &50% 灰

① 这是一款宠物保健品的广告，图文分离，形成左右不同的版面，便于消费者接收信息。

② 浅灰色给人以含蓄、安静、安心的感觉。

③ 水管舒展的曲线线条具有引导观者视线的作用,赋予画面动感,产生动静结合的效果。

① 这是一款轮胎的广告设计，将轮胎拟人化，生动形象地诠释了商品的防滑特性。

② 50% 灰给人含蓄、淡定、平和的感受。

③ 重心型的版式设计能引导受众视线，使产品得到更好的宣传。

◉ 3.8.4　炭灰 & 黑

1 这是一款服装的广告，广告的主题为"Good Night"。画面中的服装飘逸、顺滑，将产品质量与材质展现得淋漓尽致。

2 炭灰是一种明度比较低的颜色，给人安稳、稳重的感受。

3 使用低明度的配色使画面整体风格更贴合广告主题。

1 这是一款香水的广告，将香水置于版面重心点，以让产品得到更好的展示。围绕商品的"烟雾"舒缓、雅致，表现出香水散发的气味。

2 黑色是明度最低的一种颜色，以黑色为背景，更能突出产品的高端感。

3 黑色与蓝色的巧妙结合，提升了画面整体的视觉冲击力，给人以既高贵又梦幻的感受。

第4章 商业广告设计的元素

图像 \ 文字 \ 色彩 \ 版面 \ 图形

　　商业广告的视觉效果是通过图像、文字、色彩、版面、图形等元素相互结合得以体现的，并通过创意设计向受众直接或间接地展示产品特点，设计出美感与灵魂并存的广告设计作品，以实现宣传产品、提高品牌的知名度、促进消费者消费的目的。

◆　文字元素在广告设计中除说明主题外，还具有升华版面视觉效果的作用。

◆　色彩是广告设计的第一视觉语言，其色调与配色应用决定着版面风格及其视觉效果。因此，在配色设计中，应注重版面主题与配色风格的一致性。

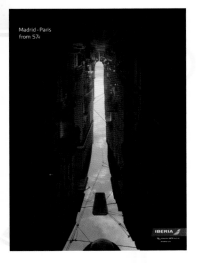

4.1 图像

　　图像是信息传播最为简洁、直观的方式。在商业广告设计中，通过图像可以展示产品的样式、特点、功效、风格和细节等与产品息息相关的因素，进而使消费者更加全面地了解商品特性，以达到宣传产品的目的。

- ◆ 可以直观、迅速地传递信息。
- ◆ 具有较强的视觉吸引力。
- ◆ 跨越国度、民族、语言，面向全世界的受众。
- ◆ 具有说服力和感染力。
- ◆ 清晰、真实，给人最直观的感受。

◎4.1.1 人物图像类的商业广告设计构图

设计理念：这是一款香水的产品广告，通过对人像的模糊处理，形成虚实结合的视觉效果，使观者迅速注意到产品，进而宣传产品。

色彩点评：以灰色与黑色为主色，整体画面明度较低，给人留下内敛、安静的视觉感受。

① 画面采用满版构图，利用人像作为背景，虚实对比，使产品更加突出，给人以醒目、一目了然的印象。

② 画面中模特将产品倾斜展示，可增强画面的不稳定感，使广告效果更加灵动、鲜活。

③ 满版型的构图提升了画面的视觉冲击力，能给人留下深刻印象。

RGB=213,218,222 CMYK=20,12,11,0

RGB=26,18,15 CMYK=82,83,85,71

RGB=211,156,144 CMYK=21,46,38,0

RGB=194,169,129 CMYK=30,35,51,0

这是一幅关于宣传教育节的海报，画面中男孩手拿喇叭，给人以大声宣讲的感觉。画面将人像与手绘线条结合，形成二维与三维的融合，使作品风趣且极具创造力与活力。

■ RGB=55,55,55 CMYK=78,73,70,42

■ RGB=129,129,129 CMYK=57,48,45,0

□ RGB=255,255,255 CMYK=0,0,0,0

■ RGB=217,187,167 CMYK=18,30,33,0

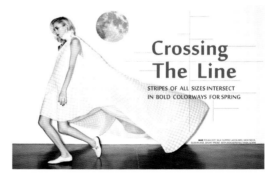

这是一款服装的展示广告，画面中模特身着飘逸的裙装，飞扬的裙摆赋予画面动感，使画面更加鲜活、个性，极具时尚气息。

□ RGB=255,255,255 CMYK=0,0,0,0

□ RGB=243,220,202 CMYK=6,17,20,0

■ RGB=197,0,19 CMYK=29,100,100,0

■ RGB=99,97,95 CMYK=68,61,59,9

◎4.1.2 饮品图像类商业广告设计构图

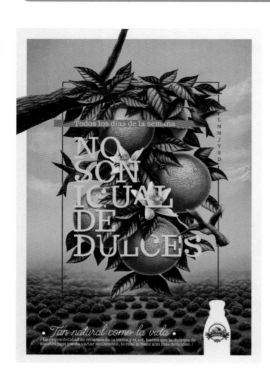

设计理念：这是一款非酒精果汁的广告。将橙子与绿叶置于画面中间，表明产品口味的同时，也突出了产品纯天然的特色。

色彩点评：将大自然的绿色和水果的橙色相结合，向受众传递一种舒适、自然的视觉感受。

① 满版型的版式设计，使画面形成了细节丰富、视觉饱满的美感。

② 水果与叶子的相互结合，前后交错，增强了画面的空间感与层次感，使画面更加立体。

③ 画面的右下角将产品直接展示出来，增强了产品的曝光度与辨识度。

RGB=101,106,48 CMYK=67,53,98,13

RGB=199,116,38 CMYK=28,64,93,0

RGB=51,41,39 CMYK=76,77,76,54

RGB=243,240,233 CMYK=6,6,10,0

这是一款橙子味饮料的创意广告。将拟人化的橙子放在画面中间，突出了产品口味的同时，增强了画面的趣味性，渐变的背景色增强了画面的空间感。

RGB=247,184,8 CMYK=7,35,91,0

RGB=255,101,13 CMYK=14,73,98,0

RGB=26,71,40 CMYK=88,59,97,38

RGB=36,42,100 CMYK=98,99,42,8

这是一款运动饮料的广告。将水果与足球结合在一起，与"运动"的主题相呼应，展现出产品的特点。

RGB=255,255,255 CMYK=0,0,0,0

RGB=175,186,81 CMYK=40,20,78,0

RGB=239,188,96 CMYK=10,32,67,0

RGB=222,223,225 CMYK=15,11,10,0

◎4.1.3 食品图像类商业广告设计构图

设计理念：这是一款薯片的创意广告。画面中的文字部分与奶酪元素相结合，向受众直观地展示了产品的口味，同时也增添了画面的趣味性。

色彩点评：在配色方面，画面主要以橙色与黄色为主，画面整体感觉和谐、统一，同时给人以新鲜、美味、明快的视觉感受。

① 叠加起来的奶酪配上画面底部零碎的薯片丰富了画面，也增强了视觉上的空间感和层次感。

② 画面中奶酪文字下方放置了一把小刀，能让人直接联想到薯片取材于奶酪，进而让消费者感受到口味的纯真。

RGB=172,71,1 CMYK=40,83,100,4
RGB=219,119,8 CMYK=18,64,98,0
RGB=48,41,33 CMYK=76,75,82,56
RGB=255,231,118 CMYK=5,11,61,0

这是一款方便面的创意广告。将方便面与虾结合在一起，使产品口味直观且有趣地展现在受众眼前，背景颜色采用红色到黄色的渐变色，使画面十分醒目并且有增强食欲的效果。

RGB=200,37,38 CMYK=27,96,94,0
RGB=243,181,62 CMYK=8,36,79,0
RGB=240,142,51 CMYK=6,64,81,0
RGB=96,158,73 CMYK=67,24,88,0

这是一则关于饼干的创意广告。画面中将饼干浸泡在牛奶中，巧妙地呈现一个笑脸，增强了画面的趣味性。

RGB=88,191,234 CMYK=62,10,7,0
RGB=150,204,242 CMYK=45,11,2,0
RGB=238,233,227 CMYK=8,9,11,0
RGB= 20,22,21 CMYK=86,81,82,69

◎4.1.4 服饰图形类商业广告设计构图

设计理念：这是有关春夏服装的宣传海报，双重的人像设计使画面具有较强的视觉冲击力，并能详细展现服装细节。

色彩点评：以灰色为主色，整体画面呈灰色调，给人以内敛、大方、简约的视觉感受。

① 以模特穿着服装的场景作为画面主体，并占据画面较大面积，使观者可以迅速了解服装细节。

② 画面中人物与文字位于中心位置，能使画面产生平衡、稳定的效果，给人带来安心、信任的印象。

③ 画面中的色彩形成明度与纯度的层次变化，双重人像重叠形成虚化效果，使画面虚实结合，明暗有变，增强画面吸引力。

RGB=211,209,210 CMYK=20,17,15,0

RGB=208,186,175 CMYK=22,29,29,0

RGB=255,255,255 CMYK=0,0,0,0

RGB=80,79,75 CMYK=73,66,67,23

这是一款运动鞋的创意广告。广告将产品与 Logo 的元素结合在一起，以此来引起受众的注意，加深受众的印象。

这是一款鞋子的创意广告。将鞋子做成汽车造型，展现了鞋子的舒适性，同时以新奇的创意抓住人们的视觉心理，给人眼前一亮的视觉体验。

RGB=139,118,125 CMYK=54,56,44,0

RGB=239,233,235 CMYK=7,10,6,0

RGB=162,157,163 CMYK=43,37,30,0

RGB=87,114,159 CMYK=73,55,24,0

RGB=110,130,137 CMYK=64,46,42,0

RGB=125,73,59 CMYK=54,76,77,20

RGB=198,98,98 CMYK=28,73,54,0

RGB=215,31,39 CMYK=19,97,91,0

◎4.1.5 图像的构图技巧——黄金分割的图像设计

黄金分割是由古希腊人发明的几何学定义，遵循这一规则的构图方式被认为是最和谐的构图方式，因此被称为黄金比例。

这是一款杀虫剂的创意广告。巧妙的构图给人以和谐、舒适的视觉感受。

这是一款体育服饰的广告。画面中的人物位于版面一个黄金分割点处，并结合极具冲刺感的动势，使整个画面动感十足。

◎4.1.6 配色方案

双色配色

三色配色

四色配色

◎4.1.7 图像类商业广告设计赏析

4.2 文字

在商业广告设计中，文字扮演着极其重要的角色，且通常分为标题、副标题、正文以及附文四大部分，有着明确的解释说明作用。此外，文字的可塑性较强，不同的字体编排与设计可营造出不同的视觉效果，不仅能帮助受众深入了解广告用意，还能起到装饰画面的作用，烘托画面整体艺术氛围。

一个好的广告标题或广告语可使广告更加深入人心，所以，广告中的文字部分要尽可能凸显产品内涵，简洁易记、朗朗上口，以给受众留下深刻印象，并能体会到其设计的深层含义与内涵。

- ◆ 具有说明性，帮助受众理解、记忆广告信息。
- ◆ 与图像相辅相成。
- ◆ 使广告更加吸引人。

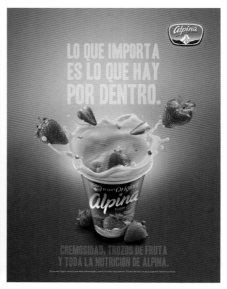

◎4.2.1 文字与图片相辅相成的商业广告设计构图

设计理念：这是一则食品宣传海报，将文字环绕食物，两者相互呼应，使画面富有节奏感与趣味性，给人留下俏皮、鲜活的视觉印象。

色彩点评：作品以淡紫色为主色，给人以淡雅、温柔、浪漫的感觉。

🌸 画面中根据文字与图像分为四个板块，主体文字与图像构成对角线构图，具有较强的视觉引导与动感。

🌸 食物采用金黄色与蜜桃粉色进行设计，色彩浓郁、鲜艳，具有较强的视觉吸引力，同时使食物更显新鲜、可口，有助于提升观者食欲。

🌸 说明文字采用左对齐的排版方式，使画面整齐有序，提高了海报的可阅读性。

RGB=248,240,251 CMYK=4,8,0,0
RGB=254,214,5 CMYK=6,19,88,0
RGB=254,191,182 CMYK=0,36,23,0
RGB=77,51,101 CMYK=82,92,42,8
RGB=43,23,12 CMYK=73,83,92,67

这是一款牙科保健的广告，将白色主体文字编排在咖啡杯上，使其直接展现在受众视线里，广泛宣传产品，达到其设计目的。

RGB=144,136,123 CMYK=51,46,50,0
RGB=30,34,37 CMYK=85,79,74,58
RGB=221,220,215 CMYK=16,12,15,0
RGB=140,211,215 CMYK=48,2,21,0
RGB=130,95,135 CMYK=59,69,31,0

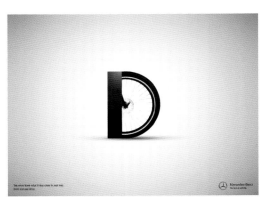

这是一则汽车的创意广告，该广告的主题是"你永远不知道它会横在你的面前"。广告创意将图像与字母"D"结合在一起，告诫人们不要一边发短信一边开车，引人深思。

RGB=205,210,213 CMYK=23,15,14,0
RGB=238,239,241 CMYK=8,6,5,0
RGB=31,29,40 CMYK=86,85,70,57
RGB=95,95,95 CMYK=70,62,59,10

⊙4.2.2 富有创意的文字类商业广告设计构图

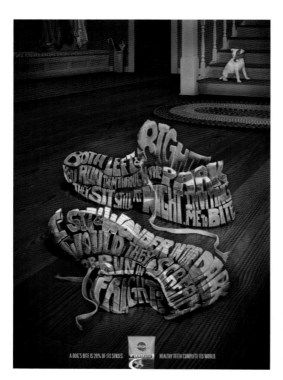

设计理念：这是一款宠物食品的创意广告，画面中以被咬破的鞋子为视觉重心点，并与远处的宠物狗形成较为强烈的空间关系，且故事性较强，易吸引观者的注意力。

色彩点评：广告使用明度较低的颜色相互搭配，给人以温馨、舒适的视觉感受。

❶ 将文字变形，组合成鞋子的形状，创意十足。

❷ 鞋子的位置和大小使鞋子在画面中最为突出，并增强了画面的层次感。

❸ 将产品放置在画面的正下方，且其颜色与画面整体色调对比强烈，使产品更加突出。

RGB=107,62,21 CMYK=57,76,100,32

RGB=82,118,170 CMYK=74,53,18,0

RGB=239,238,243 CMYK=8,7,3,0

RGB=82,92,68 CMYK=72,58,78,19

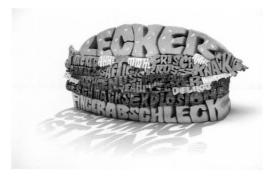

这是一则汉堡创意广告。将文字变形组合，形成颜色鲜明的汉堡，突出了广告主题，同时也使品牌的形象得到进一步的宣传。

RGB=253,248,228 CMYK=2,4,14,0

RGB=253,194,104 CMYK=3,32,63,0

RGB=184,208,88 CMYK=37,8,76,0

RGB=231,81,22 CMYK=10,81,95,0

RGB=172,102,42 CMYK=40,68,95,2

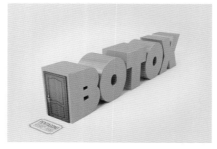

这是一款家具与日用品的创意广告。画面中将文字设计成立体且空间感较强的样式，丰富了画面，同时将字母元素与门相结合，点明广告的主题，使受众一目了然。

RGB=226,225,221 CMYK=14,11,13,0

RGB=240,194,98 CMYK=10,29,67,0

RGB=121,56,2 CMYK=52,82,100,28

RGB=190,153,126 CMYK=31,44,50,0

◎ 4.2.3 文字 Logo 的商业广告设计构图

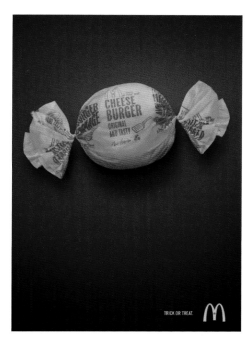

设计理念：这是一则汉堡创意广告。将汉堡的包装设计成糖果的样式，新奇的创意加深了受众对产品的印象。

色彩点评：红色与黄色对比鲜明，给人以热情、积极的视觉感受。

1️⃣ 背景颜色采用红色的渐变色，使画面更加立体。

2️⃣ 重心型的版式设计起到突出广告主体，引导受众视线的作用。

3️⃣ 商品标志位于版面右下角，巧妙运用色相差异与其位置特征，营造出醒目、清晰的视觉效果。

- RGB=71,3,2 CMYK=6,100,100,58
- RGB=125,6,8 CMYK=50,100,100,29
- RGB=197,177,44 CMYK=31,29,90,0
- RGB=255,255,255 CMYK=0,0,0,0

这是一款汽车的广告。将品牌名称以最直观的表达方式设计在背景图案中，大气且十分醒目，并与商品形成较强烈的主次关系。

- RGB=135,200,228 CMYK=50,10,10,0
- RGB=166,35,40 CMYK=41,98,96,7
- RGB=255,255,255 CMYK=0,0,0,0
- RGB=28,67,108 CMYK=94,80,44,7

这是一则箱包广告。画面中通过优雅的女性形象展现了箱包的整体气质，同时也将产品细节展示得淋漓尽致。图像右侧为品牌 Logo，凸显出清晰、明确的品牌形象。

- RGB=57,56,61 CMYK=79,74,61,38
- RGB=249,248,246 CMYK=3,3,4,0
- RGB=126,98,87 CMYK=58,64,64,8
- RGB=43,42,100 CMYK=96,99,41,8

◎4.2.4 以文字为主的商业广告设计构图

设计理念：这是一款电子产品类耳机的创意广告。版面主要以文字为主，通过列举乐队的名字，来吸引受众的眼光。

色彩点评：红色的背景与白色的文字对比强烈，传递出明亮、活跃的视觉感受。

🔴1 画面中通过乐队名称以及产品展示，给人以身临其境的视觉感受，以此突出产品品质。

🔴2 规则整齐的字体与活泼、热情的红色搭配在一起，中和了两者的特点，使画面更加和谐、统一。

🔴3 画面灵活运用了"留白"的设计技巧，大面积的留白增强了画面的生动性，同时避免了因文字排版过满而造成的呆板与烦躁。

	RGB=208,8,19 CMYK=23,100,100,0
	RGB=255,255,255 CMYK=0,0,0,0
	RGB=22,22,22 CMYK=86,81,81,68

这是一款通便类药物的创意广告。广告创意以文字为主，将文字进行变形设计，给人一种向外凸出的视觉感受，增强了画面的立体感。

	RGB=68,189,154 CMYK=68,3,51,0
	RGB=28,158,122 CMYK=78,20,63,0
	RGB=255,255,255 CMYK=0,0,0,0
	RGB=169,202,59 CMYK=43,8,88,0

这是一款数码相机的广告。版面中将文字放置在画面的正中间，并且使用蓝色和黄色搭配，对比强烈，易引起受众的注意。

	RGB=38,49,111 CMYK=97,94,36,3
	RGB=21,33,85 CMYK=100,100,53,19
	RGB=255,244,129 CMYK=6,3,58,0
	RGB=55,52,61 CMYK=80,77,65,39

◎4.2.5 文字的构图技巧——相对对称

规整对称的画面会给受众带来沉稳、端庄的视觉感受。在广告设计中，将文字进行对称的编排设计，不仅会使画面更加规整，也可以增强画面的视觉效果。

这是一款汽车的创意广告。该广告主要宣传的是产品自动距离控制的功能，产品的标志左右相对对称，给人以理智、规整的视觉感受。

这是一款啤酒的创意广告。以产品为视觉重心点，左右两侧的文字相对对称，增强了画面的趣味性。

◎4.2.6 配色方案

双色配色

三色配色

四色配色

◎4.2.7 文字类商业广告设计赏析

4.3 色彩

在商业广告设计中,色彩对于消费者的心理具有一定的影响,它可影响受众的情感,丰富受众的视觉感受。成功的色彩搭配可向受众传递出舒适、愉悦、轻松的信息。因此,一则色彩运用合理的广告作品更能抓住消费者的目光,进而吸引消费者购买。

色彩在画面中具有先声夺人的效果,能够给人带来不同的心理反应,如凉爽、纯净、神秘;也可以代表味道,如黄色、白色、粉色代表甜的味道,柠檬黄、黄绿色、青绿色给人酸的感受。此外,色彩还可以让人体会到轻重感、冷暖感、空间感、时代感。

◆ 视觉刺激感强。

◆ 能够影响受众心理。

◎4.3.1 空间感色彩的商业广告设计构图

设计理念：这是一款胃药的创意广告。其意为：食物也玩火。将食物拟人化，通过香肠在胃里抽烟的画面生动形象地表现胃病的感受，让受众产生共鸣。

色彩点评：广告在配色方面采用明度较低的黄色和红色相互搭配，给人以低沉、压抑的视觉感受，通过低沉的色彩表现出胃病的感受。

① 画面中色彩的明暗搭配增强了整体的空间感，使画面更加逼真、立体。

② 将稻草与胃部的形状相互结合，与广告主题相互呼应，增强了画面的趣味性。

③ 产品的标志设计为红色，使其在明度较低的画面中更加醒目。

RGB=55,38,22 CMYK=71,77,92,58

RGB=243,213,89 CMYK=10,18,72,0

RGB=175,74,64 CMYK=39,83,77,2

RGB=239,40,47 CMYK=5,93,80,0

这是一款电子产品的创意广告，画面中灵活运用色彩的明度对比，使画面形成较为强烈的空间感。

这是夏季饮品的宣传广告。西瓜红与白色的搭配使整个画面充满甜蜜与活泼的气息。并通过由浅及深的变化形成透视效果，突出产品，刺激观者食欲。

RGB=119,165,153 CMYK=59,25,43,0

RGB=74,115,104 CMYK=76,49,62,4

RGB=255,255,255 CMYK=0,0,0,0

RGB=0,69,51 CMYK=92,61,85,38

RGB=1,29,15 CMYK=92,74,94,68

RGB=228,75,77 CMYK=12,84,63,0

RGB=254,145,144 CMYK=0,57,33,0

RGB=255,255,255 CMYK=0,0,0,0

RGB=205,10,28 CMYK=25,100,100,0

RGB=148,190,0 CMYK=51,11,100,0

◉ 4.3.2　高端感色彩的商业广告设计构图

设计理念：这是一幅关于珠宝收藏的广告，模特佩戴的宝石耳坠与下方不同造型的珠宝相呼应，以展现奢华、高端的风格。

色彩点评：广告主要展现珠宝的收藏价值，因此以黑色作为主色，低明度的色彩渲染奢华、贵重的格调。珠宝在黑色背景的衬托下更加光芒夺目，给人以价值不菲的印象。

1 满版型的画面与黑色背景的使用让画面形成较强的视觉冲击力，给人留下深刻印象。

2 文字整体居中分布，形成规整有序、一目了然的视觉效果，便于观者阅读信息。

3 土黄色与白色作为文字色彩进行搭配，在黑色背景的衬托下，展现出醒目、明亮的视觉效果。

RGB= 6,7,9 CMYK=91,86,85,76

RGB=149,148,149 CMYK=48,40,37,0

RGB=254,254,254 CMYK=0,0,0,0

RGB=160,26,79 CMYK=46,100,58,4

RGB=210,173,103 CMYK=23,35,64,0

这是有关手表的产品广告，以黑色作为背景色，渲染神秘、个性的氛围。棕色树枝与米色表盘形成同类色对比，使画面形成明度与纯度的变化，丰富了画面的色彩层次。同时手表在低明度背景的衬托下更能吸引观者目光。

RGB=0,0,0 CMYK=93,88,89,80

RGB=131,104,87 CMYK=56,61,66,7

RGB=250,226,204 CMYK=2,16,21,0

这是一款汽车的创意广告。画面中以黑白灰三色为主，给人以高端、时尚、冷静的视觉感受。人像的创意使画面整体趣味性更加强烈，使受众印象更加深刻。

RGB=166,169,174 CMYK=40,31,27,0

RGB=220,224,227 CMYK=16,10,9,0

RGB=18,26,28 CMYK=89,81,78,65

RGB=213,179,154 CMYK=21,34,39,0

◎4.3.3 暖色调的商业广告设计构图

设计理念：这是一款存储卡的创意广告。作品用叠加的楼层来展现产品超大的存储量，创意新颖，又通俗易懂，产品的特点一览无遗。

色彩点评：在用色方面，整体以暖色调为主，给受众温暖、舒适的视觉感受。

① 为了增强画面整体的空间感，运用了重心点外发光的制作方式，使画面更加立体、真实。

② 将产品放在"楼层"底部，以此为基准，楼向上延展，中间白色的窗户起到引导受众视线的作用。

③ 中轴型的版式设计搭配上高楼的元素，使整个画面的延展性更为强烈。

RGB=209,125,101 CMYK=22,61,57,0

RGB=185,84,62 CMYK=34,79,78,1

RGB=2,2,10 CMYK=93,90,82,75

RGB=245,185,174 CMYK=4,37,26,0

这是一款麦当劳食品的广告。该作品以红色为主体颜色，能成功吸引受众的注意力，同时起到了增强食欲的作用。

■ RGB=112,12,22 CMYK=52,100,100,36

RGB=220,211,202 CMYK=17,17,20,0

RGB=92,88,50 CMYK=68,60,90,23

RGB=222,205,53 CMYK=21,18,84,0

这是一则宣传轻食的平面广告作品，使用奶黄色、橙色、金雀花黄色以及褐色等暖色调色彩进行搭配，带给观者温暖、亲切的视觉感受。

RGB=252,248,211 CMYK=4,3,24,0

RGB=254,255,251 CMYK=0,0,2,0

RGB=238,101,28 CMYK=7,73,91,0

RGB=227,199,30 CMYK=18,22,89,0

■ RGB=60,16,0 CMYK=66,91,100,63

◎4.3.4 冷色调的商业广告设计构图

设计理念：这是一则温泉度假村的创意广告。为了达到宣传温泉的目的，将温泉水设置成背景，向受众展示温泉天然泉水的特点。

色彩点评：作品以青色为主，可让受众体会到泉水的清澈、自然与清凉。

➊ 跳台与人物跳水动作的展示，使画面整体更加富有动感。

➋ 文字部分运用加深的青色作为背景进行衬托，起到突出的作用，与背景颜色的差异会使受众对此格外注意。

➌ 满版式设计方式使画面视觉感更加细腻、饱满、直观、抢眼。

■ RGB=131,187,200 CMYK=53,16,22,0
■ RGB=160,127,82 CMYK=46,53,73,1
■ RGB=81,60,65 CMYK=70,76,66,32
■ RGB=211,78,73 CMYK=21,82,68,0

这是一款男士领带的创意广告。画面以亮灰色为背景，将蓝色的产品以咖啡杯的样式展示，突出了产品绅士、优雅的风格。

■ RGB=240,239,237 CMYK=7,6,7,0
■ RGB=66,128,189 CMYK=76,46,11,0
■ RGB=30,81,160 CMYK=91,73,11,0
■ RGB=252,215,12 CMYK=7,18,87,0

这是一款油漆的创意广告。广告将楼梯与油漆的颜色搭配在一起，展现了产品颜色的种类。此外，楼梯的设置增强了画面的空间感。

■ RGB=223,238,245 CMYK=16,3,4,0
■ RGB=80,93,128 CMYK=78,66,38,1
■ RGB=84,123,164 CMYK=73,49,24,0
■ RGB=116,167,210 CMYK=58,27,10,0
■ RGB=196,224,238 CMYK=28,6,6,0

◎4.3.5　色彩元素的构图技巧——色彩对比强烈的商业广告设计

　　色彩的强烈对比在商业广告中可成功引起受众的注意，通过对比的颜色来展现产品特点，能增强画面辨识度，让广告设计在众多广告中脱颖而出。

这是一款花店的创意广告。广告的主题是"让鲜花来说话"。红花绿叶相互搭配，强烈的对比使画面整体更加引人注目。	这是一家农贸市场的广告，广告利用独特的造型和强烈的颜色对比吸引受众的注意力。

◎4.3.6　配色方案

三色配色

四色配色

五色配色

◎4.3.7　色彩丰富的商业广告设计赏析

4.4 版面

版面设计是商业广告的重要组成部分，是视觉传达的重要手段。

版面的设计是根据产品的主题、视觉的需求、产品的特性在一定程度上进行创作。在版面设计中，设计师可通过版面将产品的风格充分展现出来，但版面设计的个性化本身不是目的，而是传达信息的有效手段。使版面具有较强的准确性与目的性，才是版面的真正价值所在。

◆ 注重画面的协调统一性。

◆ 画面整体版面设计的合理性。

◆ 具有美感。

◆ 在广告设计中可引导受众的注意力。

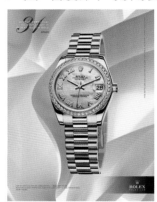

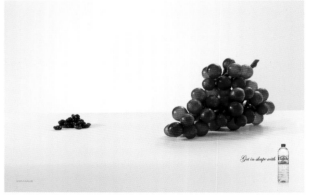

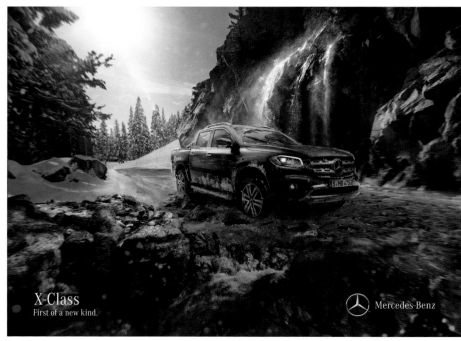

◎4.4.1 协调统一的版面设计

设计理念：这是一款碳酸饮料的创意广告。该版面在版式设计中采用了三角形构图方式，内容饱满，元素种类繁多且丰富多彩，给人以稳定而又充满活力的视觉感受。

色彩点评：版面以苹果绿为主色调，且色调统一，贴合主题，版面构图与用色协调稳定，形成了舒适、清新的视觉特征。

🌀 螺旋的线圈在画面中灵动、活泼，充满动感，具有烘托版面、活跃氛围的作用。

🌀 左下角和右下角文字运用了斜向的视觉流程，增强了版面的动感。

🌀 树叶素材的运用，直接展现了产品自然、原生态的特点。

RGB=255,255,255 CMYK=0,0,0,0
RGB=230,218,160 CMYK=15,14,44,0
RGB=152,213,110 CMYK=47,0,69,0
RGB=44,117,38 CMYK=83,44,100,6

这是一款洗发水广告作品，采用居中排版的构图方式，将产品与文字放置在画面中间位置，形成稳定、平静的视觉效果。

RGB=248,212,217 CMYK=3,24,9,0
RGB=214,0,86 CMYK=20,99,51,0
RGB=255,255,255 CMYK=0,0,0,0
RGB=38,13,5 CMYK=75,87,93,71

这是一款鞋子的创意广告。版面运用分割型构图方式，且颜色左右互相呼应，突出了版面协调、平稳的特点，对比色的运用增强了版面的视觉冲击力，给人以充满活力的感觉。

RGB=140,228,252 CMYK=45,0,7,0
RGB=41,174,209 CMYK=72,16,18,0
RGB=249,217,54 CMYK=8,17,81,0
RGB=224,157,75 CMYK=16,46,74,0

◎ 4.4.2 实用性的版面设计

设计理念：版面运用了重心型构图，同时采用左对齐的方式编排文字，形成整齐有序的视觉效果。画面中油漆漫过家具等物，充分显示出水性涂料的特点，使广告更具趣味性与吸引力。

色彩点评：画面以淡紫色为主色，金黄色为辅助色，两者对比较为鲜明，能形成强烈的视觉冲击力。

❶ 油漆桶后方采用外发光的设计，使版面具有引导性，突出中心位置的图像。

❷ 文字采用深紫色与白色的搭配，既与背景形成纯度对比，又带来简洁、清爽的视觉感受。

❸ 淡紫色能给人留下温柔、优雅、浪漫的视觉印象。

RGB=189,197,235 CMYK=30,22,0,0

RGB=249,250,237 CMYK=4,1,10,0

RGB=255,207,26 CMYK=4,24,87,0

RGB255,253,255 CMYK=0,1,0,0

RGB=87,82,107 CMYK=75,71,47,7

RGB=126,67,196 CMYK=69,78,0,0

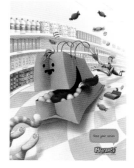

这是一幅关于购物服务的宣传广告，版面通过添加噪点肌理打造出复古风格，结合风趣、幽默的卡通形象，给人以妙趣横生的感受。蜂蜜色、淡米色等暖色调的使用增加亲切感，使观者更易接受。

这是一款洗衣液的广告。版面以文字为重心，两种文字的叠压增强了版面的趣味感，右下角的商品图片，给人以简洁明了的视觉感受。

RGB=254,244,219 CMYK=2,6,18,0

RGB=236,176,104 CMYK=10,38,62,0

RGB=230,215,191 CMYK=13,17,27,0

RGB=133,200,165 CMYK=53,5,44,0

RGB=159,195,89 CMYK=46,11,77,0

RGB=225,34,33 CMYK=13,95,92,0

RGB=232,232,232 CMYK=11,8,8,0

RGB=216,195,202 CMYK=18,27,15,0

RGB=179,142,159 CMYK=36,49,27,0

RGB=111,53,42 CMYK=55,84,86,32

RGB=40,168,59 CMYK=76,12,98,0

◎4.4.3 平衡型的版面设计

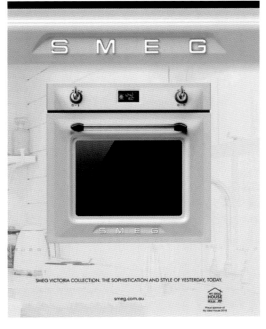

设计理念：这是一幅电器广告的宣传海报，版面以浅驼色为主色调，使版面形成温和、舒适的视觉特征，体现了居家这一特性。

色彩点评：版面以同类色为主体色，且色调统一，黑、白两色形成鲜明对比，使版面更沉稳、舒适。

右下角的标志虽小，但其位置可抓住受众的目光，给人以醒目的视觉感受。

版面运用重心型构图方式，突出了一目了然的视觉特点。

RGB=255,255,255 CMYK=0,0,0,0
RGB=220,220,220 CMYK=16,12,12,0
RGB=189,179,167 CMYK=31,29,32,0
RGB=0,0,0 CMYK=93,88,89,80

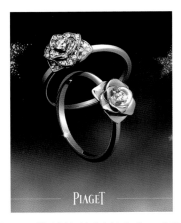

这是一款洗发水的创意广告。版面运用重心型构图方式，使商品呈现以水填充的效果，展现出清透、凉爽的视觉效果。投影效果的制作，营造了版面的空间感。

RGB=234,244,245 CMYK=11,2,5,0
RGB=158,204,230 CMYK=43,11,8,0
RGB=74,106,127 CMYK=78,57,43,1
RGB=33,49,101 CMYK=97,93,43,9
RGB=126,123,70 CMYK=58,25,87,0

这是一款首饰的创意广告。版面以低明度的蓝色为主色调，金色和银色作为版面主体色，更好地衬托了商品的奢华，左右两侧图案对称，使画面产生了严谨的均衡美。

RGB=112,139,158 CMYK=62,41,32,0
RGB=135,149,175 CMYK=54,39,23,0
RGB=185,141,116 CMYK=34,49,53,0
RGB=219,85,47 CMYK=17,80,85,0
RGB=27,33,49 CMYK=91,87,66,51

◎4.4.4　浪漫风格的版面设计

设计理念：该版面运用满版式构图方式，商品位于版面黄金分割点上，形成了极致的视觉美感，同时，玫瑰的背景烘托了画面的浪漫氛围。

色彩点评：画面以红色为主色调，将画面的浪漫气氛展现得淋漓尽致，可给人留下享受、典雅的视觉印象。

🌹 版面运用玫瑰作为背景图，具有较强的空间感。

🌹 版面没有多余的文字，商品一目了然，有简洁、醒目的视觉效果。

- RGB=224,69,39　CMYK=14,86,88,0
- RGB=225,217,206　CMYK=15,15,19,0
- RGB=96,79,72　CMYK=66,68,68,22
- RGB=78,16,17　CMYK=59,96,95,54

版面以蓝色为主色调，给人清澈、纯真的视觉感受，花朵的点缀与丝带的添加，烘托了版面整体的浪漫气氛。

版面以玫瑰花为背景图，口红颜色与玫瑰花颜色相近，整体色调一致，使版面形成既浪漫，又和谐、舒适的美感。

- RGB=175,225,244　CMYK=36,1,6,0
- RGB=8,175,201　CMYK=74,13,24,0
- RGB=225,103,83　CMYK=14,73,63,0
- RGB=210,168,163　CMYK=22,40,31,0
- RGB=2,4,1　CMYK=92,87,88,78

- RGB=243,91,132　CMYK=4,78,27,0
- RGB=179,20,60　CMYK=38,100,75,2
- RGB=2445,200,176　CMYK=5,29,29,0
- RGB=245,199,139　CMYK=6,28,49,0
- RGB=255,255,255　CMYK=0,0,0,0
- RGB=3,7,10　CMYK=92,87,84,76

◎4.4.5 版面的构图技巧——注重元素风格统一化

在广告设计中，元素风格的统一化会使画面呈现均衡、对称、舒适、协调的视觉感受。

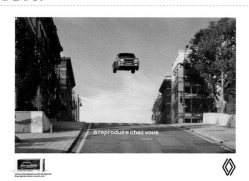

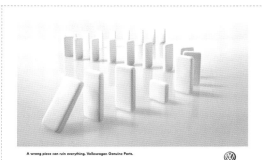

该广告采用暖色调色彩，色调统一，元素风格一致，打造出复古风格画面。同时左右两侧的建筑形成相对均衡的视觉效果，使版面更加平稳。

版面重心运用多米诺骨牌独具的特征，间接地将产品的特性完美地展现出来。下方的文字与右下角的商品标志一脉相承，版面平衡、沉稳。以灰色为主色调，并灵活运用明度对比，使版面产生了较强的空间感。

◎4.4.6 配色方案

双色配色

三色配色

四色配色

◎4.4.7 平衡型构图的商业广告设计赏析

4.5 图形

图形是制作商业广告的一部分，是对元素形状的刻画和表达，在广告设计中，图形有着千变万化的形式，往往与人类的生活、自然的环境有着紧密的联系。图形与文字相比，会给观者带来更加直观的视觉感受，比文字更加形象，不仅能够具体准确地展示产品的形状、颜色、特征，还能给人留下深刻的视觉印象。

在商业广告设计中，图形的应用会使画面更加通俗易懂、简洁明快，使产品的形象更加生动、具体。

图形往往以多变的表现手法和新奇的视觉形式刺激受众感官，强化广告主题，向受众传达最佳的视觉信息。

◆　直观简洁，目的明确。

◆　具有较强的艺术性与形式感。

◆　有一定的表达创造性。

◆　能够准确传达广告信息。

◎4.5.1 圆形元素的广告设计构图

设计理念：这是一款 CD 的广告。广告将产品与卡通图像结合在一起，给受众一种卡通人物正在用手推 CD 的视觉感受，立体、逼真，能给受众留下深刻印象。

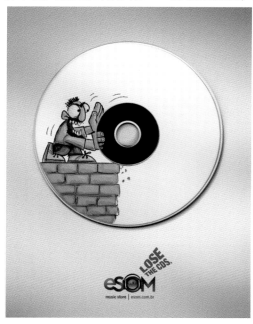

色彩点评：画面整体以不同明度的灰色为主色调，给人以高端、简约的视觉感受。

① 将圆形的 CD 放置在画面正中间，具有吸引消费者视线的作用，可使产品更为突出。

② 卡通人物黄色与蓝色的服装搭配为画面增添了朝气与活力，使画面视觉感不至于太过单调。

③ CD 下方的阴影与渐变颜色的背景相结合，增添了画面的层次感和空间感。

RGB=214,213,219 CMYK=19,15,11,0

RGB=156,141,146 CMYK=46,45,36,0

RGB=191,169,60 CMYK=33,33,85,0

RGB=20,81,128 CMYK=93,72,36,1

这是一款音乐节的创意广告。作品将鞋子的元素与 CD 的元素结合在一起，设计创意性强，将文字部分放在画面中的蓝色"光盘"上，使受众一目了然。

这是一款眼镜的创意广告设计。将图形变形为眼镜的样式，以趣味性吸引受众目光，加深了广告与产品在受众心中的印象。

RGB=255,255,255 CMYK=0,0,0,0

RGB=94,95,97 CMYK=70,62,58,9

RGB=29,29,31 CMYK=84,80,76,62

RGB=27,65,130 CMYK=96,84,28,1

RGB=137,32,36 CMYK=48,98,96,21

RGB=225,255,255 CMYK=0,0,0,0

RGB=13,22,21 CMYK=89,80,82,69

◎ 4.5.2　三角形元素的广告设计构图

设计理念：这是一幅航空公司的宣传海报。作品采用三角形的构图，通过图形的正负形展现出飞机冲上云霄的场景，形成延展感与动感。吸引观者视线并留下想象空间。

色彩点评：作品以朱红色为主色，鲜艳、夺目，给人以振奋、昂扬的视觉感受。

🌑 版面中利用正负形表现飞机航行的痕迹，形成强烈的动感。

🌑 象牙白与朱红色的搭配形成暖色调画面，给人以耀眼、兴奋的印象。

RGB=218,48,32　CMYK=17,93,94,0
RGB=245,243,227　CMYK=6,5,14,0

这是一幅北欧音乐节的广告。广告将三角形与人物结合在一起，增强了广告的趣味性与形式美感。

这是一款面粉的创意广告。广告的主题是"其他一切都只是打扮"，将面粉以最直观的形式展现在受众面前，没有过多的修饰，与主题相互呼应。

RGB=214,213,211　CMYK=19,15,15,0
RGB=253,253,253　CMYK=1,0,0,0
RGB=175,101,128　CMYK=40,70,36,0
RGB=219,191,190　CMYK=18,28,21,0
RGB=124,79,116　CMYK=62,78,40,1
RGB=157,169,164　CMYK=45,29,34,0
RGB=0,0,0　CMYK=93,88,89,80

RGB=41,19,6　CMYK=74,84,94,68
RGB=148,95,66　CMYK=48,68,78,8
RGB=218,498,188　CMYK=18,24,24,0
RGB=212,2,31　CMYK=21,100,97,0
RGB=224,201,200　CMYK=15,24,17,0

◎4.5.3 四边形元素的商业广告设计构图

设计理念：这是一则公益主题广告，广告标语为"检查你的轮胎，拯救生命"，与轮胎花纹的变化相呼应，具有较强的视觉冲击力，突出警示、告诫的作用。

色彩点评：整体画面呈低明度色彩，色彩低沉，使主题更显沉重。

① 轮胎花纹的变化体现出心跳的变化，使观者更能体会到标语的内容。

② 黑色与白色等无彩色的使用，使公益广告的影响力更大，给人留下深刻的印象。

③ 点缀的少量红色作为点睛之笔，具有较强的视觉吸引力。

- RGB=21,21,23 CMYK=86,82,79,68
- RGB=188,191,196 CMYK=31,23,19,0
- RGB=255,255,255 CMYK=0,0,0,0
- RGB=237,29,28 CMYK=7,95,93,0

这是一款方便面的创意广告。把产品放置在画面的正中间，将背景进行虚化处理，并以白色盘子衬托产品，使受众的眼光集中在产品上，极大地增强了画面的层次感。

- RGB=247,205,103 CMYK=7,24,65,0
- RGB=229,222,212 CMYK=13,13,17,0
- RGB=121,12,18 CMYK=50,100,100,31
- RGB=133,130,25 CMYK=57,46,100,2

这是一款笔记本电脑的创意广告，将产品挂在衣架上，可使受众间接了解产品超薄的特点。

- RGB=236,85,140 CMYK=9,79,20,0
- RGB=252,250,251 CMYK=1,2,1,0
- RGB=94,187,71 CMYK=65,4,89,0
- RGB=245,199,139 CMYK=6,28,49,0
- RGB=248,235,60 CMYK=10,6,80,0
- RGB=22,20,25 CMYK=87,84,77,67

◎4.5.4 多边形元素的商业广告设计构图

设计理念：这是一则家居圣诞节主题的创意广告。广告将树和星星的元素结合在一起，与圣诞节的主题相互呼应，使画面整体更和谐、统一。

色彩点评：作品采用低纯度的暖色背景，起到突出前景物的作用。

1️⃣ 画面最上方的标志采用黄色和蓝色这对互补色相互搭配，使其在整个画面中更加明显。

2️⃣ 画面中运用立体感较强的五角星为主体，增强了画面的空间感和立体感。

3️⃣ 画面中灵活运用了垂直的视觉流程，显示出正式、高端的一面。

- RGB=248,239,230 CMYK=4,8,11,0
- RGB=186,145,83 CMYK=34,47,73,0
- RGB=94,111,57 CMYK=70,51,93,10
- RGB=254,219,5 CMYK=6,17,88,0

这是一款洗涤剂的创意广告。将粉色的棍棒组合成服装的样式，用独特的造型来吸引受众的目光，从而促进消费者消费。

- RGB=252,231,240 CMYK=1,15,1,0
- RGB=189,49,145 CMYK=34,90,6,0
- RGB=62,157,163 CMYK=73,25,38,0
- RGB=241,0,140 CMYK=5,94,3,0

这是一款口罩的创意广告。该作品用奇特的造型来吸引受众的眼光，在画面的底部运用翻页式的设计手法将其标志展现出来，能获得生动、醒目的视觉效果。

- RGB=170,182,170 CMYK=39,24,33,0
- RGB=113,189,151 CMYK=59,9,50,0
- RGB=219,102,92 CMYK=17,73,58,0
- RGB=221,211,175 CMYK=18,17,35,0
- RGB=161,130,48 CMYK=46,51,94,1

◎4.5.5 图形的构图技巧——立体图形广告设计

立体图形在商业广告中会起到增强画面整体空间感和立体感的作用，使画面更加美观、真实。

这是一款保温材料的创意广告，作品将产品与手相结合，立体的竖拇指造型既增强了广告想要表达的意图，也增强了画面整体的空间感。

这是一款汉堡的创意广告。将辣椒放在画面的正中间展示出产品的口味，鲜明地突出了版面主题，并灵活运用极具立体感的图形营造出更为真实、具象的视觉效果。

◎4.5.6 配色方案

双色配色

三色配色

四色配色

◎4.5.7 图形构图的商业广告设计赏析

4.6 设计实战：商业广告的构图设计

◎ 4.6.1 设计说明

商业广告构图

在商业广告设计中，文字、图片和色彩的不同搭配都会带给受众不同的视觉感受，图片的应用可以形象地展示商品以及特性，文字的应用可以对其进行细节化说明解读，色彩可以升华广告的主题，强化版面的视觉张力，进而加强受众对产品的视觉印象，增强版面的视觉效果。

商家要求

商家对商业广告的要求是通过元素的应用，使画面整体更具有感染力，从而达到宣传产品，刺激消费者消费的目的。

解决方案

在设计商业广告时，可以通过丰富的想象力将产品本身或是产品特点进行夸张化处理，以此来吸引消费者的目光。

特点：

◆ 想象力丰富，创意性强。

◆ 配色简洁、大方。

◆ 元素搭配和谐。

◆ 视觉冲击力强。

◎4.6.2 水平式构图

水平式构图	分 析
 同类欣赏 	● 本作品采用水平式构图方式，画面整体平稳、均衡，色调统一，呈现和谐、舒适的视觉美感。 ● 画面中的文字均以"线"的形式编排，且相互平行，使画面具有较强的平稳感。 ● 红色是较为喜庆的颜色，与黄色、白色相互搭配，可获得既醒目又活跃的视觉效果。

◎4.6.3 倾斜式构图

倾斜式构图	分 析
 同类欣赏 	● 本作品采用倾斜式构图方式，营造出较为强烈的动感，为整体画面增添了生动有趣的元素。 ● 红色和黄色的搭配使画面整体十分抢眼，形成较强的视觉冲击力，可以吸引更多消费者目光。 ● 文字的应用起到对广告画面解释说明的作用，将部分信息通过文字的方式展现，可加深受众对宣传内容的印象。

◎ 4.6.4 对称式构图

对称式构图	分　析

同类欣赏

- 本作品采用对称式的构图手法，画面一分为二，且左右对称。这种设计方式增强了画面的稳定性，同时将文字和图片区分开来，让画面内容表达得更加清晰。
- 用大小不一的文字来引导受众的视线，同时也形成了较为强烈的主次关系。
- 灵活运用色彩的面积比，使画面的对称感更加清晰。

◎ 4.6.5 左右式构图

左右式构图	分　析

同类欣赏

- 本作品采用左右式的构图手法使文字板块和图片板块得以区分，并然有序的设计编排，使画面结构更加清晰。
- 以红色为背景颜色，配上白色的文字，使画面整体给人以热情、有朝气的视觉感受。再加上黄色的应用，使画面对比更加鲜明。
- 左上角图形色彩起到点缀画面的作用，营造出不一样的视觉氛围，具有画龙点睛的作用。

◎ 4.6.6 分割式构图

分割式构图	分 析
 同类欣赏 	● 该作品采用分割式构图方法，将产品展示图与文字区分开来，主次分明，增强了画面的动感。 ● 以红色为主体颜色，黄色为配色，增强了画面的活泼性，线条的应用使画面整体形成流畅、温和的视觉美感。 ● 放在画面正中间的文字突出了广告主题，由于文字最突出醒目，因此能使受众一目了然。

◎ 4.6.7 中心式构图

中心式构图	分 析
 同类欣赏 	● 本作品采用中心式的构图方法，突出陈列在版面中的产品，以引导受众将目光集中在产品上，从而使产品得到更好的宣传。 ● 画面中圆形的设计运用了反复的视觉流程，使其在画面中形成了较为强烈的节奏感与韵律感。 ● 画面下方的文字对广告内容进行补充说明，进一步突出了广告设计的主题。

第5章 商业广告设计的应用行业

食品 \ 饮品 \ 化妆品 \ 服装 \ 电子 \ 奢华
品 \ 汽车 \ 房地产 \ 教育 \ 旅游

商业广告设计的应用行业可分为食品类、饮品类、化妆品类、服装类、电子类、奢侈品类、汽车类、房地产类、教育类、旅游类等。

◆ 食品类的商业广告设计具有暗示产品温度、口味以及重量感等作用，且通常画面颜色鲜艳明亮，感染力强。

◆ 服装类商业广告设计的版面多通过模特试穿服装进行展示，目的明确，针对性强，且较为直观、一目了然。

◆ 汽车类商业广告设计多突出产品特性和内涵，创意性强。

◆ 旅游类的商业广告具有较强的关联性，有震撼力，传播效果强。

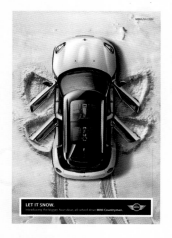

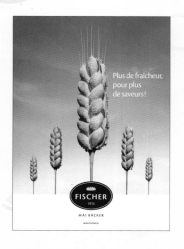

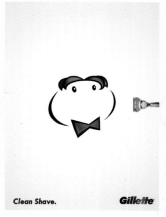

5.1 食品广告设计

食品广告在广告设计领域中的竞争十分激烈，因为同类产品繁多，花样层出不穷，所以只有好的创意广告设计才能在众多广告之中脱颖而出。在食品广告设计中应该尽可能地突出产品的口感、口味以及特点，然后根据产品的特性制作符合产品定位的宣传广告，再将画面具体化、夸张化、创意化，以此使产品给顾客留下更深的印象，从而促进顾客消费。

食品广告大致可分为两类，一类是直接突出产品，以最直观的展示方式将产品放在画面中最为醒目的位置，使消费者一目了然；另一类为间接突出产品特征，即巧妙运用拟人化、夸张化等设计手法将产品特性更形象、具体地展现出来，使画面更为生动、有趣，内涵更丰富，进而给人以赏心悦目的视觉享受。

特点：

- ◆ 色彩鲜明，有感染力；
- ◆ 有内涵，使人印象深刻；
- ◆ 给消费者想象空间，与受众互动；
- ◆ 画面清新简约；
- ◆ 富有动感，想象力丰富。

◉ 5.1.1 活力风格的食品广告设计

活力风格的食品广告设计重在动感、夸张且富有活力，如突出调味品的流动性、冲击性，或运用色彩搭配突出产品的质感、口感，或通过人物的表现展示食品的美味或者特性，从而吸引消费者，增强消费者的购买欲望。

设计理念：这是一款咖啡的广告。画面中用咖啡组成的人物，有的手里拿着乐器在演奏，有的则纵情高歌，整个画面活力感十足，且具有较强的层次感。

色彩点评：画面以咖啡色为主色调，与产品的颜色相互呼应，使画面形成配色与形式相统一的视觉美感。

👾 作品创意极具想象力，用充满活力的人物来凸显咖啡提神醒脑、活力无限的功效。

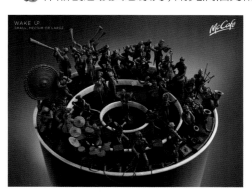

👾 生动形象的人物和乐器造型，质感十分可人，可以让消费者体会到咖啡香滑浓醇的口感。

👾 重心点外发光的视觉效果使版面获得了较强烈的空间感。

- RGB=61,34,25 CMYK=68,82,87,57
- RGB=116,78,55 CMYK=57,71,82,22
- RGB=233,233,233 CMYK=11,8,14,0
- RGB=8,3,0 CMYK=90,87,88,78

这是一款寿司的创意广告。该广告在版式设计中运用了重心式构图方式，将食材抛向空中，造成喷散的视觉感，进而烘托了画面的食欲感，且增强了整体的视觉动感。

- RGB=215,216,210 CMYK=19,13,17,0
- RGB=38,54,25 CMYK=82,66,100,51
- RGB=200,50,61 CMYK=27,93,75,0
- RGB=198,181,99 CMYK=30,28,68,0
- RGB=202,34,130 CMYK=22,94,17,0
- RGB=42,44,43 CMYK=81,75,74,52
- RGB=118,143,49 CMYK=62,37,99,0

这是一款糖果的广告，广告语为"像水果一样甜"，生动形象地表现出产品的食材与口感，并通过卡通图案的形式增强广告的趣味性与亲切感，获得观者喜爱。

- RGB=107,145,70 CMYK=66,34,88,0
- RGB=193,220,125 CMYK=33,3,62,0
- RGB=232,114,8 CMYK=11,67,97,0
- RGB=253,180,77 CMYK=2,39,72,0
- RGB=255,255,255 CMYK=0,0,0,0
- RGB=255,183,36 CMYK=2,37,85,0

◎5.1.2 诱人风格的食品广告设计

诱人风格的食品广告，其设计重点是强调色、香、味俱全，从而达到让消费者一看到产品就食欲大增、垂涎三尺的目的。比如通过展示产品食材、食品制作过程以及使用让人有食欲的配色等方式，进行正面或侧面的烘托，展现出产品的美味感，进而增强画面动感。

设计理念：这是一款比萨的广告。画面中将比萨的食材放在烤炉上，模拟制作食材的过程。鲜虾、烤肉等元素的应用，可让消费者食欲大增。

色彩点评：柔和的背景配上色泽鲜美的食材，使整个画面营造出认人垂涎欲滴的视觉效果。

❶ 商品标志为红色，再与蓝色相互搭配，视觉冲击力强，十分醒目。

❷ 食材配上制作工具，又将整个造型设置成比萨的形状，创意新奇，吸引消费者的眼光。

RGB=229,198,167 CMYK=13,26,35,0
RGB=225,121,110 CMYK=14,65,50,0
RGB=233,169,105 CMYK=12,42,61,0
RGB=26,23,18 CMYK=83,80,86,69

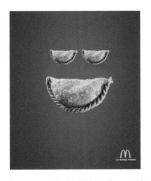

这是食品品牌宣传广告，以"晚安"为主题，将食物拟人化，设计为闭眼入睡的形象，给人憨态可掬、俏皮幽默的视觉印象。暗角设计使背景中的红色与酒红色形成层次感，增强视觉中心的吸引力，提升观者食欲。

这是一款薯片的创意广告。将薯片摆成苹果的形状，创意独特新奇，且能突出产品口味，配上土黄色的背景，给人以香脆诱人的视觉感受。

RGB=155,26,30 CMYK=44,100,100,13
RGB=219,34,39 CMYK=17,96,90,0
RGB=226,169,64 CMYK=16,40,80,0
RGB=255,255,255 CMYK=0,0,0,0
RGB=255,196,34 CMYK=3,30,86,0

RGB=223,177,81 CMYK=18,35,74,0
RGB=54,140,75 CMYK=78,32,89,0
RGB=183,109,84 CMYK=36,66,67,0
RGB=236,208,158 CMYK=11,22,42,0
RGB=255,255,255 CMYK=0,0,0,0

◎5.1.3 食品广告设计技巧——夸张的产品造型与元素

　　除了背景、配色等因素，夸张的造型也可以成功吸引消费者的目光，让产品在众多广告之中脱颖而出，进而给消费者留下赏心悦目的视觉体验。

作品运用夸张的手法将食品制作成房子的样式，创意新颖，且细节感十足。	这是一款巧克力的创意广告。将产品设计成动物的造型，巧妙、灵动，给人以无限的想象空间。	这是一则酱油的创意广告，将食材摆成牛的造型，带来生动、活灵活现的视觉效果，并提升了美味感。

◎5.1.4 配色方案

双色配色 　　　　　　　三色配色 　　　　　　　四色配色

◎5.1.5 食品广告设计赏析

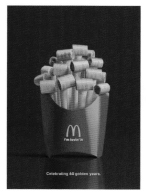

5.2 饮品广告设计

饮品广告可以通过包装的样式、配色、字体的设计以及标志性图案向受众传递版面主题信息。其中，色彩是整个画面的第一视觉元素，可以给消费者最直观的视觉感受；而文字是主题的详细解说，可以让受众更加详细地了解产品特点。因此，一个成功的广告作品需要做到内容与形式的统一，进而激发出受众的潜意识，增强受众对产品的好感度，唤起消费者的购买欲望，使产品得到更好的宣传。

在饮品市场中，商家可通过现场促销来宣传产品，使产品销量更高；同时也可通过广告设计宣传产品，广告的受众面相对较广，因此是建立品牌形象的重要途径之一。

饮品的创意广告丰富多彩，饮品的种类也是各式各样，在设计过程中，初步了解与深入探索是一个好的广告设计的开端，只有如此，才能针对不同的消费人群、消费理念进行设计，给人以不同效果的视觉体验。

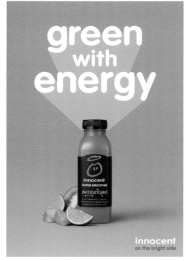

◎5.2.1 简约风格的饮品广告设计

简约风格的饮品广告设计，通常以纯色的背景、新奇的创意、简洁的配色为主，且多运用重心型构图方式，将产品主体直接明了地展现在画面中央，进而获得简约而不简单的视觉效果。

设计理念：这是一款香槟的广告。画面中将产品以最直观的展现形式置于版面中间，白色与金色搭配的瓶身给人以眼前一亮的视觉感。

色彩点评：用纯净的青色作为背景给人以干净、清新的感觉，金色装饰的融入，使画面整体感觉清新却不单一。

1️⃣ 重心型的构图方式，可以将消费者的目光集中到产品上，进而使产品得到更好的宣传。

2️⃣ 金色和蓝色的配色让画面对比较鲜明，整体明亮、醒目。

3️⃣ 手写的金属字体灵动、活跃，增添了画面趣味的同时，也突出了香槟的浪漫气氛。

RGB=192,222,220 CMYK=30,5,16,0

RGB=225,225,225 CMYK=0,0,0,0

RGB=151,131,72 CMYK=49,49,81,1

RGB=2,3,0 CMYK=92,87,89,79

这是一款牛奶广告，将不同的食物罗列，组合成牛奶盒的造型，以此说明该牛奶的营养丰富，足可代替多种食物的摄入。渐变的淡蓝色背景使整体画面十分洁净、清爽，带来舒适、自然的视觉感受。

这是一款橙汁的广告，涌动的橙汁托起产品，新鲜的橙子以及倾斜的构图方式等设计赋予画面鲜活、灵动的生命力，使画面更具动感，带来鲜活、可口的视觉感受。

RGB=113,167,211 CMYK=59,27,10,0

RGB=182,210,232 CMYK=33,12,6,0

RGB=251,219,50 CMYK=7,16,82,0

RGB=128,82,58 CMYK=54,71,81,17

RGB=255,255,253 CMYK=0,0,1,0

RGB=0,132,188 CMYK=82,41,15,0

RGB=111,167,213 CMYK=60,27,8,0

RGB=250,250,254 CMYK=2,2,0,0

RGB=242,217,50 CMYK=12,15,83,0

RGB=235,114,4 CMYK=9,68,97,0

RGB=77,117,23 CMYK=76,46,100,7

RGB=0,0,0 CMYK=93,88,89,80

◎5.2.2 高端奢华风格的饮品广告设计

高端奢华风格带来的更多是华丽感，是生活态度、品位、格调的象征，高端奢华风格的广告设计重在强调美感，突出画面的个性化与专一性，具有高雅且富有内涵的视觉特征。

设计理念：这是一款威士忌的广告。将产品放在画面中的黄金分割点处，虚化的背景使产品更加突出，同时左侧品牌的名称具有强调产品品牌的作用。

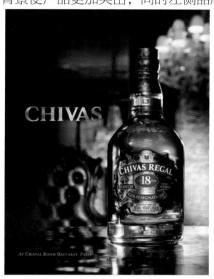

色彩点评：画面中以蓝色与琥珀色为主体色，明度相对较低，烘托出产品奢华、高端的气质。

❶ 产品包装颜色与背景颜色相辅相成，整体画面和谐、统一。

❷ 通过产品颜色的折射灵活、巧妙地凸显了产品与品牌的高端气质。

❸ 奢华风格的背景元素让整个画面层次感十足且更加有格调。

RGB=12,18,92 CMYK=100,100,59,14
RGB=229,89,1 CMYK=11,78,100,0
RGB=214,180,124 CMYK=21,33,55,0
RGB=114,194,250 CMYK=54,13,0,0
RGB=21,10,18 CMYK=86,89,79,72

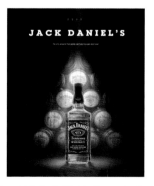

这是一则威士忌的节日广告，背景中的酿造木桶与暗色调画面给人带来厚重、浓烈的感觉。灯光则表现出舞台的效果，使主体产品更加耀眼夺目。

■ RGB=1,1,1 CMYK=93,88,89,80
□ RGB=255,255,255 CMYK=0,0,0,0
RGB=229,206,194 CMYK=13,22,22,0
RGB=245,222,58 CMYK=11,13,81,0
RGB=199,100,58 CMYK=27,72,81,0

这是一款葡萄酒的广告，主题为"品味故事"，在瓶塞上雕刻出酿酒工人采摘葡萄的场景，拉近了消费者与产品间的距离，增强了产品的吸引力。

■ RGB=4,4,4 CMYK=91,87,87,78
RGB=179,112,42 CMYK=38,63,95,1
RGB=247,222,138 CMYK=7,15,53,0

◎5.2.3 饮品广告设计技巧——产品内涵的展现与氛围的营造

虽然饮品在生活中很常见，但不同的产品有着不同的特性，不同的场合饮用的饮品种类也是不同的。因此在饮品类广告设计当中，产品形象也可以通过场景、环境、天气等元素加以烘托。

这是一则葡萄酒广告，使用金色与黑色表现奢华、高档的品位。同时黑色与金色形成明暗对比，使产品更加醒目，给人以耀眼、大气、华丽的印象。

这是一款饮料的广告。画面运用皇冠与斗篷来营造"胜利的时候需要一瓶饮料来庆祝"的喜悦气氛。

这是一款啤酒的广告。其寓意为"看球的时候来一点啤酒再合适不过"，因此画面中将产品设计成进球的瞬间，强化了画面的喜悦气氛。

◎5.2.4 配色方案

双色配色

三色配色

四色配色

◎5.2.5 饮品广告设计赏析

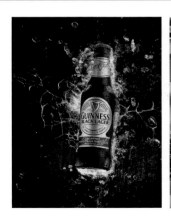

5.3 化妆品广告设计

化妆品在日常生活中随处可见，由于其种类繁多，作用不同，采用的材料也各有特色，所以化妆品广告也丰富多彩。而该类商品的受众群体多为女性，因此大多数化妆品广告的创意点均以女性视角为基准，使画面极具吸引女性目光的视觉美。此外，该类广告设计的宣传方式也可分很多种，如明星代言、商品促销、产品展示等。

特点：

◆ 颜色柔美、健康、纯净；

◆ 画面注重美感，女性元素较多；

◆ 风格迥异但各具特色。

◎5.3.1 偶像型的化妆品广告设计

　　明星对于粉丝和大众的吸引力通常较为强烈，因此偶像型的广告版面具有较强的影响力，同时也备受设计师的青睐。通过明星代言的方式推销产品，大多是借助明星的知名度来增加产品的曝光率，使产品受到更多人的关注，进而带动消费者消费。

　　设计理念：这是一款睫毛膏的广告。本作品采用明星代言的方式来宣传产品，明星的展示，既让消费者看到了产品的外观细节，也展示出产品的使用效果，给人以清晰、明了的视觉体验。

　　色彩点评：背景颜色采用具有女性特征的粉色，为画面增添了和谐、统一的美感，再搭配黑色的衣服和红色的指甲，以女性的美丽暗喻产品的魅力。

　　① 简洁的构图方式使画面形成了简约而不失细节感的视觉特点。

　　② 明快且极具少女感的配色更容易吸引女性消费者的目光。

　　③ 画面中，模特以手势衬托产品，魅力十足而又不失优雅。

- RGB=231,162,190 CMYK=11,47,9,0
- RGB=201,175,160 CMYK=26,34,35,0
- RGB=36,34,37 CMYK=82,80,74,58
- RGB=203,8,22 CMYK=26,100,100,0
- RGB=199,60,91 CMYK=28,89,53,0

　　这是一款护发素的广告，将人物的头发比喻为凌乱、坚硬的钢丝球，来说明未使用产品的状态。运用恐惧诉求唤醒人们的危机意识，从而促进消费。

- RGB=217,217,217 CMYK=18,13,13,0
- RGB=121,121,121 CMYK=61,52,49,0
- RGB=232,204,193 CMYK=11,24,22,0
- RGB=229,40,35 CMYK=11,94,90,0

　　这是一款唇膏的广告。深色的背景让该广告充满高贵、神秘的气息，也为右侧的商品做了很好的衬托。

- RGB=2,3,7 CMYK=93,88,85,77
- RGB=23,48,78 CMYK=96,87,54,27
- RGB=241,230,247 CMYK=7,13,0,0
- RGB=163,105,93 CMYK=44,66,61,1
- RGB=211,189,112 CMYK=24,26,62,0

◎5.3.2 产品展示型的化妆品广告设计

产品展示就是将产品直接置于版面之中，给受众以最直观的视觉体验，其优势是让消费者更加清晰地了解产品的细节与特性，对其信任，进而放心购买。此外，在产品展示型的化妆品广告中，商家可在画面中融入充满新意的元素进行创作，使产品在画面中清晰地呈现，给受众以充足的驻足理由。

设计理念：这是一款口红的创意广告。将不同色号的口红直接置入版面重心，红色丝带的轻盈舒展，尽显女性特征，烘托了画面整体的性感、典雅氛围。

色彩点评：以纯度与明度较低的黑棕色为背景，搭配不同色号的口红，凸显产品前卫、时尚的气质。

🔴 丝带元素巧妙运用了曲线的视觉流程，形成了极具韵味的动态美，且使整个画面呈现含蓄、温婉的女性之美。

🔴 口红与黑色的经典配色方式，使产品更加高端、大气。

🔴 产品之间错落有致，且倾斜角度各不相同，营造了舒展且活跃的气氛。

RGB=31,22,25 CMYK=82,84,78,66
RGB=178,102,112 CMYK=38,70,47,0
RGB=212,163,162 CMYK=21,43,29,0
RGB=231,203,204 CMYK=11,25,15,0

这是一款化妆品的广告。将产品放在画面的正中间直接展示，且文字说明以"线"的形式置于版面，在说明产品功效的同时，也增强了画面整体的艺术性。

RGB=218,26,41 CMYK=17,98,88,0
RGB=128,37,78 CMYK=57,97,56,13
RGB=7,7,7 CMYK=90,86,86,77
RGB=255,255,255 CMYK=0,0,0
RGB=165,156,151 CMYK=41,38,37,0

这是一款护肤品的广告。画面中产品漂在清澈、碧绿的水面上，以此来突出产品补水的功效，画面整体以绿色为主色调，给人以健康、干净、自然的感受。

RGB=51,107,96 CMYK=82,51,65,8
RGB=155,194,189 CMYK=45,18,28,0
RGB=144,144,144 CMYK=50,41,39,0
RGB=255,255,255 CMYK=0,0,0

◉ 5.3.3　化妆品广告的设计技巧——为广告增添创意

　　广告的设计方案如果都千篇一律，很容易使消费者产生审美疲劳，因此创意新颖、有内涵、有看点的广告作品更容易在众多广告中脱颖而出，进而吸引受众的视线，给消费者留下深刻的视觉印象。

　　这是一则护肤品的广告，产品位于版面中心，发光的造型将其功效展现得淋漓尽致，给消费者在夜晚也闪闪发亮的感受，吸引消费者购买。同时白色光芒照亮深青色植物，打造出梦幻、幽静、唯美的画面效果。

　　这是一款睫毛膏的广告。画面用夸张的眼镜长度来凸显用过睫毛膏的强大效果。

　　这是一则防晒霜的广告，运用拟人的手法表现出沙滩边的场景，结合橙色调画面，使画面更加温暖、明媚，营造轻快、自由、惬意的氛围，增加广告的亲和力，以吸引观者目光。

◉ 5.3.4　配色方案

双色配色

三色配色

四色配色

◉ 5.3.5　化妆品广告设计赏析

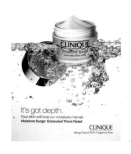

5.4 服饰广告设计

　　服饰作为日常生活中的必需品，在任何场合中都是必不可少的。服饰既有防寒保暖的作用，同时对一个人的气质与形象特征的展现也起到重要作用。不同的身份与环境也有着独特的着装标准。从服饰的选择中可以看出不同人的职业、素养、生活习惯、个性、品位等。服装的款式与风格，相匹配的面料色彩、材质、花色等方面也各不相同。服饰类的商业广告主要通过广告画面向消费者展示服饰的材质、款式、色彩、花色、风格等，既展现了产品，也树立了品牌形象。

　　特点：

- ◆ 不同的区域有不同的特色；
- ◆ 可以展现个人独特的风格；
- ◆ 创造力丰富；
- ◆ 形式多样化。

◉ 5.4.1 写真风格的服饰广告设计

写真风格的服饰广告是让模特将产品展现在消费者面前，直观、明了的展示方式可使消费者对服饰细节、特点以及风格加深了解。此外，箱包、配饰等元素的搭配可增强画面的视觉感染力，并给人以强烈的代入感。

设计理念：这是一款服装的广告。将服装整体试穿效果直接展现在画面中，给人以一目了然的视觉体验。服装版型的设计随性、自然，配上模特简洁、规整的发型，法式女郎的形象呼之欲出。

色彩点评：蓝色的服装与灰白色的背景相互搭配，突出了产品的品质，给人以时尚、前卫、高端、大气的感觉。

🔵 画面中没有过多的装饰，将产品以最直观的表现形式展现给受众，使产品成为视觉重心点，直接吸引受众视线。

🔵 简单的版式，清晰的构图，直接点明了广告主题。

🔵 暗角效果的制作营造了版面的空间感。

RGB=35,72,140 CMYK=93,79,22,0
RGB=254,254,254 CMYK=0,0,0,0
RGB=204,194,195 CMYK=24,24,19,0
RGB=14,14,14 CMYK=88,83,83,73

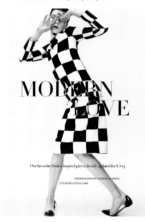

这是一则手提包的广告。通过模特的服装和发型衬托出产品的风格。同时，黑、白、灰为主要配色，使黄色的产品更加醒目。

这是一款服装品牌的宣传广告。黑、白、灰的经典配色，使整个画面给人时尚、高端的感觉。

RGB=129,130,134 CMYK=57,47,42,0
RGB=15,16,20 CMYK=89,85,80,71
RGB=255,255,255 CMYK=0,0,0,0
RGB=211,194,181 CMYK=21,25,27,0
RGB=215,198,81 CMYK=23,21,76,0

RGB=241,242,244 CMYK=7,5,4,0
RGB=249,249,249 CMYK=3,2,2,0
RGB=7,10,13 CMYK=91,86,83,74

◎ 5.4.2 富有想象力的服饰广告设计

创意是想象力的体现，是在头脑中构想出新形象的能力，也是优秀的商业广告作品中必不可少的元素，富有想象力的画面更有韵味和内涵。此外，灵活且巧妙的设计方式和富有想象力的视觉元素可营造画面的艺术氛围，强化主题内容，使版面更和谐。

设计理念：这是一幅服装海报，作品以鸟为主题，从长裤中露出的鞋子给人以鸟喙的联想，使作品极具趣味性。

色彩点评：以青蓝色作为海报主色，使整体画面呈现安静、自然的视觉效果。

① 作品使用中纯度与中明度色彩进行搭配，使画面整体色彩稳定、平和，给人以舒适、和谐的视觉感受。

② 白色文字在青蓝色背景的衬托下十分醒目、清晰，有效地传递出海报主题。

③ 红色的鞋子色彩鲜艳、饱满，与冷色调中纯度的青蓝色形成鲜明对比，作为画面的点睛之笔，具有较强的视觉吸引力。

RGB=225,222,217 CMYK=14,12,14,0
RGB=124,154,167 CMYK=58,34,31,0
RGB=249,248,251 CMYK=3,3,1,0
RGB=185,9,0 CMYK=35,100,100,2

这是一款女性皮包的广告。该作品以粉红色为主色调，配上飞舞的蝴蝶，在彰显女性风格的同时，也让画面既充满活力，又不失浪漫气息。

RGB=236,107,102 CMYK=8,71,51,0
RGB=255,255,255 CMYK=0,0,0,0
RGB=2,13,19 CMYK=95,87,80,72

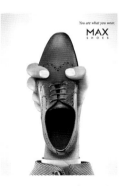

这是一款鞋子的创意广告。手指与鞋巧妙搭配，形成了人的"五官"，将鞋子与人脸相互结合，幽默诙谐，趣味十足。

RGB=253,253,253 CMYK=1,1,1,0
RGB=175,67,26 CMYK=39,86,100,3
RGB=8,1,18 CMYK=92,93,78,72
RGB=249,175,138 CMYK=2,42,44,0
RGB=202,166,238 CMYK=29,39,0,0

◎5.4.3 服饰广告的设计技巧——注重整体版面的色调搭配

　　服饰广告不仅要注意服饰的风格，还要注意画面整体的配色效果，应灵活运用和谐的配色向消费者传达品牌相关信息。此外，完美的构图也会使画面艺术性更强，进而增强版面的艺术效果。

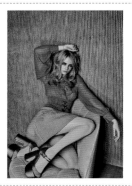

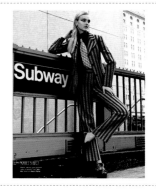

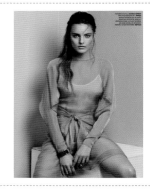

作品中红色、黄色、绿色的服装搭配在整体上形成了鲜明的对比，让整个画面更加时尚前卫，个性十足。	低明度的服装以青色为背景，整体效果不但不冲突，反而给人以时尚的感受。	画面以粉色调为主，服装与背景颜色为相同色系，画面整体和谐、统一，且层次感十足。

◎5.4.4 配色方案

双色配色

三色配色

四色配色

◎5.4.5 服饰商业广告设计赏析

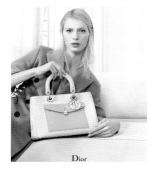

5.5 电子产品广告设计

随着科技的日益发展，电子产品广告设计已成为广告设计行业中的重要组成部分。

电子产品更新换代的速度越来越快，在生活中每个人的身边几乎都围绕着各种各样的电子产品，如电脑、电视机、手机、相机、剃须刀、微波炉等一些生活中较为常见的电子产品。

在竞争激烈的电子商业领域中，电子产品的广告设计更是层出不穷。而电子产品广告版面大多注重产品功能性的展示，即通过夸张或拟人等手法间接地凸显产品特点，或运用直观的展示手法，将产品外观特征直接展现在受众面前，给人以一目了然的视觉体验。

◎ 5.5.1　夸张风格的电子产品广告设计

　　电子产品广告的设计重在突出产品的功能与特性，灵活、巧妙地运用夸张的设计手法，将产品特点更形象、更具体地展现出来，能使观者更加了解产品的优点，进而提升产品的销售量。

　　设计理念：这是一款相机的创意广告。画面取景于长颈鹿，并在显示屏中将长颈鹿的面部放大，且十分清晰，以此来突出相机的高像素与长焦距。

　　色彩点评：蓝天白云和长颈鹿的颜色完美结合，使画面更加明快、清新、自然。

　　🖼 画面中商品置于版面黄金分割线处，构图思路简单清晰，可引导消费者的目光。

　　🖼 在展示产品性能的同时，也将产品的特性展现了出来。

RGB=145,189,226 CMYK=48,18,6,0
RGB=230,233,241 CMYK=12,8,3,0
RGB=11,12,11 CMYK=89,84,85,74
RGB=166,132,76 CMYK=43,51,77,1

　　该作品是关于相机的广告。画面为摄取的正在奔跑的猎豹，凸显了产品捕捉能力极强的特点。

RGB=212,149,69 CMYK=22,48,77,0
RGB=243,223,157 CMYK=9,14,45,0
RGB=194,216,228 CMYK=29,10,9,0
RGB=8,6,1 CMYK=90,86,89,77
RGB=231,51,58 CMYK=10,91,74,0

　　这是一款电视机的创意广告。通过从电视机里走出来的机器人，来凸显电视机的 3D 效果会让人产生身临其境的感觉。

RGB=113,132,138 CMYK=63,45,42,0
RGB=161,151,139 CMYK=44,40,43,0
RGB=9,104,64 CMYK=70,54,83,15
RGB=213,150,177 CMYK=20,50,15,0
RGB=204,186,68 CMYK=28,26,82,0

⊙ 5.5.2 科技化风格的电子产品广告设计

科技化风格的电子产品，其广告颜色一般以蓝色为主，以黑色、白色、灰色为装饰，颜色变化少，可给人较为理性的感觉，能让观众更加客观地了解产品。

设计理念：这是一款吸尘器的广告。用奶牛被吸进去的画面来突出吸尘器超强吸力的特点，画面生动形象。光效与奶牛姿态的配合，使画面具有较为强烈的动感。

色彩点评：明度较低的青蓝色营造出浓烈的科技感，与光束的点缀相结合，为整个画面营造出安静、祥和且空间感十足的视觉效果。

① 广告没有直接介绍吸尘器的功效，而是通过夸张的设计手法从侧面烘托其特性，且画面故事性较强，给人以足够的想象空间。

② 右下角的产品信息以白色为背景色，强化了产品信息的说明性。

③ 画面结构虽然简单，但其创意足够吸引人。

RGB=32,138,152 CMYK=80,36,40,0
RGB=32,109,117 CMYK=85,52,53,3
RGB=150,212,223 CMYK=45,4,16,0
RGB=255,255,255 CMYK=0,0,0,0

这是一款卫星微型跟踪器的广告。广告的主题是"找到你的货物，在任何地方"，其运用夸张的手法，将产品的特点展现得淋漓尽致。

RGB=7,35,56 CMYK=99,89,63,45
RGB=233,237,240 CMYK=11,6,5,0
RGB=241,147,37 CMYK=7,53,87,0

这是一款降噪耳机的广告。画面中钻地的工人逐渐消失在地面，通过该场景表现声音的不断减弱并最终消失，夸张地表现出耳机的降噪功能。

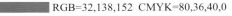

RGB=197,199,196 CMYK=27,19,21,0
RGB=141,146,149 CMYK=51,40,37,0
RGB=252,252,252 CMYK=1,1,1,0
RGB=236,213,81 CMYK=14,17,75,0
RGB=214,134,99 CMYK=20,57,60,0
RGB=71,118,146 CMYK=77,50,35,0

◎ 5.5.3　电子产品广告设计技巧——抓住人们的需求点

随着时代的变化，人们的需求也在不断变化，电子产品本就是一种更新换代较快的产品，所以电子产品广告设计更应紧跟时代的潮流，抓住流行元素，满足商品经济对广告艺术的需求。

在设计过程中，只有牢牢抓住人们的需求点，并符合人们的审美需求，才能设计出优秀的广告作品，在众多的广告设计中脱颖而出，给人以最生动、最有趣的视觉体验。

这是一款微波炉的广告设计，广告的主题是"别再转你的食物了"，以此来突出该微波炉全方位无须旋转的功能。

这是一款空气净化器的广告。主题是"捕捉气味，释放新鲜空气"，画面突出了产品的特性，强化了对产品的宣传作用。

这是一款吸尘器的广告。画面中的家具全都吸在一起，以夸张的手法来展示吸尘器的强大性能。

◎ 5.5.4　配色方案

双色配色

三色配色

四色配色

◎ 5.5.5　电子产品广告设计赏析

5.6 奢侈品广告设计

奢侈品是彰显美感与价值的商品。奢侈品不是大众化的商品，具有昂贵、精美的特点，它是服务于某一特定人群的产品，具有距离感与个性化的特征。奢侈品的广告注重视觉美感，强调个性，突出产品与品牌形象，令观者产生欣赏、赞美、憧憬的感受。

- ◆ 画面彰显美感，风格大气，色彩搭配和谐。
- ◆ 人物与产品相结合。
- ◆ 品牌定位明确，体现独特价值。

◎5.6.1　清新淡雅风格的奢侈品广告设计

一般来说，奢侈品会让人联想到高端、华丽、奢华、大气等词语，而赏心悦目的奢侈品广告通常善于打破常规，运用清新、淡雅的色调来衬托产品特点，不仅能将其端庄、华丽的一面展示给受众，同时还可以为商品及品牌树立良好形象。

设计理念：这是一款珠宝的广告。华贵的珠宝搭配白色的套装，尽显时尚气息与迷人气质，镂空戒指的展示又衬托出画面整体的时尚感。

色彩点评：整个画面采用暖色调的搭配方式，且色调和谐、舒缓，给人以优雅、矜持、稳重的感受。

🔵 纯度和明度都较低的背景色，衬托出产品优雅、极致的韵味。

🔵 大大小小不同型号的珠宝相互搭配，使画面既生动又灵活。

🔵 满版型的版式设计给人大方、简洁的感受。

RGB=212,198,189　CMYK=20,23,24,0
RGB=242,228,219　CMYK=6,13,14,0
RGB=86,51,32　CMYK=61,78,91,43
RGB=28,26,27　CMYK=84,81,78,65

这是一款珠宝系列的广告。花朵的装饰将自然的美展现得淋漓尽致，晶莹的花朵与宝石相结合，并以淡雅的素色为主色，使画面清新、淡雅。

RGB=165,190,197　CMYK=41,19,21,0
RGB=29,41,55　CMYK=90,82,65,46
RGB=230,238,240　CMYK=12,5,6,0
RGB=224,231,125　CMYK=20,4,61,0
RGB=9,21,35　CMYK=95,89,71,62

这是一款高端珠宝品牌广告。画面中耳饰随着垂下的花蕾构图，形成向下的引导性，增强了画面的重量感，具有较强的视觉吸引力。低纯度的绿色调色彩赋予画面清新、淡雅的气息，给人留下舒适、优雅的视觉印象。

RGB=163,179,172　CMYK=42,24,32,0
RGB=231,236,235　CMYK=12,6,8,0
RGB=80,96,55　CMYK=73,55,91,19
RGB=173,35,71　CMYK=40,98,66,3
RGB=0,0,0　CMYK=93,88,89,80

◎5.6.2 尊贵奢华风格的奢侈品广告设计

奢侈品本身带有高端、大气、奢华、典雅的特征，所以奢侈品的广告设计往往通过背景颜色、产品展示彰显其风格特点。

设计理念：以落日的余晖为背景，在耀眼光芒的照射下展现品牌与产品时尚、高雅的气质。

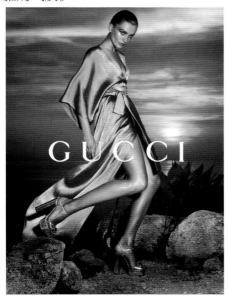

色彩点评：落日余晖的金色和红色使画面具有金属质感的视觉特点，给人以自然、时尚、高档、大气的感觉。

① 将品牌标志放在画面的最前方，且是画面的正中间，凸显品牌形象，为品牌做宣传。

② 模特从容、冷静的表情和动作尽显高端、大气的品牌形象。富有光泽感的服饰，增强了品牌的奢华气息。

③ 画面取景内容采用大量的石头作为装饰，为画面营造出层次分明的空间感。

RGB=216,176,106 CMYK=20,35,63,0
RGB=185,109,83 CMYK=34,67,67,0
RGB=244,215,137 CMYK=8,19,52,0
RGB=255,255,255 CMYK=0,0,0,0

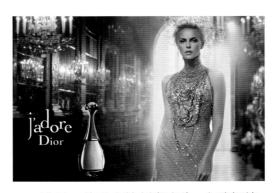

这是一则珠宝广告。不同造型与质地的戒指置于树枝之上，彰显出品牌对于自然的理解。蓝黑色作为主色，营造出大气、高端的画面效果。

这是一款香水的创意广告。金碧辉煌、流光溢彩的背景使画面尽显高贵、奢华，修长的瓶身，展现出女性优雅、温柔的气质。

RGB=46,54,73 CMYK=86,80,59,31
RGB=255,255,255 CMYK=0,0,0,0
RGB=203,187,92 CMYK=28,26,71,0
RGB=218,180,170 CMYK=18,35,29,0
RGB=233,171,0 CMYK=13,39,93,0

RGB=244,223,163 CMYK=8,15,42,0
RGB=202,124,53 CMYK=26,60,85,0
RGB=237,178,33 CMYK=12,36,88,0
RGB=255,255,255 CMYK=0,0,0,0
RGB=2,2,2 CMYK=92,87,88,79

◎ 5.6.3　奢侈品广告设计技巧——建立品牌符号

　　每个品牌和产品都有自己的风格和形象，树立生动的品牌形象有利于提高产品的辨识度，也可以提高对产品的宣传效果。

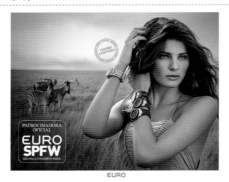

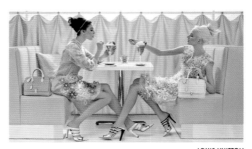

　　这是一款手表的广告。背景是广袤的草原，给人气势磅礴的感受，背景与手表结合在一起，彰显了产品时尚、新颖的特点。

　　这是一款服装的广告设计。画面整体采用粉色系的搭配，风格统一，少女感十足。

◎ 5.6.4　配色方案

双色配色

三色配色

四色配色

◎ 5.6.5　奢侈品广告设计赏析

5.7 汽车广告设计

汽车是当代普遍的交通工具，也是生活中主要的代步工具之一，因此人们对汽车性能的要求也越来越高。汽车广告设计更注重产品性能的展示，如汽车的舒适度、稳定性、平衡性、速度以及容量等，根据大众审美特点与消费者心理特征，将产品特点以最形象、最全面的方式展现出来，可以让广告画面视觉感更出众，并给人以一鸣惊人的视觉体验。

在广告设计中，汽车性能的展示方式有很多，如明星代言、细节展示、夸张幽默处理等。

◆ 明星代言：通过明星的知名度来提高产品的认知率，进而宣传产品。

◆ 细节展示：将产品某一主要细节细致地刻画并展示出来，使消费者能更精准地了解产品特点。

◆ 夸张幽默：将产品性能特点夸张化处理，突出广告的创意，从而加深消费者对品牌的印象。

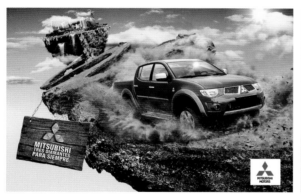

◉ 5.7.1　恢宏大气风格的汽车广告设计

　　汽车通常较为庞大，具有一种与生俱来的炫酷和气势，因此，汽车广告也可以从这方面入手，根据汽车的外观特性使画面整体展现出霸气、炫酷的氛围，创造出恢宏、大气的视觉感受。

　　设计理念：这是一则汽车的创意广告。画面中汽车在雪路上行驶，后面的雪怪向汽车伸出魔爪，点明了产品"无惧雪路"的特点。

　　色彩点评：画面整体以亮灰色为主，青蓝色的背景强化了画面整体的视觉氛围，与主题相辅相成。

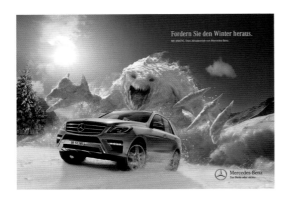

　　① 画面整体效果炫酷、立体，动感十足，令人有身临其境的感受。

　　② 飞溅的雪为画面带来强劲的速度感与冲力。

　　③ 字体的选择恰到好处，规整、低调，画面主次分明。

RGB=239,241,238　CMYK=8,5,7,0

RGB=144,153,162　CMYK=50,37,31,0

RGB=12,55,72　CMYK=95,78,60,33

RGB=4,4,4　CMYK=91,87,87,78

　　这则汽车广告以蓝色调为主，给人以炫酷且科技感十足的视觉感受。

　　这是一则汽车广告。后面汽车零件形成浪潮，而产品冲出浪潮，喻指产品故障率低、安全性好，画面整体动感十足，崛地而起的零件和黄色醒目的汽车，给人很强的视觉冲击力。

RGB=72,101,115　CMYK=78,59,50,4

RGB=160,182,210　CMYK=43,24,11,0

RGB=255,255,255　CMYK=0,0,0,0

RGB=32,76,101　CMYK=91,71,51,12

RGB=4,4,4　CMYK=91,87,87,78

RGB=231,23,44　CMYK=10,96,84,0

RGB=100,98,83　CMYK=67,59,68,12

RGB=18,17,15　CMYK=86,82,84,72

RGB=164,177,185　CMYK=42,26,23,0

RGB=222,209,78　CMYK=21,16,77,0

◉ 5.7.2　风趣创意的汽车广告设计

风趣幽默型的广告画面更容易吸引消费者，这类广告往往比较轻松、幽默，构图和版式简单明了、清晰醒目，既让消费者了解到产品品牌与性能，又拥有赏心悦目的视觉体验。

设计理念：该汽车广告的创意重点在于两点：一是将狂风暴雨阻拦在外，给予安心的守护；二是孩童可以在车窗上摆放多米诺骨牌，从侧面说明了汽车的平稳性较强。

色彩点评：以深色调为主，没有过多夸张亮眼的颜色，以节奏感较强的多米诺骨牌来引导受众将目光集中在小孩和玩具上。

🔴① 广告画面构思巧妙，运用侧面烘托的设计手法，让受众通过自己的观察了解车子的平稳特性。

🔵② 画面中运用色块的分割特点将其分为两部分，画面上方以白色为背景色，置入Logo 与品牌信息，使其更加醒目，不容观者忽视。

🔵③ "SIMPLY CLEVER"的意思是"慧于行"，灵活运用文字的可读性突出品牌的特点。

- ■ RGB=13,13,13　CMYK=88,84,84,74
- □ RGB=255,255,255　CMYK=0,0,0,0
- ▨ RGB=152,152,114　CMYK=48,37,59,0
- ▨ RGB=51,187,76　CMYK=70,0,88,0

在该广告的设计中，融入了绿色环保理念，突出了汽车节能减排的特性。

这是一则汽车广告。用影院的座椅来展示汽车的容量和舒适度，设计感强，使人印象深刻。

- ▨ RGB=203,212,207　CMYK=24,13,19,0
- ■ RGB=57,68,70　CMYK=80,69,66,30
- ▨ RGB=154,192,215　CMYK=45,17,13,0
- ▨ RGB=244,246,245　CMYK=6,3,4,0
- ▨ RGB=128,166,53　CMYK=58,23,94,0
- ▨ RGB=204,170,106　CMYK=26,36,63,0

- ■ RGB=18,9,12　CMYK=86,86,83,74
- ■ RGB=95,24,26　CMYK=55,96,92,44
- ▨ RGB=236,195,26　CMYK=13,27,89,0
- ▨ RGB=79,108,144　CMYK=76,57,32,0

◎ 5.7.3　汽车广告设计技巧——多一抹彩色点缀

　　汽车颜色大多单调，给人沉闷、呆板、机械化的感受。因此，在设计过程中可灵活运用色彩的视觉特点，增加一抹亮色以吸引观者目光，同时让整个画面更加生动、活泼。

| 这是一则汽车创意广告。整体色调较为和谐，而红色车灯的设计，增强了画面整体的视觉感染力，为画面整体的点睛之笔。 | "破型"流程的车身增强了画面整体的视觉张力，整体色调深沉、稳重，而车灯的点缀增强了画面整体的视觉张力，同时突出了产品细节及特征，给人以极致、醒目的视觉体验。 |

◎ 5.7.4　配色方案

双色配色

三色配色

四色配色

◎ 5.7.5　汽车广告设计赏析

5.8 房地产广告设计

广告是商品最有力的传播途径之一，但由于房地产类的商品属性较为特殊，所以该类广告较注重版面的信任感与代入感。因此该类广告设计，应认清房地产领域自身的特殊性，适当结合创意，并通过广告画面传播商品文化、特征、优点、内涵等，可以增强画面认可度，同时，必须根据其视觉心理，抓住其视觉要点，全方位且细致地进行展示，才能吸引消费者视线。

特点：

- ◆ 宣传力度强，突出房地产项目位置和配套；
- ◆ 传播企业的文化与内涵，突出展示企业特色；
- ◆ 商业性明确；
- ◆ 设计感强。

◉ 5.8.1 趣味感的房地产广告设计

房地产类广告的趣味感可通过画面视觉元素的拟人化、拟物化或夸张化等设计手法进行体现，而灵活巧妙的设计方式不仅能够突出商品特点，还可以增强画面的创意性，给人以新奇的视觉体验。

设计理念：这是一幅房地产的宣传广告。主题大意为：等待它的主人。画面中把小狗的面部设计成房屋，脖子上挂着房间的钥匙，与主题呼应，具有较强的趣味感。

色彩点评：背景颜色的纯度和明度都比较低，给人一种舒缓、温馨的感受。

🐾 幽默风趣的广告设计可使受众产生轻松愉快的视觉感受。

🐾 明度不同的背景色，增强了画面的空间感。

🐾 该作品运用了重心型构图，并将重心点拟物化，形成了风趣幽默的视觉效果。

RGB=220,209,203 CMYK=16,19,18,0
RGB=158,119,80 CMYK=46,57,73,2
RGB=122,149,160 CMYK=58,36,33,0
RGB=181,93,117 CMYK=37,74,41,0

该广告的主题是"适合你的完美公寓"。画面中，将钥匙缺口与人物完美地结合在一起，以此来凸显"适合"这一主题。

RGB=14,170,130 CMYK=76,12,61,0
RGB=137,90,162 CMYK=57,73,7,0
RGB=241,150,61 CMYK=6,52,78,0
RGB=255,255,255 CMYK=0,0,0,0

该作品将字母与海景结合，画面呈清爽的青色调，展现出环境的幽静、清新，带来心旷神怡的感受。

RGB=38,187,189 CMYK=71,5,34,0
RGB=255,255,255 CMYK=0,0,0,0
RGB=32,96,41 CMYK=86,52,100,19
RGB=1,104,97 CMYK=89,52,65,9

◎ 5.8.2 直抒胸臆风格的房地产广告设计

在房地产的广告设计中，直抒胸臆的表达方式就是将楼房的形状或者模型以最直观的方式在画面中展示出来，让受众一目了然，进而通过房地产的外观特征来吸引更多消费者的目光，以刺激其购买欲。

设计理念：该广告在画面中将房地产图纸上的 3D 模型展现在受众面前，尺子的摆放与图纸相得益彰，给人以精心设计的视觉感受，让人心驰神往，充满了无限期待。

色彩点评：画面中以低明度的灰色系色彩为背景色，青蓝色为主体色，色相的差异形成了鲜明对比，给人以较强的视觉冲击力。

① 立体的模型和卷起的画纸增强了画面的空间感。

② 青蓝色的楼房模型与建筑表面叠加的云彩给人一种天空倒映在模型上的清爽、舒心感。

- RGB=102,98,89 CMYK=67,60,64,11
- RGB=53,137,171 CMYK=77,38,27,0
- RGB=87,145,146 CMYK=70,34,44,0
- RGB=0,0,0 CMYK=93,88,89,80

该广告直接将楼房与附近风景展现在受众的面前，整体画面舒心、自然，给人以赏心悦目的视觉体验。

- RGB=34,84,147 CMYK=90,71,22,0
- RGB=81,158,204 CMYK=68,29,13,0
- RGB=255,255,255 CMYK=0,0,0,0
- RGB=74,110,86 CMYK=76,51,72,8

这是一则房地产宣传海报，通过树叶与灯泡的造型表现产品的绿色环保理念，能增强观者的好感度。

- RGB=202,202,202 CMYK=24,18,18,0
- RGB=130,149,83 CMYK=57,35,78,0
- RGB=255,254,255 CMYK=0,0,0,0
- RGB=90,95,99 CMYK=72,62,56,9

◎ 5.8.3 房地产广告设计技巧——简洁性

在应接不暇的房地产广告中，过于烦琐的广告设计有时会很难分清画面的主次关系，因此，简洁性的房地产广告通常能以简约而不简单的视觉特征脱颖而出。简洁的画面不仅可以给受众带来清晰、醒目的视觉感受，还可以更为生动、具体地表达商品特征，给人以心旷神怡的视觉体验。

该广告画面中最为明显的视觉元素就是手拿钥匙的情景，构思简洁，立意明确，直接突出主题。

该广告在设计过程中，灵活运用了点、线、面的视觉特征，并将室内布局图与服装结合在一起，给人以既富有新意又节奏感十足的视觉感受。

◎ 5.8.4 配色方案

双色配色

三色配色

四色配色

◎ 5.8.5 房地产广告设计赏析

5.9 教育广告设计

教育是教书育人的过程，也是提高人的综合素质的实践活动。随着社会的发展与进步，教育已成为现代社会飞速进步与发展的重要影响因素，且人们对教育的重视程度也逐步上升。然而宣传教育有很多种方式，广告就是其中一种。该类广告设计是以宣传教育为主，需要有较强的知识辨识度，所以其表达形式通常言简意赅、通俗易懂，能瞬间让人们产生共鸣，还能让人深刻体会到教育的重要性。而在宣传教育的同时，还要注重画面的趣味性、创意性以及美的体现，进而使其达到最佳宣传状态。

特点：

◆ 画面丰富，有内涵，突出教育内容；

◆ 有感染力，使人印象深刻；

◆ 具有趣味性和闪光点。

◉ 5.9.1 卡通风格的教育广告设计

卡通风格的教育类广告设计，是将画面中的视觉元素进行卡通处理，并通过假定、比喻、夸张、变形等设计手法，使画面形成幽默、风趣、诙谐的艺术效果，给人以生动、有趣的视觉体验。同时，画面的风格化，避免了千篇一律的枯燥感，为画面增添了生机与趣味性，可以激发学习者的学习兴趣。

设计理念：这是关于英文读物的创意广告。作品主题为：释放你的英语。画面中将嘴巴夸大化，并将被绳子捆绑的人物形象置于嘴巴中间，寓意不要抑制自己，释放你的语言天赋，与主题一脉相承。

色彩点评：红色系色彩和紫色系色彩相互搭配，给人和谐、统一且富有活力的视觉感受。

🔵 3D 立体化的卡通形象，给人以新颖、独特的视觉感受。

🔵 嘴巴的刻画灵活运用了色彩的明度差异，形成了较强的空间感。

🔵 该作品画面清新、有趣，能让人觉得学习并不是一件枯燥乏味的事情。

RGB=243,163,138 CMYK=5,47,42,0

RGB=135,23,35 CMYK=48,100,95,22

RGB=114,68,143 CMYK=68,83,15,0

RGB=240,240,240 CMYK=7,5,5,0

这则教育主题海报使用简约的图形构成孩童与铅笔的造型，使画面有趣、生动，具有较强的趣味性，增强了作品的亲和力。

这则教育类广告创意新颖、独特，画面中将卡通人物与其内心想法相结合，点明"为你而生，你需要什么我就是什么"的主题。直击受众视觉心理，与受众产生共鸣。

RGB=16,27,45 CMYK=95,90,66,54

RGB=249,209,207 CMYK=2,26,14,0

RGB=221,14,40 CMYK=16,99,88,0

RGB=237,167,11 CMYK=11,42,92,0

RGB=255,255,255 CMYK=0,0,0,0

RGB=37,112,179 CMYK=83,54,11,0

RGB=227,49,71 CMYK=13,91,64,0

RGB=103,28,48 CMYK=57,96,73,36

RGB=251,253,240 CMYK=3,0,9,0

RGB=242,140,177 CMYK=6,58,10,0

◉5.9.2 侧面烘托型的教育广告设计

侧面烘托即通过某种设计手法或与主题相关的某种关联点，间接地表明广告主题与设计目的。该类广告画面寓意明确且富有内涵，具有较强的代入感，能给人足够的想象与思考空间，进而使受众与广告充分互动。

设计理念：这是一则语言类教学的广告。广告的主题是"像当地人一样说话"。画面中人物的嘴巴里有一个地域特色鲜明的"当地人"，以此来表明广告主题，极具想象力。

色彩点评：该广告以火鹤红色为背景色，其人物形象的主色调为粉色，整体色感整洁、清新，使画面形成和谐、统一的视觉美。

❶ 广告运用夸张的手法，将人物的脸部放在嘴里，以此来呼应广告主题。

❷ 画面中人物形象地域特色非常鲜明，间接表明了广告主题。有故事性的同时又易于理解与接受。

RGB=217,168,164 CMYK=18,41,29,0
RGB=217,184,205 CMYK=18,33,9,0
RGB=18,14,15 CMYK=86,84,83,73
RGB=194,104,173 CMYK=32,70,1,0

这是一所武术学校的创意广告。画面运用极具代表性的视觉元素和配色方案来突出主题与相关信息，给人以简明且富有新意的视觉感受。

RGB=210,210,210 CMYK=21,16,15,0
RGB=251,192,100 CMYK=4,32,65,0
RGB=218,70,130 CMYK=18,84,24,0
RGB=203,48,43 CMYK=26,93,89,0
RGB=0,178,235 CMYK=72,14,5,0

这是一所驾校的广告。画面通过安全帽的暗示，间接地突出驾校的安全性，以增强人们的信任感。

RGB=150,149,147 CMYK=48,39,38,0
RGB=3,3,3 CMYK=92,87,88,79
RGB=232,232,230 CMYK=11,8,9,0
RGB=185,1,9 CMYK=35,100,100,2
RGB=254,91,22 CMYK=0,78,89,0

◎ 5.9.3　教育广告的设计技巧——增加广告的趣味性

　　每当提起"教育"一词，就会让人联想到肃然、严谨。因此，在广告设计中，为了避免出现此类视觉印象对人们产生刻板影响，设计师要将教育风趣、幽默的一面巧妙地展示出来，进而让受众感到轻松、幽默。

　　这是一则教育宣传海报，通过笔尖闪闪发光的钻石展现教育对于未来的重要性，利用图形形成直观的视觉冲击力，给人留下深刻印象。

　　这是一家音乐学院的创意广告。鲜艳的色彩搭配为画面增添了青春活力，人物与乐器的结合增添了画面的和谐感与趣味感。

◎ 5.9.4　配色方案

双色配色

三色配色

四色配色

◎ 5.9.5　教育广告设计赏析

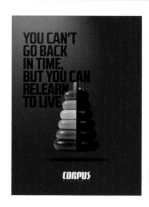

5.10 旅游广告设计

随着社会经济的飞速发展，人们的消费观也在迅速改变，旅游行业在近几年已成为发展最快的行业之一。

旅游广告设计较为注重画面风景的优美性、建筑的标志性以及当地环境的独特风格。而在设计过程中，自然风光摄影图和巧妙构思的创意点都可将地域风情展示得淋漓尽致，使人产生想实地游览的冲动。

特点：

◆ 展现景点特色，凸显风土人情；

◆ 简单易懂，使人印象深刻；

◆ 在视觉上带给人震撼感，具有很强的宣传效果；

◆ 搭配具有说明作用的文字；

◆ 设计感强。

◎ 5.10.1　清晰自然风格的旅游广告

将自然风光直接展现在广告中是旅游广告的设计方法之一，选用美丽的风景，再配以文字说明，能给受众以清爽、舒心的视觉印象。

设计理念：这是一家旅行社的宣传广告。将自然风光直接展现在受众眼前，再运用文字解说相关信息，强化了大自然对受众的吸引力。

色彩点评：原始、自然的颜色和蓝天黄土，给人舒心、纯朴的感受。

● 将两张具有代表性的景点图片放在一起，可吸引更多消费者。

● 画面中运用了分割式构图，使画面形成了主次分明的多个矩形块，说明主题的同时，也给画面增添了层次感与节奏感。

● 满版型的版式设计将景点的信息全部展现出来，具有较强的延展性。

RGB=180,137,95　CMYK=37,51,65,0

RGB=74,142,190　CMYK=72,38,16,0

RGB=246,228,93　CMYK=10,10,71,0

RGB=6,7,8　CMYK=91,86,85,76

这是一则印度旅游度假的创意广告。用生机盎然的植物展现唯美的自然风光，将其作为广告的背景，体现了旅游景点的地域特色，白色文字则提升了整体画面的明亮感。

RGB=128,175,221　CMYK=54,24,50,0

RGB=26,61,29　CMYK=87,62,100,46

RGB=248,166,92　CMYK=3,46,65,0

RGB=255,255,255　CMYK=0,0,0,0

RGB=255,212,85　CMYK=4,22,72,0

这则旅行社的宣传广告运用了夸张的手法，仿佛人跳下去就能领略海边的风光，创意十足，间接的宣传方式赋予画面整体较强的故事性。

RGB=174,197,215　CMYK=37,17,12,0

RGB=84,106,33　CMYK=73,51,100,13

RGB=251,251,251　CMYK=2,1,1,0

RGB=38,38,38　CMYK=82,77,75,56

◎ 5.10.2 矢量风格的旅游广告

矢量风格的旅游广告,画面通常简单易懂,风趣可爱。在设计过程中,灵活运用颜色、形状、轮廓等视觉元素向受众传达相关信息,再通过对二维图形的混合处理,使画面获得主次分明、言简意赅的视觉效果。

设计理念:该广告画面运用简洁的图形与鲜明的配色展现了风景的清新、自然。

色彩点评:以青蓝色为主色调,展现碧海蓝天的美景,以黄色与绿色为点缀,增添了画面的自然感。

❶ 运用相同色系的渐变色增强了画面的层次感和空间感。

❷ 纤柔秀丽的字体与画面浑然天成,和谐、统一。

❸ 矢量风格的图形轮廓感非常强烈,带给观者舒适、放松的视觉体验。画面中的椰子树、太阳、轮船、鱼等元素,突出了海边风景的特色。

RGB=1,161,197 CMYK=76,23,21,0

RGB=12,96,142 CMYK=90,63,32,0

RGB=89,169,72 CMYK=68,16,89,0

RGB=255,212,85 CMYK=4,22,72,0

这是一家旅行社的宣传海报,悬挂在椰树上的吊床与碧海蓝天的景色相辅相成,给人惬意、悠然自得的视觉感受。中间位置的卡通文字增添了童趣与亲切感,使广告更易被人接受。

这是一款旅行社的宣传广告。画面中以深邃的青蓝色为背景色,配以高纯度的绿色与低纯度的黄色,使画面视觉冲击力十足又不失自然感。

RGB=0,37,207 CMYK=95,80,0,0

RGB=82,198,228 CMYK=62,4,14,0

RGB=255,255,255 CMYK=0,0,0,0

RGB=254,249,1 CMYK=9,0,84,0

RGB=49,115,9 CMYK=82,45,100,8

RGB=13,42,58 CMYK=95,82,64,44

RGB=107,254,173 CMYK=51,0,49,0

RGB=251,197,47 CMYK=5,29,83,0

RGB=247,243,240 CMYK=4,5,6,0

◎ 5.10.3　旅游广告设计技巧——色彩明快

　　色彩决定着广告的第一视觉印象，可给人以最直观的视觉感受，而在旅游广告设计中，丰富明快的配色通常占有优势，可使画面更加引人注目，并赋予画面和谐、独特的美感。

　　这是一家旅行社的宣传广告。画面中的灰色色块与蓝天碧海的风景主次分明，且明快的色彩将风景衬托得格外美丽动人。

　　这是一则旅行社宣传广告。将风景设计成鞋子的形状，给人以舒适、轻松的视觉体验，绿色与黄色的搭配，强化了画面整体的清新感。

◎ 5.10.4　配色方案

双色配色

三色配色

四色配色

◎ 5.10.5　旅游广告设计赏析

5.11 设计实战：健身广告的设计流程解析

◎ 5.11.1 设计说明

设计定位

本节主要是针对健身类创意广告设计流程进行解析。在设计过程中，首先要对健身类创意广告进行明确定位，了解该类广告主要以"运动"与"健身"为关键词的特性，并通过对视觉元素的编排与设计展现健康、阳光的一面，或运用间接的设计方式，暗示健身的益处与重要性。但不论运用哪一种设计技巧，营造出的画面都应让受众在看到广告时产生共鸣，以达到广告设计的目的。

色彩元素的定位

在以"健身"为主题的广告设计中，色彩的应用应根据广告主题来决定，因此，本作品在明确主题的前提下，选用洋红色作为画面的背景色，与女性紧密关联，同时，明度相对较低的洋红色可消除色彩过于柔和的软弱感，营造出一种柔中带刚的阳光感。

图形元素的定位

图形具有较强的延展性与灵活性，在商业类广告中能轻松且生动、形象地展现出商品特性。健身类广告图形多以人物形象、身体或相关器材为主，在展现体态的同时，还可以更形象地表达出运动的益处，进而以极具感染力与代入感的画面引起受众产生想要尝试运动的心理。

文字元素的定位

在商业广告中，文字元素不仅具有文字说明的作用，还具有装饰、升华画面的作用。健身类创意广告画面中的文字通常充满动感，或立体，或倾斜，或变形，或与重心点巧妙结合互动，在说明主题的同时，增强了画面整体的趣味性。

◆ 增强商家想要传达的视觉效果。

◆ 使画面更具感染力。

◆ 对产品进行解释说明。

◎ 5.11.2　设计流程

1. 渐变背景的设计

渐变背景的设计	分　析
（图） 设计师推荐色彩搭配	● 在商业广告设计中，首先要明确广告主题与风格，然后根据其定位与相关内容为广告选择背景颜色，进而让背景色起到烘托画面气氛的作用。 ● 本作品的背景色为洋红色，并运用径向渐变效果烘托画面气氛，同时也增强了画面的层次感。 ● 洋红色在本则广告中的应用，既彰显女性的性格特征，也为画面增添了活力。

2. 图形的设计

图形的设计	分　析
（图） 设计师推荐色彩搭配	● 在确定背景颜色后，运用图形的分割特点使画面形成上、下两部分，并巧妙地使其面积形成鲜明的对比。 ● 背景中，渐变色块与白色色块相结合，白色的图形，使画面颜色更加鲜亮。 ● 曲线的设计体现出运动的动态美，使画面增添了一丝活泼的气息，且极具韵味感。

3. 形状添加的设计

形状添加的设计	分　析

设计师推荐色彩搭配

- 在广告设计中，图形可强化主体，点明主题。因此可在画面的中心位置添加图形，以衬托画面重心点。
- 图形的颜色与背景颜色形成鲜明的对比，可增强画面的层次感。
- 封闭式图形的添加可引导受众的视线，使受众将视线集中在图形上面，进而突出想要表达的内容。

4. 背景图案的设计

背景图案的设计	分　析

设计师推荐色彩搭配

- 将精心挑选的风景图片置入重心位置，与主题相得益彰。
- 在画面中增添风景的图像，为平面化的画面增添了空间感，同时让画面整体摆脱了单一的视觉感。
- 图像给人以由近及远的深邃感，与不规则圆形相辅相成。

5. 运动图像展示设计

运动图像展示设计	分　析
 设计师推荐色彩搭配	● 层次分明的背景制作完成后，将主体物置于画面相应位置，凸显广告的主题。 ● 将人物形象与画面图形相互融合，进行混合处理，使其动势与画面更为和谐、统一。 ● 人物的动作呈现运动的视感，为画面增添了活力，同时，人物与图形、背景位置的设置进一步增添了画面的空间感与层次感。

6. 其他信息编辑设计

其他信息编辑设计	分　析
 设计师推荐色彩搭配	● 设置好图形与图像的搭配后，将文字元素置入画面中。 ● 将文字元素分别置入画面的右上方与下方白色色块之上，使画面整体更为均衡、平稳。 ● 文字在该广告中起到解释说明的作用，让受众充分了解健身的意义，通过文字的展示激起受众健身的欲望。

第6章 商业广告设计的视觉印象

安全＼清新＼环保＼科技＼凉爽＼美味＼
热情＼高端＼朴实＼浪漫＼坚硬＼纯净＼
复古

在商业广告设计中，不同的色彩搭配、板块布局与字体会给受众带来不同的视觉印象。视觉印象主要包括安全感、清新感、环保感、科技感、凉爽感、美味感、热情感、高端感、朴实感、浪漫感、坚硬感、纯净感、复古感等。而视觉印象的营造主要取决于商品及品牌的风格、属性与定位。

- ◆ 科技感的商业广告设计主要是对产品功能和科技的体现。
- ◆ 凉爽感的商业广告设计主要是通过纯净的颜色来呈现清凉、舒心的感觉。
- ◆ 美味感的商业广告设计一般通过食品的色泽和样式传递给受众诱人的感觉。
- ◆ 热情感的商业广告设计主要是通过鲜明的色彩和流畅的线条来感染受众。

6.1 安全

　　安全是人类自我保护的本能，人们在购买商品时，安全感是最基本的购买条件。因此，商业广告设计在展现商品功能性的同时还要突出商品的安全性，以增强消费者对产品的信任，达到促进消费者购买的目的。

　　在人们首次接触某商品时，色彩会起到先声夺人的作用，色彩的准确运用可使消费者在第一时间与商品产生共鸣，使消费者产生想进一步了解商品的意愿，进而使其产生信任感并购买此商品。如有安抚作用，让人能放松心情的蓝色；代表健康、环保、舒适，具有新生之感的绿色；简单、踏实、真实、朴素的灰色等色彩，在营造画面气氛的同时，还可以为广告画面及商品本身增加安全感。

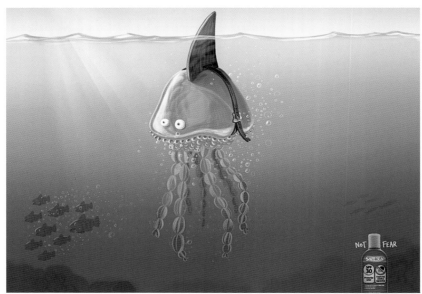

◎6.1.1　安全风格的广告设计

设计理念：这是一款防过敏药品的创意广告。画面中猫咪趴在人物头部，呼应了底部"在过敏发作前预防的"文字内容，直接明了地表现药品的效用，吸引易过敏人群的注意，进而购买。

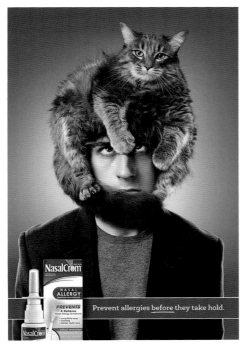

色彩点评：该作品以深青灰色为背景色，画面主体人物采用低明度的黑灰色，使画面形成稳定、深沉的视觉效果，有益于增强观者的信任感。

❶ 产品位于画面下方，与图像形成鲜明的上下层次，版面清晰、规整，能更好地传递产品与广告信息。

❷ 人物的神态与猫咪的动作为画面增强了趣味感，给人以诙谐、幽默、风趣的视觉印象。

❸ 作品背景采用径向渐变的形式，使画面中心色彩与四周形成明暗对比，增强了空间感的同时，更加突出主体。

- RGB=71,94,107　CMYK=79,62,52,7
- RGB=189,219,216　CMYK=31,7,18,0
- RGB=52,48,56　CMYK=80,78,67,43
- RGB=250,248,242　CMYK=3,3,6,0
- RGB=8,82,160　CMYK=93,72,11,0
- RGB=132,205,233　CMYK=50,7,10,0

这是一款安全门的创意广告，画面中以低纯度的绿色为背景色，运用线性人物形象的表情与工具的趣味结合，间接地表现出该产品"比以往任何时候都更安全"的特点。

这是一款化工业安全手套的广告，画面以低纯度的蓝色作为背景色，并将卡通形象画在手臂上使其与手掌相连接，巧妙地形成了视觉错位，进而给人以安全、安定的视觉感受。

- RGB=121,174,144　CMYK=58,19,50,0
- RGB=14,16,11　CMYK=88,82,88,73
- RGB=255,255,255　CMYK=0,0,0,0
- RGB=73,111,122　CMYK=77,54,49,2

- RGB=187,205,217　CMYK=31,15,12,0
- RGB=85,120,148　CMYK=73,50,34,0
- RGB=246,200,80　CMYK=8,27,74,0
- RGB=197,67,93　CMYK=29,86,52,0

◎6.1.2 安全型广告设计技巧——简洁用色

在安全型广告设计中，过于花哨的色彩易使画面产生不切实际的视觉感，因此该类广告通常选用简洁的配色，以营造干净、简明的画面氛围，给受众传达足够安全的信息。

这是一则安全帽的创意广告，画面中以蓝色为主色调，且灵活运用不同的明度营造了画面的层次感，简洁的用色，使画面形成了干净、稳定、安全的视觉特征。

这是一款汽车"膝盖安全气囊"的创意广告。画面以明度较高的灰白色为背景色，整体色调和谐、统一，给人以安宁、踏实之感，可增强受众对产品的信任感。

◎6.1.3 配色方案

双色配色

三色配色

四色配色

◎6.1.4 安全型商业广告设计赏析

6.2 清新

商业广告中的清新感主要表现在商品的风格定位以及对画面色彩明暗、色相、饱和度的掌握。而清新风格的广告画面通常运用低纯度、高明度的色彩来营造，给人以舒心、淡雅的视觉感受。同时，新颖的创意点与灵活巧妙的色彩关系，也是提升清新感的主要手段，不仅可以升华画面视觉效果，还可以给人留下深刻的视觉印象。

◉6.2.1 清新风格的商业广告设计

设计理念：这是一款吸尘器的广告，远处的项链被吸起来，通过夸张的创意展现了产品吸力强且清洁极致的特点。

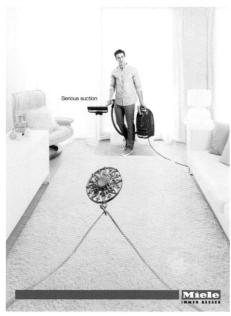

色彩点评：画面以低纯度的暖色为主色调，且整体色彩和谐、舒缓，给人以温暖、清新的视觉感受。

① 画面中的项链有夸大化效果，与人物形象的大小形成了鲜明的对比，具有较强的空间感与视觉冲击力。

② 画面下方红色色条的置入非常鲜明，与产品颜色相呼应，并突出了品牌标志，给受众留下了深刻印象。

③ 从版式的角度来看，满版型的构图形式给人大方舒展的感受。

RGB=230,224,226 CMYK=12,13,9,0
RGB=170,210,222 CMYK=38,9,13,0
RGB=212,227,234 CMYK=21,7,8,0
RGB=225,23,23 CMYK=13,97,98,0

这是一款美容护肤品的创意广告，以亮灰色为背景色，黄色为主体色，整体色调明快、简洁，给人舒适、轻快的视觉感受。

RGB=243,243,241 CMYK=6,4,6,0
RGB=255,207,105 CMYK=2,25,64,0
RGB=229,30,37 CMYK=11,96,88,0
RGB=79,100,41 CMYK=74,53,100,17

这是一则品牌宣传广告，画面整体呈清新的粉色调，色彩柔和、淡雅，彰显女性气质。

RGB=236,235,241 CMYK=9,8,4,0
RGB=202,174,188 CMYK=25,36,17,0
RGB=255,209,199 CMYK=0,26,18,0
RGB=0,0,0 CMYK=93,88,89,80

◎6.2.2 清新风格的广告设计技巧——色调明快

色调明快即以明朗、轻浅的色彩为基调，因此在清新风格的广告设计作品中，应注重对色调明度与纯度的把控，通过和谐、明快的配色使画面呈现更为清爽的视觉美感，以提升广告画面的吸引力。

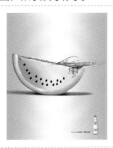

这是一款矿泉水的广告，画面以蓝色为主色调，西瓜的清凉感与中轴位置的波光效果相辅相成，使画面具有清透的视觉效果，突出了产品的特点。

这是一款矿泉水的广告，画面以大自然的清新绿色为主色调，给人以浑然天成的清爽感。

◎6.2.3 配色方案

双色配色　　　　　　　　三色配色　　　　　　　　四色配色

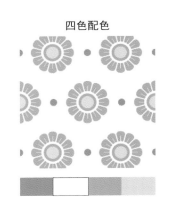

◎6.2.4 清新风格的广告设计赏析

6.3 环保

如今，环保的理念已深入人心，而广告是宣传环保知识的主要途径之一，为了取得很好的宣传效果，设计师通常会在画面中融入更多的创意元素，使画面意义深远又不失趣味感。

每当我们提到"环保"一词，首先想到的就是绿色，绿色是大自然的颜色，是环保风格的代表色，具有天然、自然的视觉感；其次为蓝色，蓝色是水的代表色，象征着清爽、干净；此外，白色、米色等自然色彩也具有干净、环保的视觉特征。

◎6.3.1 环保风格的广告设计

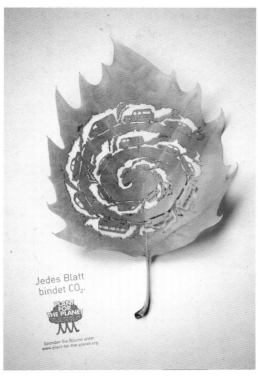

设计理念：这是一幅环保主题的创意广告，画面将各种汽车元素与树叶整合在同一画面，点明了主题，加深了受众对环境保护的理解。

色彩点评：画面采用叶子的绿色作为主色调，整体给人清新、环保的感受。

🌿 作品用叶子和汽车来传递环保的理念，能让受众产生共鸣。

🌿 背景采用颜色的渐变，增强了画面的层次感，让画面更生动、自然。

🌿 广告创意的主题是"每一片树叶都吸收二氧化碳"，画面与主题相互呼应，引人深思。

RGB=157,184,29 CMYK=48,17,98,0
RGB=189,195,11 CMYK=36,17,96,0
RGB=243,248,226 CMYK=8,1,16,0
RGB=181,185,168 CMYK=35,24,35,0

这是一款海洋环境保护的创意广告，广告的主题是"污染环境的同时也等于自杀"，灰蓝色为广告的主体色，给人沉闷、压抑的感受。

RGB=98,115,125 CMYK=70,53,46,1
RGB=196,211,218 CMYK=28,13,13,0
RGB=0,4,3 CMYK=92,87,88,79
RGB=104,140,140 CMYK=65,39,44,0
RGB=69,173,228 CMYK=60,20,5,0

这是一款森林环境保护的创意广告，广告的主题是"在一切不算太晚之前，做些什么"。画面大面积应用绿色，给受众传递一种要重视环保的信息，创意新颖独特，使人警醒。

RGB=109,143,56 CMYK=65,36,96,0
RGB=63,99,53 CMYK=79,53,95,17
RGB=190,208,212 CMYK=30,13,16,0
RGB=156,116,46 CMYK=47,58,95,3

◎6.3.2 环保风格的广告设计技巧——适当降低颜色的纯度

环保风格的广告设计，若使用过于鲜艳的颜色反而太刺眼，让人无法接受，因此应适当降低颜色的纯度，不让画面过于鲜艳或者生硬。降低颜色的纯度，让色彩偏暗，能给人沉闷、压抑、警醒的感受。

这是一则呼吁保护海洋清洁的公益广告作品。画面中塑料垃圾以水母的造型出现，暗示海洋环境危机。深蓝色调的使用使画面明度较低，增强了压抑、低沉的气氛，具有警示和劝告的作用。

这是一款关于全球气候变暖的创意广告，画面中应用低纯度的蓝色和绿色，非常贴近主题。

◎6.3.3 配色方案

双色配色

三色配色

四色配色

◎6.3.4 环保风格的广告设计赏析

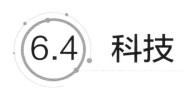

6.4 科技

科技类产品在生活中的应用十分广泛，如家用电器、办公用具、数码产品、手机、音响、汽车等。

在生活中，科技型的广告辨识度非常高。广告设计通常采用产品展示、品牌标志和文案展现品牌形象。在颜色方面，科技型的产品广告通常采用给人科技感的蓝色，蓝色可给人理性、稳定、真实的感受。

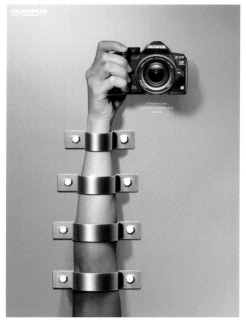

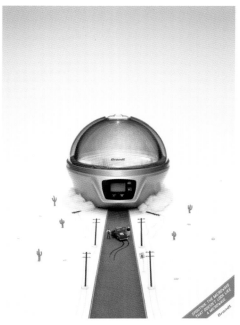

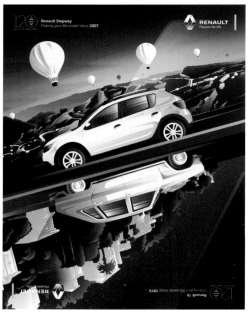

◎6.4.1 科技型的广告设计

设计理念：冷静的面孔和充满未来感的耳机配件，给整个封面增添了不少大牌气息。

色彩点评：作品用色简洁，蓝色纯度较高，合理突出，给人以时尚、前卫、科技的感受。

● 黄色的背景色与粉色，让画面更柔和、优美。

● 满版型的构图方式能更加吸引公众的目光。

● 规整的文字排版使版面更简洁、生动。

RGB=246,192,210 CMYK=3,34,6,0
RGB=244,226,160 CMYK=8,13,44,0
RGB=29,64,147 CMYK=95,84,13,0
RGB=175,136,124 CMYK=38,51,48,0

这是一款耳机的广告，画面以淡蓝色和白色为主，给人干净、明亮的印象，广告富有创意地将耳机拟人化，给人一种耳机在唱歌的感受。

RGB=187,209,220 CMYK=31,13,12,0
RGB=239,240,244 CMYK=8,6,3,0
RGB=0,1,0 CMYK=93,88,89,80
RGB=4,76,160 CMYK=95,76,9,0

这是一则家庭影院的创意广告，深浅不一的蓝色增强了画面的空间感，同时又使画面科技感十足。

RGB=21,64,96 CMYK=95,79,50,15
RGB=66,110,145 CMYK=79,55,33,0
RGB=0,0,0 CMYK=93,88,89,80
RGB=255,255,255 CMYK=0,0,0,0

◎6.4.2 科技型广告的设计技巧——丰富用色的层次感

在科技型的广告设计中，可采用丰富的色彩来展现产品的科技性，增强画面的层次感、空间感和美感。

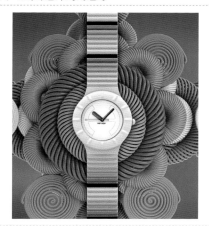

不同于以往的商业广告，本作品通过丰富的用色，增强了画面的层次感，让画面更加生动有趣。

此作品在用色方面稍显呆板、单一，如果给背景以颜色过渡，将使画面更有空间感和层次感。

◎6.4.3 配色方案

双色配色

三色配色

四色配色

◎6.4.4 科技型商业广告设计赏析

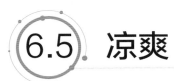

凉爽

　　凉爽型的广告设计主要是想给受众营造清凉、舒爽的视觉印象，让消费者看到广告设计就有一种凉意来袭的感受，以此来促进消费者消费。

　　凉爽型的广告设计大多以清凉的色彩、冰爽的元素与产品相互结合，向受众展现凉爽的画面，与此同时，也应使画面看起来动感十足，使广告设计与产品更加贴切、生动、形象地展现产品的特点。

　　在现实生活中，凉爽型的广告设计多用于碳酸饮料、冰激凌、男士护肤品、爽口糖、冰箱、空调等产品。

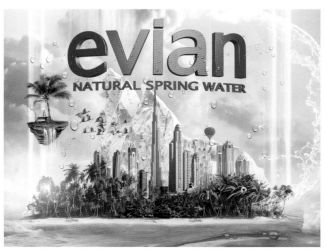

⊙6.5.1 凉爽风格的广告设计

设计理念：这是一款薄荷口香糖的创意广告，广告的主题是"牙齿冷冻室"。画面中呈现的冰天雪地的景象让人感觉很凉爽。

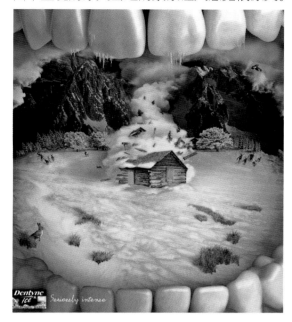

色彩点评：以深浅不一的蓝色和白色为主色调，给人以清爽、寒冷的感觉。

🔵 这款薄荷糖的广告没有直接将薄荷糖展现出来，而是通过展现吃过薄荷糖后口腔内的情形来表现产品带给消费者的感受。

🔵 牙齿上结冰的设计使画面更加真实。

🔵 画面中心黄色的点缀让画面不至于太单调，为画面增添了活力。

- RGB=103,159,182 CMYK=63,29,25,0
- RGB=10,25,32 CMYK=93,84,74,63
- RGB=208,213,216 CMYK=22,14,13,0
- RGB=213,180,25 CMYK=24,31,92,0

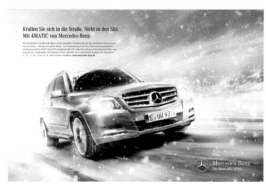

这是一则汽车广告，画面中呈现了汽车在大雪中飞驰的场面，在突出产品特性的同时也给人凉爽、刺激的视觉感受。

- RGB=163,173,185 CMYK=42,29,22,0
- RGB=42,55,72 CMYK=87,78,60,32
- RGB=230,230,230 CMYK=12,9,9,0
- RGB=209,43,65 CMYK=22,94,70,0

这是一家购物中心的宣传海报。画面中纷飞的雪花与落雪的松树以及围巾都充分显示出天气的寒冷，打造出安静、凉爽的视觉效果。

- RGB=30,50,66 CMYK=91,80,62,37
- RGB=110,176,203 CMYK=60,20,18,0
- RGB=175,222,217 CMYK=37,2,20,0
- RGB=255,255,255 CMYK=0,0,0,0
- RGB=89,113,133 CMYK=73,54,41,0

◎6.5.2 凉爽风格广告设计技巧——为广告添加点睛色

在广告设计中，色调如果过于统一，会使受众很难分清主次，广告设计就无法将产品更好地展示在受众眼前。为画面添加点睛色，能将产品凸显出来的同时，也能使画面更加生动、有活力。

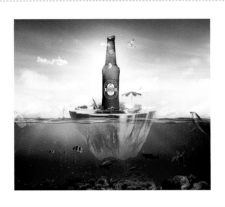

运用对比色，对产品进行烘托。蓝色凉爽、舒适，橙色醒目、抢眼。

这则广告中加入了黄色、绿色，画面风格既统一，又凉爽、诱人。

◎6.5.3 配色方案

双色配色

三色配色

四色配色

◎6.5.4 凉爽风格的广告设计赏析

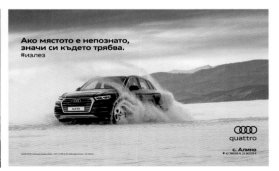

6.6 美味

色彩在商业广告中，尤其是在食品广告设计中，能够起到引导视线的作用。

通过颜色和产品的结合来展现产品的口味，如黄色可以代表香蕉味、柠檬味、菠萝味，红色可以代表草莓味、番茄味、山楂味，紫色可以代表蓝莓味、葡萄味、香芋味，白色可以代表奶香味、酸奶味。不同类型、不同口味的产品搭配上合适的颜色，更容易引发消费者的购买欲，促进消费。

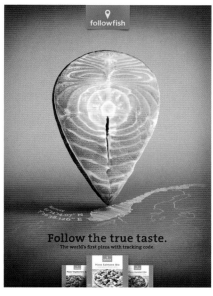 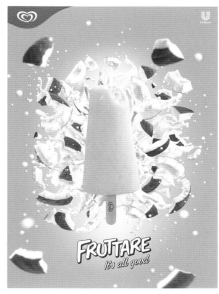

美味风格的广告设计重在突出产品的美味，可采用鲜艳、丰富的配色来展示产品的口味和特色，以此引起消费者购买的欲望，刺激消费者消费。

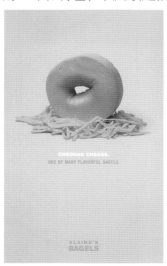 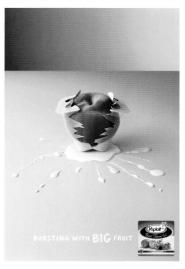

◎6.6.1 美味风格的广告设计

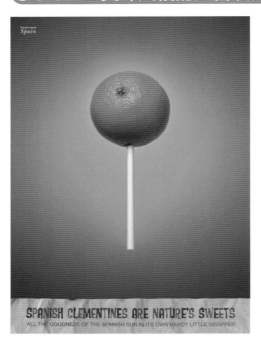

设计理念：将橙子与棒棒糖元素结合，突出了产品的口味，展现出产品材料的纯天然，广告创意十分新颖。

色彩点评：画面以橙色为主色调，给人新鲜、诱人的视觉感受。

① 以橙色为主的画面与产品的口味相互呼应，整体和谐而又统一。

② 背景的渐变色既让画面整体不单一，也增强了画面的空间感。

③ 重心型的版式设计可将受众的眼光集中在产品上，更吸引受众的目光。

RGB=205,128,40 CMYK=25,58,91,0

RGB=237,170,30 CMYK=11,41,89,0

RGB=221,98,41 CMYK=16,74,88,0

RGB=177,35,49 CMYK=38,98,87,3

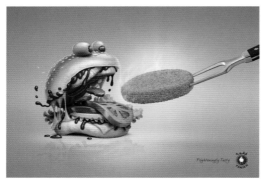

这是一则汉堡创意广告，画面中以渐变的蓝色为背景，增强了画面的空间感，同时，将食物拟人化，展现出食品的食材和诱人。

RGB=112,158,194 CMYK=61,32,17,0

RGB=240,240,202 CMYK=10,4,27,0

RGB=245,169,73 CMYK=6,43,75,0

RGB=187,56,26 CMYK=34,90,100,1

RGB=81,110,0 CMYK=74,49,100,11

这是一则肉类的食品创意广告，将产品直观地展示出来，使受众一目了然，通过诱人的产品展示来吸引消费者的眼光。

RGB=238,204,176 CMYK=9,25,31,0

RGB=117,50,34 CMYK=52,86,94,30

RGB=100,155,64 CMYK=67,27,92,0

RGB=237,97,38 CMYK=7,75,87,0

RGB=220,197,130 CMYK=19,24,55,0

◎6.6.2 美味风格的广告设计技巧——提高颜色纯度更美味

在美味风格的广告设计中，可适当提高颜色的纯度，以使画面更有感染力，更吸引人，从而提高消费者的购买欲望。

这是一则快餐食品创意广告，画面中利用高纯度的红色为背景色，再配上薯条和番茄酱的产品展示，勾起受众的食欲，感染力极强。

这是一款番茄酱的广告设计，高纯度的产品和背景色使整个画面十分诱人，将产品的瓶身设计成由一块块番茄组成，创意十足，使受众印象深刻。

◎6.6.3 配色方案

双色配色

三色配色

四色配色

◎6.6.4 美味风格的广告设计赏析

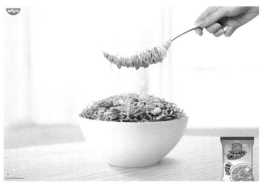

6.7 热情

热情指的是可以展现出的热烈或者积极的情感，在商业广告中，热情风格的广告设计感染力极强，具有很强的宣传效果。

纯度相对较高的红色、橙色、黄色等比较鲜艳、醒目的颜色是热情类广告设计中不可缺少的颜色，再加上适当的元素相互搭配，能使画面呈现出热情的氛围，给受众传达活力、舒适的感觉。在广告设计中，热情类广告主要应用于食品饮料类、运动健身类、服装首饰类等多种常见的类别，不同的产品要通过不同的元素来展现热情的氛围，通过感染力较强的广告设计来增强品牌的认知度。

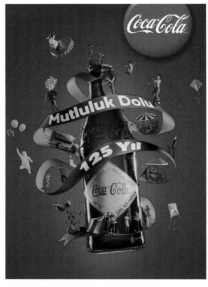
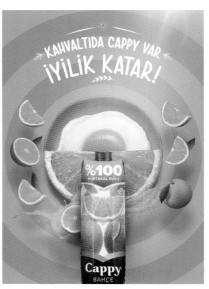

◎6.7.1　热情风格的广告设计

设计理念：发散式的构图形式，加上多重动感元素，给人以激情澎湃、个性张扬、自由的感受。

色彩点评：画面的明度、纯度都较高，以柠檬黄为主色，给人青春、活力、张扬、激情的感受。

❶ 以绿色点缀，给画面增添了自然的气息，使画面更具生命力。

❷ 瓶子位于画面的中轴线上，给人以平衡、稳定的感受。

❸ 右下角的文字采用橙色底反白的方式，增加了它的可读性。

- RGB=250,217,16　CMYK=8,17,88,0
- RGB=240,165,0　CMYK=9,44,93,0
- RGB=251,114,6　CMYK=0,68,92,0
- RGB=74,129,36　CMYK=76,40,100,2

这是一款冰箱的广告创意，产品的特点是将冰箱与咖啡、饮水机相互结合，所以画面中冰与火相互结合，给人一种活力四射、热情洋溢的感受。

- RGB=63,106,141　CMYK=80,58,34,0
- RGB=155,166,168　CMYK=45,31,31,0
- RGB=235,98,43　CMYK=9,75,84,0
- RGB=254,235,97　CMYK=6,8,69,0
- RGB=169,152,136　CMYK=40,41,45,0

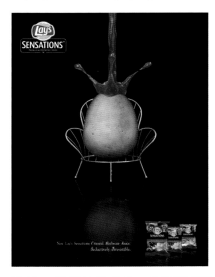

这是一款薯片的广告，画面表明了产品的食材和口味。果酱的设计表达出一种向下流淌并且四处飞溅的感觉，使画面动感十足，给人热情、有活力的感觉。

- RGB=4,2,3　CMYK=91,88,87,79
- RGB=220,184,96　CMYK=19,31,68,0
- RGB=132,32,17　CMYK=49,96,100,24
- RGB=246,210,4　CMYK=10,20,89,0
- RGB=33,123,62　CMYK=84,41,97,3

◎6.7.2 热情风格的广告设计技巧——注意颜色的统一

过于丰富的色彩不易突出画面的重点,在商业广告设计当中,应该注意颜色的统一,相同色系的颜色搭配可让画面不过于凌乱、花哨,整体感觉和谐、统一。

版面简洁,不过颜色过于丰富,会让人找不到重点,很容易被其他颜色所吸引。

作品用色简洁,有重点,有突出,使产品得到很好的推广宣传。

◎6.7.3 配色方案

双色配色　　　　　　　三色配色　　　　　　　四色配色

◎6.7.4 热情风格广告设计赏析

6.8 高端

高端的产品相对于同类品牌，具有较高的价值、品质和价格，它的意义在于展现消费者的价值和地位，其广告设计也具有相同的特性，一般应用在珠宝、香水、手表、服装、饰品、箱包等奢侈品的广告设计当中，在视觉上给人以高端、大气、精美、前卫、时尚的感受，从产品到广告设计都非常注重满足消费者对高端品质的追求，从而吸引消费者，增强消费者购买的欲望。

◎6.8.1 高端风格的广告设计

设计理念：这是一则香水的广告。背景中渐变的色彩使主体极为突出、醒目，给人以熠熠生辉的感受。光斑与粒子组成的文字带来晶莹剔透的视觉效果，使画面展现出钻石般的神采，为观者留下华丽、耀眼、梦幻的视觉印象。

色彩点评：广告以灰紫色为背景色，色彩纯度适中，形成温柔、优雅、大方的视觉效果。

🔵1 香水瓶身采用透明的玻璃材质，使其中的粉色香水展现出流光溢彩的效果，具有较强的视觉吸引力。

🔵2 背景白色到灰紫色的渐变形成光芒照射的效果，使画面更具空间感。

🔵3 粒子组成的文字呈现为白色，给人以闪烁、流动的感觉，赋予画面动感，使画面更加灵动、唯美。

- RGB=53,52,92 CMYK=89,89,48,15
- RGB=136,137,183 CMYK=54,47,13,0
- RGB=247,248,252 CMYK=4,3,0,0
- RGB=229,143,146 CMYK=12,55,32

这是一款白兰地的广告设计，以黑色为背景，可更好地衬托其他色彩，每一种色彩都代表着此款酒给人的不同体验，用浓郁的色彩来展现产品的特性，画面整体给人以华丽、神秘、高端的感受。

- RGB=0,0,0 CMYK=93,98,89,80
- RGB=217,64,46 CMYK=18,88,85,0
- RGB=158,103,171 CMYK=48,68,5,0
- RGB=255,255,255 CMYK=0,0,0,0
- RGB=0,142,139 CMYK=81,31,50,0

这是一款珠宝的广告，以蓝色为画面的主色调，与蓝宝石相互呼应。超模与蓝宝石相辅相成，给人高贵、优雅的感受。

- RGB=16,20,55 CMYK=99,100,61,45
- RGB=220,185,183 CMYK=17,32,23,0
- RGB=41,38,119 CMYK=98,100,32,1
- RGB=39,30,61 CMYK=90,96,58,40
- RGB=77,4,50 CMYK=69,100,63,43

◎6.8.2　高端风格的广告设计技巧——活跃画面气氛

　　高端风格的广告设计往往以低沉深色为主，会给人忧郁、昏暗的感觉，如果在设计当中添加一些生动、活泼的颜色，可使画面生动有趣，给人留下更深的印象。

图片修改之前，画面整体以黑白灰为主，虽然高端、时尚，但是颜色太过单一，有些沉闷。

图片修改之后，为画面增添了一些年轻、活泼的色彩，使画面整体在高端、时尚的基础上散发出生动、活泼、动感的气息。

◎6.8.3　配色方案

双色配色

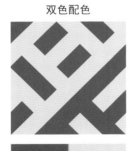

三色配色

四色配色

◎6.8.4　高端风格的广告设计赏析

6.9 朴实

朴实风格的广告设计通常采用米色、棕色、灰色、沙茶色、麦色等纯度较低的颜色来展现，以表达踏实、简单、纯朴、真实、自然的设计理念，画面简单、干净，给人温馨、舒适的视觉感受。

朴实风格的广告设计适于表达纯天然、无伤害的产品，如食品、家具、服装、床上用品等，以健康、自然、纯朴为主要风格的产品。

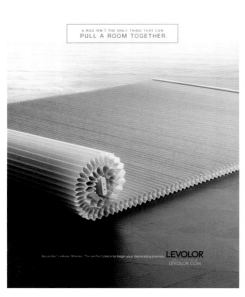

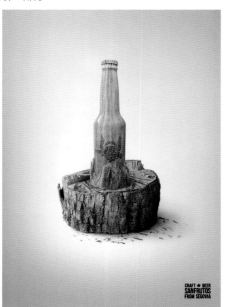

◎6.9.1 朴实风格的广告设计

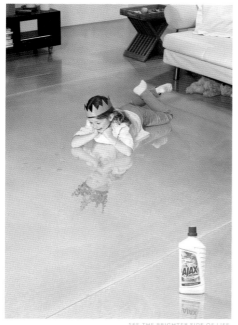

设计理念：作品以小女孩为视觉重心，通过倒影映衬出地板的整洁干净。

色彩点评：画面整体色调柔和，纯度较低。沙茶色的地板，给人温馨、舒适、整洁、干净的视觉感受。

1 通过孩子的形象可使广告画面更加生动、有趣、温馨。

2 产品用色鲜明，在画面中辨识度较高。

3 夸张的画面效果，夸大了产品的功效，令人捧腹同时又印象深刻。

RGB=214,196,173 CMYK=20,24,32,0
RGB=199,155,101 CMYK=28,43,64,0
RGB=128,68,35 CMYK=51,78,98,22
RGB=38,24,23 CMYK=77,83,81,66

SEE THE BRIGHTER SIDE OF LIFE.

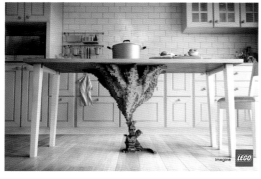

该广告以灰色与棕色为主色，打造出温馨、安静的家居生活空间。而餐桌下方的玩具呈现怪兽喷火的效果，为广告增添了童趣感。

RGB=237,237,237 CMYK=9,7,7,0
RGB=167,163,160 CMYK=40,34,33,0
RGB=198,174,150 CMYK=27,34,40,0
RGB=242,217,39 CMYK=12,15,85,0
RGB=212,39,23 CMYK=21,95,100,0
RGB=1,149,62 CMYK=81,24,99,0

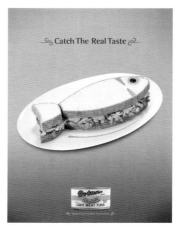

Catch The Real Taste

作品造型生动可爱，以小麦色为主色调，给人更真实、自然、干净、环保的感受。绿色和黄色的点缀使画面更富生机。

RGB=247,235,216 CMYK=5,10,17,0
RGB=223,195,147 CMYK=17,26,46,0
RGB=170,111,41 CMYK=41,63,96,2
RGB=212,113,47 CMYK=21,67,86,0
RGB=136,166,48 CMYK=55,25,96,0

◎6.9.2　朴实风格的广告设计技巧——画面要有深色颜色

朴实风格的广告设计不是只运用一些较浅的颜色相互搭配，而是需要深浅相互结合，通过颜色的对比来突出产品的特点。

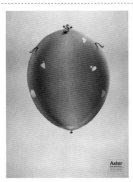

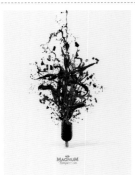

这是一款胃药的广告，广告的主题是"不要让气体填满你的胃"。将牛的身体设计成被气体充满，设计感极强，浅色的背景配上深色的牛，更能突出了牛的形象。

这是一款巧克力冰棒的广告，画面中冰棒喷发出的巧克力酱，使画面整体动感十足，深浅颜色的搭配可将受众的目光集中到产品身上，引起消费者的注意。

◎6.9.3　配色方案

双色配色　　　　　　　三色配色　　　　　　　四色配色

◎6.9.4　朴实风格的广告设计赏析

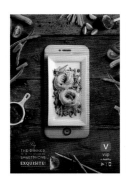
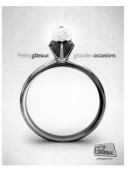

6.10 浪漫

浪漫风格的广告设计能给人梦幻的感觉，充满诗意。

说起浪漫，人们首先会想到紫色，在广告设计中，紫色的运用会使画面给人神秘、尊贵的感觉，深浅不同的紫色在画面中呈现的感觉是不一样的：淡紫色会给人带来清新、纯洁、优雅、梦幻、温婉的感觉；深紫色则给人神秘、尊贵、浪漫、忧郁的视觉感受。

除了紫色，粉色、蓝色、玫瑰红等颜色也会给受众带来浪漫的视觉感受。

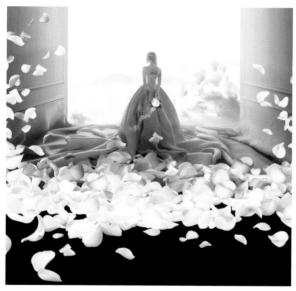

浪漫风格的广告设计主要针对女性使用的商品，如香水、箱包、化妆品、服装、首饰以及一些常见的生活用品，所以，在广告设计中，要结合产品的属性和受众人群的审美来有针对性的设计。

◎6.10.1 浪漫风格的广告设计

设计理念：这是一款身体乳的广告。绣球花围绕产品进行摆放，使画面洋溢着馥郁的花香，给人留下浪漫、淡雅、清新的视觉印象。

色彩点评：淡紫色、蓝紫色与白色等色彩相互搭配，形成富有层次感的紫色调画面。

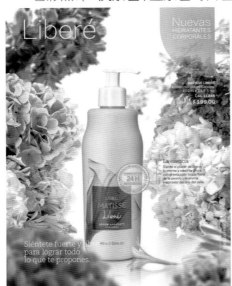

不同色彩的绣球花增强了画面色彩的层次感，同时形成同类色对比，色彩和谐、自然。

白色背景带来简洁、纯净的视觉效果，使画面更加清爽、简约，带来舒适的视觉体验。

浅土色的商标作为暖色调色彩出现，与整体色彩形成鲜明对比，增强了画面的视觉吸引力。

RGB=166,148,200 CMYK=42,45,3,0

RGB=165,163,212 CMYK=42,36,1,0

RGB=255,255,255 CMYK=0,0,0,0

RGB=66,58,107 CMYK=86,88,41,5

RGB=149,105,156 CMYK=51,66,18,0

RGB=217,185,126 CMYK=20,31,55,0

这是一则香水广告。产品位于画面中间，周围不同种类的花朵给人以花团锦簇的感受。锦葵紫色调的画面彰显出迷人、时尚的韵味，吸引观者目光。

RGB=164,87,135 CMYK=45,76,27,0

RGB=218,165,207 CMYK=18,44,0,0

RGB=241,123,141 CMYK=5,65,29,0

RGB=253,250,254 CMYK=1,3,0,0

RGB=96,56,86 CMYK=70,86,52,17

这是一幅情人节海报。画面以淡紫色为背景色，色彩柔和、浅淡，呈现清新、干净的视觉效果。山茶红、深紫色、蜜桃粉色等色彩的装饰物色彩浓郁、鲜艳，带来明快、热烈的感觉。

RGB=235,233,249 CMYK=10,10,0,0

RGB=249,221,210 CMYK=3,18,16,0

RGB=229,37,86 CMYK=11,93,52,0

RGB=239,142,175 CMYK=7,57,12,0

RGB=119,30,85 CMYK=63,100,50,11

◎6.10.2 浪漫风格的广告设计技巧——流畅的线条元素

浪漫风格的广告设计加上线条元素，可使整个画面更加优雅、优美，彰显了女性的特征。

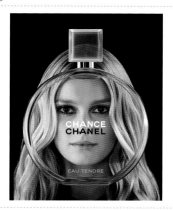

这是一款香水广告，画面以黑色为背景，通过瓶身与发型的线条相结合，烘托出优雅、浪漫的气氛。

这是一款婚纱广告，以白色为主色调，使背景与婚纱和谐、统一，模特与服装的搭配，展现出模特的曲线身材，增强美感的同时可吸引女性消费者。

◎6.10.3 配色方案

双色配色　　　　　　　三色配色　　　　　　　四色配色

◎6.10.4 浪漫风格的商业广告设计赏析

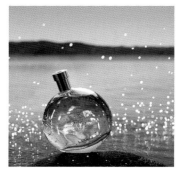

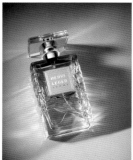

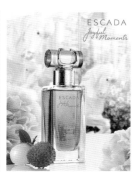

6.11 坚硬

　　坚硬风格的广告设计针对的受众大多为男性，如电子类产品、食品饮料类产品、烟酒类产品、汽车类产品等，大都深受男性用户喜爱，所以针对多数男性的审美特征，广告设计多给受众传达出牢固、坚定、坚实、冰冷的信息。

　　在颜色方面，坚硬风格的广告大多以黑色和白色为主色调，在此基础上，搭配少许明度较低的红色、黄色、蓝色、绿色等颜色，可让画面不至于太单调。

　　黑色，会给人沉静、深邃的感觉；灰色，会给人稳重、沉着的感觉；银色，可给人金属视感；白色，可给人干练、干净的感觉。

　　广告设计通过偏冷的颜色和坚固的图形向受众传达一种坚硬的视觉感受，彰显出产品的特性和品质。

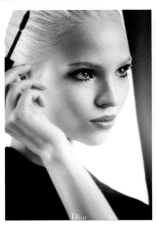

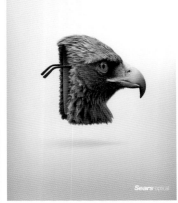

◎ 6.11.1 坚硬风格的商业广告设计

设计理念：采用发散式的构图方式，以酒瓶为中心，通过冰块大小、形状的变化，给人以冰冷、坚硬的感受。

色彩点评：黑色为主色调，白色为辅助色，通过丰富的色彩层次变化，给人以深沉、稳重、坚硬、冰冷、魅惑、神秘的感受。

① 瓶身上的红色，让画面更加神秘、诱人。

② 发散式构图，让画面层次更丰富，并与前景很好的融合。

③ 下方的标题文字十分规整，使版面更加简洁。

RGB=248,249,248 CMYK=3,2,3,0
RGB=44,44,50 CMYK=82,78,69,48
RGB=3,3,3 CMYK=92,87,88,79
RGB=68,10,17 CMYK=62,97,90,59

该作品以金色、银色、黑色为主色，金色、银色作为金属色，给人坚硬、出众、脱俗的视觉感受。黑色给人硬朗、沉稳、神秘的感受。

RGB=254,254,254 CMYK=0,0,0,0
RGB=226,187,120 CMYK=16,31,57,0
RGB=199,141,80 CMYK=28,51,73,0
RGB=38,34,31 CMYK=80,78,79,60
RGB=7,7,7 CMYK=90,86,86,77

黑、白、灰三色为主色调，给人十分复古、怀旧的感受。黑色让画面更加硬朗。

RGB=255,255,255 CMYK=0,0,0,0
RGB=219,219,219 CMYK=17,13,12,0
RGB=151,151,154 CMYK=47,39,34,0
RGB=110,111,113 CMYK=65,56,52,2
RGB=1,0,6 CMYK=93,90,84,77

◉6.11.2　坚硬风格的广告设计技巧——加入一抹亮色

　　坚硬风格的广告设计虽大多以黑色、白色和灰色为主色调，但是如果画面只有这三种颜色可能会给人单调、呆板的感觉，所以，在设计中添加一抹亮色，会起到画龙点睛的作用。

　　这是一幅环保主题的海报。汽车中充盈着海水，鲸鱼与飞鸟的出现使自然与深海的气息更加浓郁，呼应作品主题。

　　这是一款道具的广告，橙色的运用打破了单调、呆板的画面，活跃了画面的气氛。

◉6.11.3　配色方案

双色配色

三色配色

四色配色

◉6.11.4　坚硬风格的广告设计赏析

6.12 纯净

纯净风格的广告设计可给受众以洁而不杂、干净单纯的视觉感受，画面大多以代表干净、清纯的白色，代表纯净、清爽的蓝色和代表低调、高端的灰色为主色调，色彩的明度和纯度相对较高，给人明快、清爽的感受。

广告设计在用色方面以干净、单纯为主，虽看上去令人心旷神怡，但为了避免给受众一种呆板、无趣的视觉感受，通常采用独特的造型、新奇的创意来吸引受众的注意力，以加深受众印象。

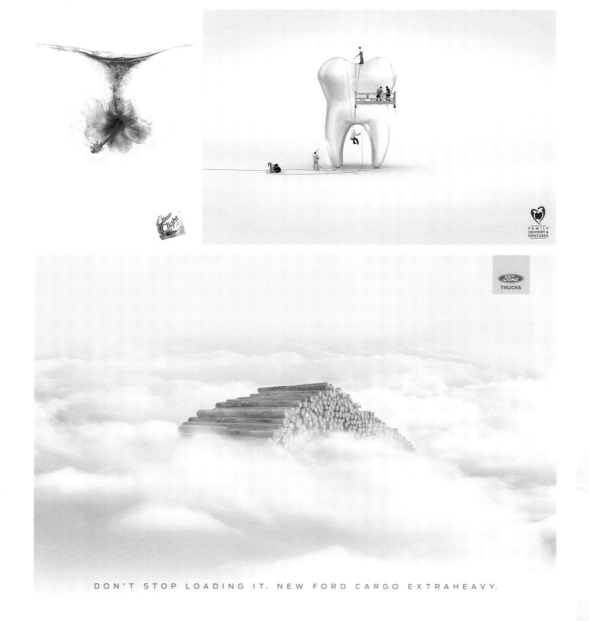

◎6.12.1 纯净风格的广告设计

设计理念：这是一款伏特加的创意广告，作品将透明的液体与白色的线条相互结合，给人以时尚、前卫的视觉感受。

色彩点评：大面积运用白色，能给人带来纯净、高端、圣洁的视觉感受。

🔴1 线条加上灰色的阴影使画面更加立体，增强了画面的空间感。

🔴2 白色系的搭配让画面给人以纯洁、干净的印象。

🔴3 规整的文字排版，使版面简洁而又生动。

RGB=255,255,255　CMYK=0,0,0,0

RGB=225,229,232　CMYK=14,9,8,0

RGB=171,180,197　CMYK=38,27,17,0

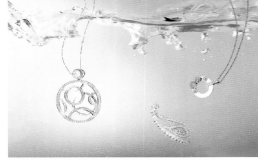

这是一款果汁饮料的广告，用黄色和水果形状展现出产品的口味，画面中的波浪能给人一种水面的感觉，使画面整体更加清新、干净。将波浪的形状与水珠相互搭配，增强了画面的动感与空间感。

　　RGB=255,255,255　CMYK=0,0,0,0

　　RGB=245,202,84　CMYK=8,25,73,0

　　RGB=246,234,78　CMYK=11,6,75,0

　　RGB=46,87,135　CMYK=87,69,32,0

这是一款珠宝的广告，将产品放在水下，画面整体以蓝色为主，给人纯净、纯粹的视觉感受，创意新奇，可给受众留下深刻的印象。

　　RGB=144,180,202　CMYK=49,22,17,0

　　RGB=228,243,248　CMYK=13,1,4,0

　　RGB=252,253,248　CMYK=2,0,4,0

　　RGB=183,185,187　CMYK=33,25,23,0

◎6.12.2 纯净风格的广告设计技巧——增添一抹绿色

在纯净风格的广告设计中添加一抹绿色，可为画面增添生机，让画面更加自然、清新。

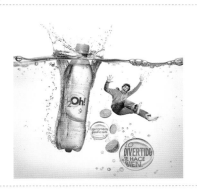

这是一款饮料的广告，运用夸张的手法，将产品和人物放在水中，来吸引消费者的眼球，绿色的运用在表明产品口味的同时，也为画面增添了活力和动感。

这是一款农贸市场的广告，纯净的蓝色配上一抹绿色，为画面增添了生机。奇异果新奇的造型让画面更生动、形象，给人留下深刻印象。

◎6.12.3 配色方案

双色配色

三色配色

四色配色

◎6.12.4 纯净风格的广告设计赏析

6.13 复古

 复古风格的广告设计主要是应用复古元素展现年代感，与古板不同，复古风格是一种新时尚，它既可以富丽堂皇、雄伟盛大，以华丽炫耀的风格展现在受众的眼前，也可以用瑰丽的想象和夸张的手法塑造产品形象，展现产品的个性和活力。

 在色彩方面，复古风格的广告设计通常采用暖色调，如稳重的深棕色、温馨的浅黄色、高贵的酒红色等，以展现岁月的流逝，树立经典、永恒的品牌形象。

◎6.13.1 复古风格的广告设计

设计理念：这是一款咖啡的广告设计。以时钟来表达时间，与广告主题相互呼应。

色彩点评：画面以棕色为主色调，让人有一种怀旧、复古的感觉。

❶ 右侧浅黄色部分如清晨阳光照射的感觉，给人温馨、舒适的感受。

❷ 弹出来的字母"T"很容易让人想到"时间"二字，给受众以无限的想象空间。

❸ 右下角的咖啡点明了广告的主题。

RGB=149,134,111 CMYK=49,48,57,0
RGB=53,43,44 CMYK=76,78,73,51
RGB=142,105,60 CMYK=51,62,85,8
RGB=185,181,178 CMYK=32,27,27,0

这是一幅电影节海报。游轮与胶片的结合具有较强的宣传作用。下方的线条表示波浪，使画面具有较强的动感。

这是一则房地产的广告，广告想要表达的是"房子是最好的求婚戒指"，创意性极强，房子内黄色的灯光使整个画面十分温馨，整体给人舒适的感觉。

RGB=45,38,72 CMYK=90,93,54,30
RGB=255,145,107 CMYK=0,57,54,0
RGB=254,185,107 CMYK=1,37,60,0
RGB=237,93,100 CMYK=7,77,50,0
RGB=86,113,192 CMYK=73,56,0,0

RGB=140,133,125 CMYK=52,47,48,0
RGB=95,56,57 CMYK=62,80,71,33
RGB=247,230,187 CMYK=6,12,31,0
RGB=169,123,87 CMYK=42,57,69,1

◎6.13.2 复古风格的广告设计技巧——突出风格个性

复古风格的广告设计种类繁多，所以在设计过程中，要突出广告的个性，让消费者看过广告后印象深刻，以此来树立良好的品牌形象。

这是一则公益广告，画面使用低明度的棕色调色彩，突出严肃、理性的话题，呼吁公众阻止全球变暖。

这是一款监视器的广告设计，广告的主题是"危险可能来自任何地方"。画面中大面积应用酒红色和深棕色，给受众营造出压抑、紧张的氛围。

◎6.13.3 配色方案

双色配色

三色配色

四色配色

◎6.13.4 复古风格的广告设计赏析

6.14 设计实战：儿童主题户外广告的视觉印象

◎6.14.1 设计说明

广告中色彩的运用

色彩在商业广告中是不可缺少的元素，伴随着广告的发展，人们对广告中色彩的应用要求越来越严格。由于色彩在广告中的视觉冲击力最为强烈，所以对广告的设计具有非常重要的意义。

商家要求

商家对该款广告的色彩要求是：根据色彩的相互搭配展现出视觉冲击力强、具有感染力的画面，以使受众对该广告画面产生深刻印象。

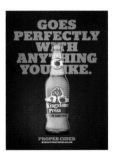

解决方案

根据商家所提出来的要求，可采用相同的元素和不同的色彩搭配展现产品的风格，根据商品的特点以及元素的应用选择配色方案，以此来增强广告的宣传力度和受众对品牌的认知度。

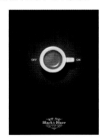
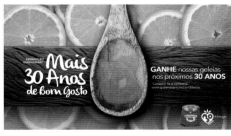
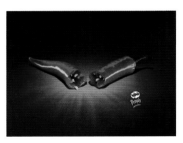

特点：

- ◆ 视觉冲击力强。
- ◆ 影响受众的心理感受。
- ◆ 增强画面的美感。
- ◆ 可以展现画面的层次感和空间感。

◎6.14.2 清爽感和浪漫感

清爽感的广告视觉印象	分　析
 设计师清单 	● 不同的色彩与相同的元素搭配在一起，会产生不同的视觉效果。 ● 蓝色会给人带来清凉、爽快的视觉感受，将蓝色设置成为画面的主体色，可给人清凉的感受。 ● 广告背景颜色色系的统一使画面整体视感更加和谐、统一，同时元素与色彩相辅相成，增强了画面的美感，能给受众留下深刻印象。
浪漫感的广告视觉印象	分　析
 设计师清单 	● 广告设计以粉色为画面的主体色，使画面向受众传递出温馨、舒适的视觉感受。 ● 粉色的主体色与画面中天空的蓝色对比强烈，产生了较强的视觉冲击力，能够引起受众的注意。 ● 文字部分的黄色、绿色、蓝色、白色使画面更加丰富多彩，增强了画面的美感。

◎6.14.3 自然感和热情感

自然感的广告视觉印象	分 析

设计师清单

- 色彩是商业广告中最容易向受众传递信息的元素，色彩的应用能直接影响人们对产品的印象。
- 采用渐变的绿色为主体色，给人清新、自然的视觉感受。
- 画面中圆形和线条的应用使画面更加有活力，规整清新的文字版面强化了文字的可读性。

热情感的广告视觉印象	分 析

设计师清单

- 在商业广告中，大面积使用醒目的红色，会使受众产生热情、温暖的视觉感受。同时会使广告在众多画面中脱颖而出。
- 将画面中的文字设置成白色，可使其在整个画面中更加突出。红色和白色搭配能增强画面的美感。
- 渐变色增强了画面整体的空间感和层次感，同时利用深浅不同的红色可将图片和文字元素区分开来。

◎6.14.4 高贵感和温馨感

高贵感的广告视觉印象	分 析
 设计师清单 	● 色彩的运用会提升受众对品牌的认知度，紫色会带给受众高贵、神秘的视觉感受。 ● 本则广告将紫色设置成画面的主体色，凸显出高贵的气质，增强了画面的辨识度。 ● 在紫色背景上增添了其他颜色的小色块，使广告画面更加生动，消除了单一的感受。

温馨感的广告视觉印象	分 析
 设计师清单 	● 生动形象的色彩搭配不仅可凸显商品和品牌的风格，还可增强受众消费的欲望。 ● 橙色和黄色的应用增强了画面的视觉感染力，同时使画面更富有美感。 ● 大小不同的文字可让受众在第一时间注意到画面的重点内容，具有引导受众视线的作用。

第 7 章　商业广告设计的秘籍

商业类的创意广告是商家向消费者传达信息的一种方式，需要用新奇的广告创意、丰富的色彩搭配、巧妙的文字解说等技巧来吸引消费者的目光，本章主要讲述的就是在商业广告设计中常用的设计技巧。

◆　应用奇妙的创意引起受众的注意，给人留下深刻的印象。

◆　在设计中突出想要宣传的产品，画面整体主次分明，突出产品内涵。

◆　注重细节设计，突出画面的层次感。

7.1 轻松把握色彩的技巧

色彩可影响受众的心理，让人产生联想，同时也能增强表达效果，因此，色彩搭配的统一性与和谐性十分重要。在广告设计中，可通过不同的色彩搭配来影响受众的心理，从而达到宣传产品的目的。

这是一则天然花粉药物的广告。

- 选择低明度的黑色为背景，将红色的花朵衬托得更加鲜活、艳丽；画面整体感觉和谐、统一，融合性强。
- 采用重心型的版式设计，将花朵放在画面的中间，以突出了产品纯天然的特性。
- 层叠交错的花瓣增强了画面的空间感。飘逸的文字形成花粉的质感，点明了主题。

这是一款水果饮料的创意广告。

- 红色和绿色相互搭配，鲜艳醒目，浅灰色的背景使画面更加明亮。
- 阴影部分增强了画面的空间感。
- 画面中间的荔枝表明了产品的口味，让受众一目了然，在荔枝上放置了一把勺子，给人一种就地取材的感觉，突出了产品的纯天然性质。

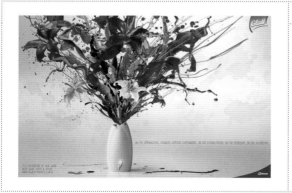

这是一款空气清新剂的广告。

- 广告设计采用多种色彩相互搭配，给人以绚丽多彩的视觉感受。
- 将丰富的色彩与花朵相互结合，表明了产品的属性，让受众一目了然。
- 画面中色彩绚丽的花朵给人向外喷射的视觉感受，使画面整体动感十足。

7.2 彰显强烈文字诉求

与语言相同，文字也是交流的工具，在广告设计中，文字可起到引导和解释说明的作用，向受众传达产品特征以及品牌文化。

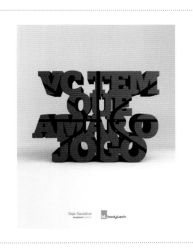

这是一家健身房的创意广告。

● 将文字摆放在画面的中心，对广告创意进行解释说明，在点明主题的同时让受众一目了然。

● 这则创意广告的主题是"你得热爱游戏"。将文字颜色设计成篮球的颜色，并且添加了篮球的纹路，模拟篮球的样子进行创作，使人眼前一亮。

● 文字的阴影部分和背景加深的效果增强了画面的空间感。

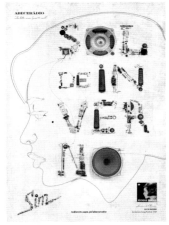

这是一则电台音乐节的宣传广告。

● 这则广告的宣传语是"更好的音乐歌词回忆"。

● 这则音乐类的创意广告将文字与各种乐器结合在一起，别出心裁，引人注目。

● 将乐器和文字放置在人的大脑里，与宣传语中的"回忆"二字相互呼应。

● 满版型的版式设计，使视觉传达效果直观而强烈，给人以大方、舒展的视觉感受。

这是一款越野车的创意广告。

● 画面将各种零件进行创意性的组合，虽然元素较多，但是画面整体并不凌乱，反而规整有序。

● 黑色与白色相互搭配，形成强烈的视觉冲击力，加上红色的点缀，让整个画面生动活泼。

● 画面中的元素展现出产品的型号与配件，能让消费者通过画面了解到产品的更多信息，增强消费者购买的欲望。

7.3 思维创新的永恒表达

　　创意是广告的灵魂，商业广告设计可通过大胆新奇的创意获得与众不同的视觉效果，从而达到最大限度吸引消费者的目的。但创意不是将产品的造型或者特性进行随便改造，而是要对产品和品牌有正确的定位，并在此基础上发挥想象力进行创作。

这是一款方便面的广告创意。

● 这则广告的主题是"养活自己的想象力"。广告充分发挥了想象力，将方便面搭建成汽车的形状，使消费者印象深刻。

● 用圆葱代替汽车的车胎，一方面表现出圆葱可以当成配菜；另一方面，圆葱由白色到紫色的渐变在深颜色的背景当中比较醒目，增强了画面的亮度。

● 背景颜色没有选用单一的纯色，而是用渐变色来增强画面整体的空间感。

这是一则汽车广告。

● 广告的主题是"确定你的道路并且驾驶它"。将道路设置成指纹的样子，极具想象力，同时简单易懂，容易让人明白。

● 黑色矩形为解释与阐述品牌和创意点的文字做衬托，使文字在画面中更加醒目。

● 在画面的右下角放置产品的标志，对产品与品牌做进一步的宣传。

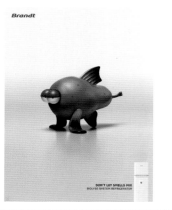

这是一则冰箱创意广告。

● 广告的主题是"不要让你的冰箱气味混合"。画面中将梨与鱼相互结合，表达出气味混合的意思，使受众产生共鸣。

● 渐变的背景颜色有增强画面空间感的作用，梨上方的高光与鱼下方的阴影设计增强了这两个元素的立体感。

● 重心型的版式设计可引导受众的视线，突出广告创意。

7.4 时代主流的广告魅力

在商业广告设计中，可结合产品的属性，加入具有时代感的创意元素，使广告设计更加吸引消费者，激发消费者的购买欲望。

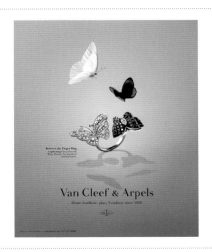

这是一则珠宝品牌广告。

- 广告中蝴蝶与指环上的蝴蝶造型宝石相互呼应，为珠宝注入生命力，带来灵动、浪漫的气息。
- 青色作为广告主色调，色彩清新、洁净，使画面给观者带来梦幻、典雅的视觉印象。
- 深蓝色的宝石与深青色蝴蝶，以及黑色的文字能增强画面色彩的重量感，使整体画面更加平衡、稳定，带来安心感。

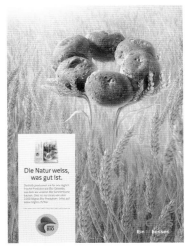

这是一则面包的广告。

- 这则广告以浅金色为主色调，打造出秋季的稻田之景，给人以丰收、富足、温暖的视觉印象。
- 广告创意之处在于将稻子进行拟人化处理，托举面包的动作以及向观者呈献的姿态，展现出食材的安全与健康，加强消费者的信任感，从而促进消费。
- 左下方的色块将文字信息与图像分割，更加详细地传递信息的同时便于观者阅读。

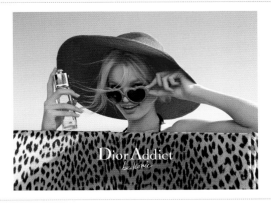

这是一款香水的广告。

- 将豹纹、帽子、眼镜等元素结合在一起，给人以个性、摩登、时尚的视觉感受。
- 在配色方面，红色的帽子，蓝色的天空，形成鲜明的对比，视觉冲击力极强。
- 将产品直观地展现出来，点明广告的主题，使受众一目了然，大胆、前卫、时尚的创意展现了品牌的风格。

7.5 画龙点睛的巧妙手法

商业广告通过画面向受众传达品牌的理念和产品特性，给消费者带来强烈的视觉感受与深刻的印象。设计的点睛之笔通常是通过图形与色彩相互结合，在展现产品功效的同时让画面更具有创造性、趣味性和故事性，让观赏者对之印象深刻，从而达到宣传品牌和产品的目的。

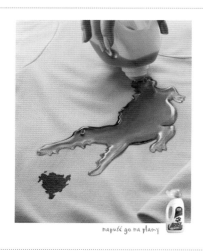

这是一款洗衣液的创意广告。

- 广告设计将产品与小鳄鱼的形状相结合，给人传递出一种小鳄鱼要吃掉污渍的视觉感受。趣味性十足，让人印象深刻。
- 在颜色的搭配上，粉色的服装与蓝色的小鳄鱼对比鲜明，使受众一目了然。
- 服装的纹路、颜色深浅不一的小鳄鱼增强了色彩的层次感并丰富了画面细节感。

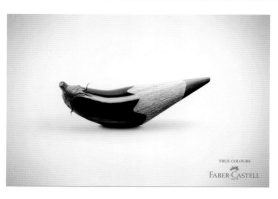

这是一款办公用品的创意广告。

- 将产品设计成茄子的形状，增强了画面的趣味性，让人眼前一亮，打破了办公用品广告呆板的刻板印象，给受众带来不一样的视觉感受。
- 背景颜色设计成灰色的渐变色，凸显产品的同时增强了画面的空间感。
- 用重心型的版式设计将受众的注意力集中在产品上。

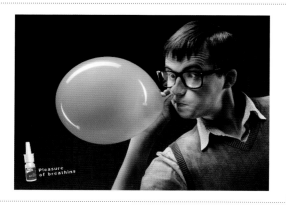

这是一款鼻塞药水的创意广告。

- 运用夸张的手法，借人可以用鼻子将气球吹起来这一夸张的举动来展现鼻塞药水的药效，抓住消费人群的心理，激起消费者购买的欲望。
- 黄色比较鲜艳、醒目，在黑色背景的衬托下，使画面更加明亮、轻快。

7.6 合理统一的构图形式

在商业广告的设计过程中，应重视构图形式的和谐与统一，把握好画面整体的对称性和比例的协调性，为广告增添创意和美感。

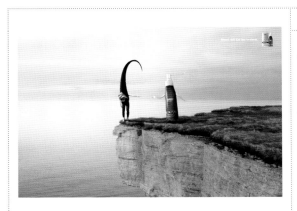

这是一款防脱发洗发水的创意广告。

- 画面将元素拟人化，呈现出头发与洗发水握手的画面，以此来突出产品防脱发的特性。
- 以景色为广告的背景，使画面整体给人以清新自然的视觉感受，让人感到心旷神怡。
- 用天和海的交界处与平滑的悬崖侧面强化画面空间感。

这是一则音乐主题的雪糕创意广告。

- 广告创意将雪糕设计成小提琴，与广告主题相互呼应。
- 画面整体布局左右对称，将产品放在画面的中间，可吸引受众的视线。
- 卡通视感的字体搭配富有活力的背景颜色，使整个画面生动有活力。渐变色的应用，为整则广告增添了空间感与层次感。

这是一款手电筒的创意广告。

- 广告的主题是"给你一双动物的眼睛"。
- 广告借猫头鹰明亮的眼睛展现产品的特点，让受众产生共鸣。
- 画面中将猫头鹰放大，仅展现出眼睛的位置，与主题相互呼应。
- 虽然采用满版型的版式设计，但是画面左右对称，画面整体给受众规整、舒展的视觉感受。

7.7 符号所带来的视觉信息

在商业广告设计中，符号所带来的视觉信息可增强受众对产品的认知和对广告创意的理解，根据画面的布局以及元素带给受众的视觉感受，将一些有传达性的符号进行创意组合，可增强画面整体的关联性和感染力。

这是一款闹钟的创意广告。

- 广告并没有直接展示产品，而是通过模拟人们早上伸手关闹钟的场景，将闹钟换成了仙人掌，以此来凸显闹钟的作用和效果。
- 运用场景模拟的方法，抓住消费者的心理，可使消费者产生共鸣。
- 将背景模糊处理，可引导受众的眼光，突出画面的重点，增强画面整体的空间感。

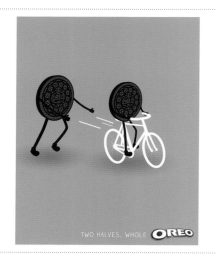

这是一则饼干广告。

- 拟人化的半枚饼干追着骑自行车的半枚饼干的场景具有较强的趣味性，给人以生动、幽默、鲜活的视觉感受。
- 天蓝色作为背景色，色彩纯度较高，打造出纯净、清新的画面。
- 自行车图形后方的线条显示出行进的痕迹，增强了画面的动感，使整体广告更加生动、鲜活。

这是一则炸鸡广告。

- 这则广告的广告语是自然多汁，放大食物，形成瀑布般的视觉效果，使广告主题更加生动、形象，具有较强的说服力。
- 金黄色的炸鸡色彩鲜艳，具有较强的视觉吸引力，同时暖色调的色彩可较好的增强食欲，吸引观者尝试。

7.8 如何做好主题的传播

商业广告设计要展现出广告创意与产品的关联性，做好对主题的传播，突出产品的特点，让受众充分了解产品，并加深对产品的印象，进而达到宣传产品、促进消费者消费的目的。

这是一款牙膏的创意广告。

- 这则广告主要突出了产品对口腔强大的无微不至的保护，大量出动的士兵和飞机只为了帮你打造一口健康的牙齿。呈现的画面与主题相互呼应。
- 在配色方面，嘴唇鲜艳的红色和光的青色对比较为强烈，同时青色的应用为画面增添了科技感。
- 重心型的版式设计可使画面重心的元素引起消费者的注意，使画面主次分明。

这是一款儿童近视眼镜的创意广告。

- 画面中展现了一个小男孩因眼睛近视而看不清眼前的事物，因此误喝了鱼缸里的水。
- 将近视患者的烦恼展现出来，引起受众的共鸣，促进消费者消费。
- 右下角的眼镜盒和文字主要表明了产品的品牌和对广告的解释说明，让消费者更加了解产品。

这是一款榨汁机的创意广告。

- 画面中间呈现的是用沙子堆积而成的菠萝，利用散落溶解的沙子暗示榨汁机将水果水分全部吸取，创意性十足。
- 深浅不一的颜色和水中菠萝的倒影，增强了画面空间感。

7.9 视觉语言的形象化表达

视觉语言是通过色彩、线条、形状、明暗、质感等元素向受众传递信息，生动、形象的视觉语言可增强画面对受众的感染力，让受众充分体会广告的意境。

这是一则饼干广告。

- 广告通过拟人化手法将饼干摆放为眼部的形状，无辜的眼神具有较强的感染力，吸引观者目光。
- 灰白色背景色彩纯度较低，色彩柔和、纯净，给人以健康、安全的感受。
- 广告采用无彩色的搭配方式，仅使用青蓝色文字为画面添色，使整体极具清新、澄净的气息。

这是一款芥末味零食的创意广告。

- 广告用画面中人物的表情来展现芥末口味的威力。
- 画面中有一只拳头击中了人物的脸，以此来向受众传达产品带给消费者的体验：每吃一口都会感受到芥末口味薯片带来地极大刺激。
- 广告创意以突出产品的口味为主，让受众看到广告就能深刻体会到吃了芥末的感觉。

这是一款咖啡的广告创意。

- 画面中带有人脸的气球被紧紧绑在哑铃上，引发观者的好奇。广告创意向受众展示出咖啡的作用，在极度困倦的时候就像一个气球，整个人都处于恍惚眩晕的状态，这时候咖啡就起到了哑铃的作用，不让你飞走。
- 背景颜色由内而外，由浅至深，增强了画面的空间感和层次感。

7.10 形神兼具的艺术感染效果

　　形神兼具指的是形与神并存。在广告设计中，光注重美感是远远不够的，还要注重画面整体的感染效果，创作出有内涵、创意性强、有品位的广告作品。

这是一款防水夹克的创意广告。

- 该创意模拟衣服的形状，用拉链向受众传递出这是一款夹克广告的信息。
- 用颜色的对比来展现不同的天气，一半晴天一半雨天的设计展现出产品防水的功能，新奇的创意加深了消费者对产品的印象。
- 融入的文字向消费者展现了产品的品牌，让受众一目了然。

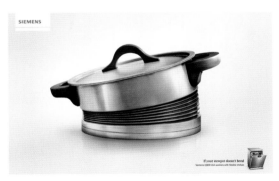

这是一款洗碗机的创意广告。

- 广告用新奇的造型来展现产品的适应性，盘子、锅等任何形状，大小不一的厨具都可以装得下，以此来凸显产品的特性。
- 采用渐变的蓝色为背景，增强了画面的空间感和层次感，同时也给人以干净、清新的视觉感受。

这是一款果汁饮料的广告。

- 该广告的主题是"给您能量！重回体育战场"，作品用人物的服饰、球拍和场景的设计来展现画面"运动"的主题。
- 用向体内倒入果汁这一举动寓意运动员正在注入能量。
- 黄色的应用为画面增添了活力。

7.11 直击心理的商业广告设计

　　在商业广告设计中，首先要了解消费者的内心世界，要知道消费者需要的是什么，然后根据消费者的需求创作出可展现产品功效和作用的广告，该类广告可直击消费者的内心，从而激发消费者购买产品的欲望。

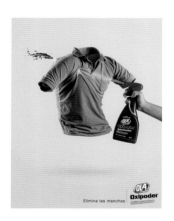

这是一款洗衣液的广告创意。

● 该广告的创意让人有污渍被洗衣液击退的视觉感受，凸显出产品去污能力超强的功效，以此特点为主来宣传产品，激起消费者购买产品的欲望。

● 服装的纹路和褪去的污渍给受众以强烈的向后退的动势，视觉引导性强。

● 在配色方面，采用蓝色和红色相互搭配，视觉冲击力强，可引起消费者的注意。

这是一款冷冻食品的创意广告。

● 画面呈现一名运动员正在将球踢出去的瞬间，广告设计为人物的摄影加上了冰冻的效果，以此来向消费者展示该品牌冷冻食品的冷冻与保鲜的能力。

● 在用色上，画面以蓝色为主色调，让受众看到画面就感觉很凉爽，与产品性质相互呼应。

● 将运动员踢球的瞬间展示出来，使画面动感十足。

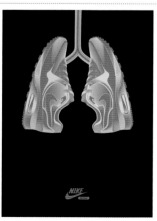

这是一款跑鞋的创意广告。

● 该广告的主题是"跑出你的肺活量"。广告将产品与人体器官相互结合，与主题相互呼应，使人眼前一亮。

● 把运动和肺活量联系在一起，吸引爱运动的消费者的注意，直击消费者的内心，让消费者对产品产生兴趣。

● 深蓝色的背景用来突出产品，由于颜色对比明显，使受众的注意力全都集中在产品上。

7.12 表现插画形式的设计

通过插画形式展现出来的商业广告可将信息快速、明确、清晰地传递给受众，引起他们的兴趣，并通过图形与色彩的相互结合来增强画面的说服力，强化商品的感染力，从而激发消费者的兴趣。

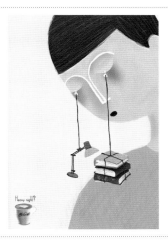

这是一则咖啡的创意广告。

- 广告创意将台灯、书本、黑眼圈等元素进行组合，画面中的人物因熬夜读书正在打瞌睡，以此来引起那些需熬夜读书的受众的共鸣。
- 将台灯和书本的元素挂在人物的眼皮上，引导受众的思维和心理。
- 在用色方面，黄色系的搭配使整个画面给人清新、干净、舒服的视觉感受。
- 将咖啡放在画面的左下角用来点明主题，让消费者一目了然。

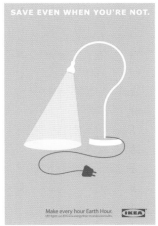

这是一款节能 LED 灯具的广告。

- 该广告创意的文案是"让地球每天休息一小时，使用 LED 灯比白炽灯节能 85%"。广告语的设计会使受众意识到节能的重要性，从而达到宣传产品、促进消费者消费的目的。
- 将背景颜色设置为蓝色，给人理智而又舒适的视觉感受。

这是一则家具定制的创意广告。

- 该广告的主题是"定制适合您自己风格的家具"。画面中人物的影子为一张桌子，以此来表达这款家具符合自己的风格，与主题相互呼应。
- 将人物和影子元素相结合，通过元素的位置、虚实来增强画面的空间感和层次感。

7.13 用细节的灵动性打动人心

在广告设计中，通过对细节的设计可展现产品的特点与卖点，将图形、文字和色彩相互搭配，可增强整个画面的可读性，给人留下深刻的印象。

这是一款电子产品的创意广告。

- 将人物的腹部放置在手机之外，增强了画面整体的空间感，并用这一细节的设计来展现产品的特点。
- 由浅蓝色和白色组成的背景，给人干净、清新、淡雅的视觉感受，同时也使画面整体更加有活力。
- 粉色的产品标志在白色的衬托下更加醒目，容易引起受众的注意，更有效地宣传了产品的品牌形象。

这是一款巧克力糖果的创意广告。

- 画面中的人物、椅子、电脑等元素都给人一种是由巧克力组成的视感，通过这一细节的设计点明广告主题，同时呈现巧克力的浓醇与丝滑。
- 以巧妙的造型和独特的创意来吸引消费者的注意，让消费者印象深刻，从而促进消费。
- 选用低调的灰色作为背景颜色，可以更好地为前景做衬托。

这是一则牛奶创意广告。

- 该广告主要针对产品内只含有 0.1% 的脂肪这一特点进行创作，并以此吸引消费者的注意，激发消费者购买的欲望。
- 用奶牛轻到可以飘到天上这一夸张的设计手法，来展现牛奶所含脂肪少这一特点以及产品的属性。设计创意新奇，且简单易懂，让人容易接受。

7.14 突出设计的层次感

商业广告设计在注重画面整体美感的同时还要注意层次感的体现，这样可使画面更真实。在设计的过程中，可通过元素搭配的大小、虚实、远近、明暗等体现层次感。

这是一款消毒抑菌洗手液的创意广告。

- 广告创意用手和影子的位置及颜色来突出整体的层次感，使画面更加生动、立体。
- 深浅不一的背景颜色让画面的空间感更加强烈。
- 广告创意性强，能在同类产品的创意广告中脱颖而出，让人印象深刻。

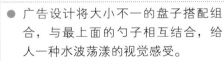

这是一款电视机的创意广告。

- 该广告的主题是"颜色还活着"。画面以醒目的黄色为背景颜色，能够第一时间引起消费者的注意。
- 从画面的整体来看，大大小小的圆圈让画面的层次感更加强烈。
- 画面整体的颜色搭配明亮醒目，对比强烈，与广告的主题相互呼应，使广告整体上更和谐、统一，针对性强。

这是一款盘子的创意广告。

- 广告设计将大小不一的盘子搭配组合，与最上面的勺子相互结合，给人一种水波荡漾的视觉感受。
- 画面大大小小的盘子叠加在一起，增强了画面的层次感，使画面生动、富有动感。
- 背景颜色采用纯白色，与盘子的颜色完美地结合在一起，画面整体效果和谐、统一，也起到为文字做衬托的作用，由于颜色对比强烈，使文字更加醒目。

7.15 一形多意，一意多形的设计

一形多意和一意多形的广告设计是针对同一商品设计出不同样式的广告。这类广告可展现产品更多的细节，让消费者更全面地了解产品，从而带来更强的影响力，促进其消费。

这是一组电子驱蚊器的创意广告。

● 两个作品分别模拟人打蚊子时的场景，生动形象，让受众产生共鸣，针对消费者的心理，在视觉上解决了人们睡觉时有蚊虫叮咬的烦恼，以此促进消费者消费。

● 重心型的版式搭配上简洁、大方的设计，使画面给人安静、舒适的视觉感受。

● 运用夸张的表现手法将手臂设置成弯曲的形状，增强了画面的设计感，同时也让画面更加立体。

这是一款水果刀的创意广告。

● 广告创意通过展现水果刀在切割不同种类食物时，都会把食物切割得十分整齐这一场景来展现产品的锋利，将切割后的样子展现在受众的眼前，可让受众更直观地了解到产品的细节，促进消费者消费。

● 不同种类的食品搭配了不同的背景颜色，将颜色与食品相互对应，给人和谐、统一的视觉感受。

这是一组饼干创意广告。

● 广告创意主要是通过对产品的变形来增添画面整体的趣味性，符合受众的审美观点，以此来促进消费者消费。

● 画面运用大面积的白色作为背景，干净、简洁，在色彩搭配方面，产品的黑色与白色相互搭配，画面和谐、统一，同时，可突出蓝色的产品标志。